MUSÉE

DE

PEINTURE ET DE SCULPTURE,

OU

RECUEIL

DES PRINCIPAUX TABLEAUX,

STATUES ET BAS-RELIEFS

DES COLLECTIONS PUBLIQUES ET PARTICULIÈRES DE L'EUROPE.

DESSINÉ ET GRAVÉ A L'EAU FORTE
PAR RÉVEIL;

AVEC DES NOTICES DESCRIPTIVES, CRITIQUES ET HISTORIQUES,
PAR DUCHESNE AINÉ.

VOLUME II.

PARIS.

AUDOT, ÉDITEUR,

RUE DES MAÇONS-SORBONNE, N° 11.

1830.

PARIS. — IMPRIMERIE DE RIGNOUX,
rue des Francs-Bourgeois-St-Michel, n° 8.

MUSEUM

OF

PAINTING AND SCULPTURE,

OR,

COLLECTION

OF THE PRINCIPAL PICTURES,

STATUES, AND BASSI-RELIEVI,

IN THE PUBLIC AND PRIVATE GALLERIES OF EUROPE,

DRAWN AND ETCHED,

BY RÉVEIL:

WITH DESCRIPTIVE, CRITICAL, AND HISTORICAL NOTICES,

By DUCHESNE Senior.

VOLUME II.

LONDON:

TO BE HAD AT THE PRINCIPAL BOOKSELLERS
AND PRINTSHOPS.

1830.

PARIS : PRINTED BY RIGNOUX,
Rue des Francs-Bourgeois-Saint-Michel, n° 8.

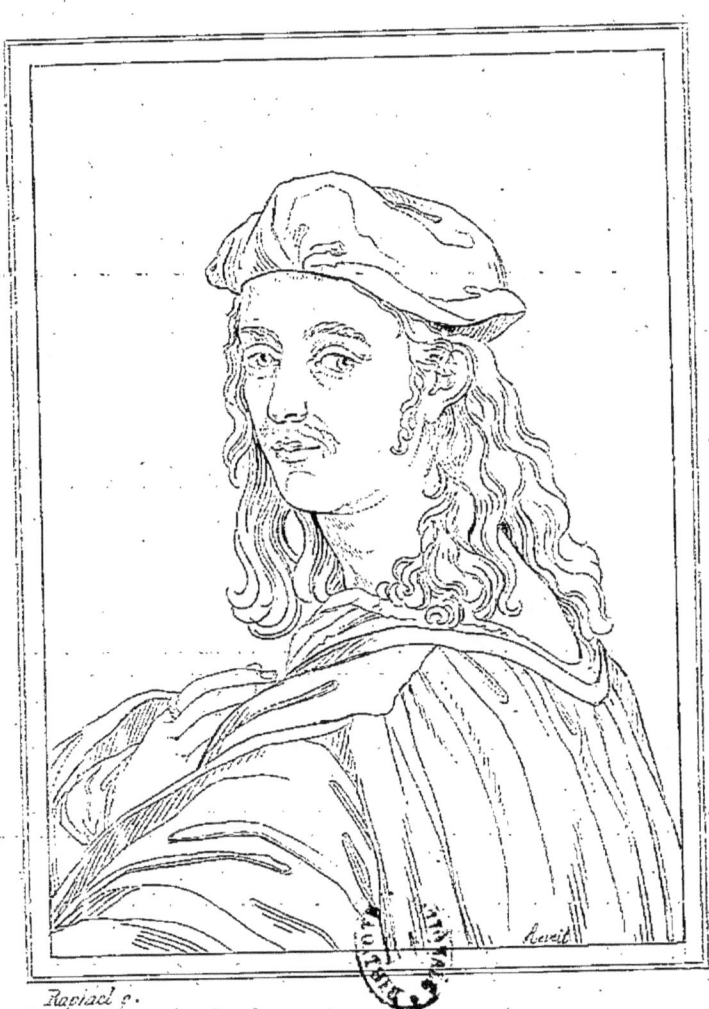

RAPHAEL SANZIO.

NOTICE
HISTORIQUE ET CRITIQUE

SUR

RAPHAEL SANZIO.

Il y avait près de trois cents ans que Cimabué, venu de la Grèce à Florence, avait développé dans cette ville les premiers principes de la peinture, lorsque Raphaël, doué d'un génie extraordinaire, surpassa tous ceux qui jusqu'alors s'étaient exercés dans cet art. Trois cents autres années se sont écoulées depuis sans qu'il se soit trouvé un peintre supérieur à lui, sans même qu'un seul soit parvenu à l'égaler en tout point. Si quelques-uns l'ont emporté sur Raphaël dans plusieurs des parties de la peinture, aucun d'eux n'est parvenu à acquérir autant de mérite que lui dans la composition, l'expression, la grâce, et surtout dans la pureté du dessin.

Raphaël naquit en 1483 à Urbin, petite ville des états du pape, entre Florence et Rome. Son père, Jean Sanzio, était peintre, mais ses travaux n'ont eu aucune célébrité; il le plaça chez Pierre Vannucci, connu sous le nom de Perugin, peintre d'un talent remarquable à cette époque, et dont la plus grande gloire maintenant est d'avoir formé Raphaël. Dès sa plus tendre jeunesse l'élève fut utile à son maître, et il imitait si parfaitement sa manière de peindre, que dans les tableaux où ils ont travaillé tous deux, c'est vainement qu'on

cherche à reconnaître la part du maître et celle qui appartient à l'élève.

On ne sait pas positivement à quel âge Raphaël fit son premier tableau, représentant une Assomption de la Vierge, mais en quittant Pérouse pour la première fois, il fit à *Città di Castello* une Sainte Famille sur laquelle on trouve cette inscription : R. S. V. A. A. XVII. P. *Raphael Sanctius Urbinas anno ætatis XVII pinxit.*

C'est encore dans sa grande jeunesse qu'il fut choisi par Pinturicchio pour l'aider à peindre des fresques dans la bibliothéque de Sienne, devenue depuis la sacristie de la cathédrale de cette ville. Mais il ne faut pas croire que dans ce travail Raphaël ait eu seulement à faire quelques parties de peu d'importance, Vasari dit positivement qu'il fit les esquisses et les contours de tous les sujets. En effet, il suffit de voir ces belles compositions pour y reconnaître un génie qui ne marchait plus sur les traces de ses prédécesseurs. Jusqu'à Raphaël la peinture n'offrait que pauvreté dans l'invention, maigreur et sécheresse dans le dessin, peu de mouvement, point d'expression, mais beaucoup de naïveté dans les attitudes et de la vérité dans les têtes, qui étaient presque toujours des portraits. Si les premiers travaux de Raphaël se ressentent encore en partie de ces défauts, bientôt il les remplaça par une grâce admirable dans ses compositions, une expression parfaite dans ses têtes, et surtout par une correction de dessin dont les statues antiques nous donnent seules l'exemple. Ces monumens anciens, long-temps cachés aux yeux des artistes, leur furent dévoilés vers la fin du quinzième siècle ; ils furent alors retirés des entrailles de la terre pour venir orner de nouveau les palais de Florence et surtout celui de Laurent de Médicis.

Les travaux dont Raphaël s'occupait à Sienne ne furent terminés qu'en 1503 ; mais il est probable qu'avant cette époque il alla faire un voyage à Florence ; cependant il n'y

resta pas long-temps, puisqu'il fit pour l'église de Saint-François de Sienne un tableau représentant le Mariage de la Vierge, et sur lequel se trouve la date de 1504.

Dans cette même année, Raphaël retourna à Urbin, sa ville natale, et c'est alors que, voulant se livrer entièrement à l'étude des beautés qu'il n'avait fait qu'entrevoir lors de son passage à Florence, il prit la résolution d'y retourner pour y faire de sérieuses études. Il est à remarquer que le jeune peintre, aimé de la duchesse d'Urbin, reçut d'elle une lettre de recommandation pour Soderin, Gonfalonier de Florence; les termes dans lesquels elle est écrite sont tellement honorables, que nous croyons convenable d'en donner ici la traduction.

» Magnifique et très-haut seigneur,

» Le porteur de cette lettre sera Raphaël, peintre d'Urbin, qui, ayant beaucoup de goût pour son art, désire passer quelque temps à Florence pour y étudier. Son père, homme de mérite, m'est très-affectionné; le fils est aussi un sujet intéressant et des plus agréables. Pour cela je l'aime fort, et je désire qu'il se perfectionne dans son art. C'est pourquoi je le recommande à votre seigneurie, la priant, pour l'amour de moi, que dans chaque occasion elle lui rende tous les services qui dépendront d'elle; persuadez-vous que tout ce que vous pourrez faire d'agréable et d'utile pour lui, je le tiendrai comme fait à moi-même.

» Jeanne FELTIRA DI ROVERE.

« Urbin, 1er. octobre 1504. »

Raphaël avait vingt-un ans quand il vint à Florence pour la seconde fois; il s'y lia bientôt avec Ridolphe Ghirlandaïo, Aristotile de San-Gallo, et d'autres artistes de son âge; et s'il ne se plaça pas sous la conduite de Michel-Ange et de

Léonard de Vinci, sans doute il étudia leurs tableaux aussi bien que les statues antiques, puisque dès lors on aperçoit des changemens dans sa manière de peindre.

Forcé d'aller faire un voyage à Urbin, à cause de la mort de son père et de sa mère, il n'y resta pas oisif; c'est à cette époque qu'il fit pour le duc d'Urbin, Guidobalde de Montefeltro, les deux petits tableaux de Saint George à cheval et de Saint Michel combattant des monstres, dont on a donné les gravures dans cet ouvrage, n°s. 55 et 73. Il travailla ensuite pour la ville de Pérouse, et fit trois grands ouvrages, l'un pour les Camalduldes de Saint-Sévère, représentant la Vierge, saint Jean-Baptiste et saint Nicolas; il est maintenant en Angleterre : l'autre pour les religieuses de Saint-Antoine consistait en cinq tableaux qui ornaient un autel. Ils ont tous été vendus à différentes époques, et on ne peut dire ce qu'ils sont devenus.

Le troisième tableau était à fresque; il représente un Christ glorieux, et Dieu le père environné d'anges ou de saints. On y trouve le nom de Raphaël et l'année 1505; cependant cette peinture ne fut terminée qu'en 1511, par P. Perugin, son maître, probablement parce que Raphaël, tourmenté du désir de retourner à Florence, laissa son travail imparfait. Arrivé dans cette ville, Raphaël y étudia avec fruit les anciennes peintures dont Masaccio avait décoré la chapelle *del Carmine*, et c'est là qu'il puisa l'idée de deux de ses tableaux du Vatican, Adam et Ève dans le Paradis, et chassés par l'ange tenant une épée flamboyante. Il profita aussi du talent de Fra-Bartolomeo dit San-Marco, et l'amitié qui les unit leur donna les moyens de se donner mutuellement des avis dont ils surent profiter tous deux. Quant à Léonard de Vinci, rien ne prouve qu'il y ait eu des rapports entre Raphaël et lui; mais en considérant quelques-uns des tableaux de cette époque, tel que celui de la Vierge dite *la belle Jardinière*, il semblerait difficile de croire, comme le dit M. Quatremère

de Quincy, « que l'abeille d'Urbin, dans l'élaboration de son talent, n'avait rien dérobé aux fleurs de Léonard de Vinci. »

La vue des travaux de Michel-Ange, et particulièrement celle de l'admirable carton de la guerre de Pise, a pu aussi servir d'étude à Raphaël, ainsi que ces belles statues antiques dans lesquelles il pouvait étudier le nu ; mais de quelle manière a-t-il pu en faire son profit? Voilà le secret qui nous est inconnu. Pour s'approprier certaines qualités dans l'imitation des beaux-arts, il est nécessaire d'avoir une sympathie de goût avec le monument qu'on étudie et de faculté avec celui qui en est l'auteur. C'est ce qui fait qu'un artiste, porté de préférence à l'expression de la grâce et de la beauté, paraît tirer un parti peu sensible des modèles de force, de hardiesse et de connaissance anatomique. Michel-Ange trouva dans l'antique la force et la science, tandis que Raphaël donna à son dessin plus de fermeté, sans lui rien faire perdre du gracieux qui était l'essence de son talent.

C'est en 1507, à l'âge de vingt-quatre ans, que Raphaël fit, pour la ville de Sienne, ce charmant tableau de Vierge dont nous venons de parler, et qui fut acquis depuis par François Ier. Dans le même temps il fit le Christ porté au tombeau, admirable composition, qui dénotait tout ce que devait être un jour le peintre qui, dès ce début de sa carrière, s'annonçait par de telles compositions.

L'année suivante Raphaël se rendit à Rome, où Bramante, son parent, avait proposé au pape Jules II de lui confier la peinture d'une des salles du Vatican, dite la chambre de *la Signature*, dont les peintures se trouvent gravées sous les nos. 145, 151, 157, 163, 170 et 171. Ces peintures, terminées en 1511, montrent entre elles assez de différence pour qu'on reconnaisse facilement l'ordre dans lequel elles ont été faites : la première a encore un peu de la sécheresse de l'école de Pérugin, tandis qu'après un long séjour à Rome, Raphaël, par l'habitude de voir et d'étudier l'antique, mit dans

sa dernière une pureté et une grâce qui ne se trouvent dans aucun autre peintre, même dans Michel-Ange. Le peintre romain n'eut pas besoin de voir la chapelle Sixtine pour y puiser de grandes leçons et améliorer sa manière, puisque, comme l'a démontré M. Quatremère de Quincy dans la vie de Raphaël, les travaux de la salle de la Signature furent commencés en 1508 et terminés en 1511, et que c'est dans cette dernière année seulement qu'on put voir la première moitié des travaux qu'exécutait Michel-Ange dans la chapelle Sixtine.

C'est cependant quelque temps après que Raphaël fit, dans l'église de Saint-Augustin, une peinture du prophète Isaïe, dans laquelle on peut, il est vrai, retrouver quelques rapports avec la manière de Michel-Ange ; mais cela doit prouver la flexibilité du talent de Raphaël, qui dans cette circonstance voulut montrer qu'il savait aussi faire des figures pleines de grandiose. A la même époque il fit le petit tableau de la Vision d'Ézéchiel, dans lequel on trouve réunis tous les genres de beautés, et même une couleur supérieure à celle des tableaux qu'il avait faits jusqu'alors. C'est aussi vers ce temps qu'il peignit, dans le palais Chigi, cette Galathée, composition pleine de charme, et dans laquelle on croit retrouver le génie de la peinture antique ; puis ce fameux tableau de la Vierge de Foligno, dont il a été question sous le n°. 127.

La manière dont Raphaël s'était acquitté de la peinture de l'une des chambres du Vatican lui fit naturellement confier celle des autres, et c'est de 1512 à 1514 qu'il peignit le Miracle de Bolsène, Héliodore chassé du temple, Saint Pierre délivré de prison, et Attila repoussé par les apôtres saint Pierre et saint Paul, tableaux gravés dans cette collection sous les n°s. 175, 181, 187 et 193.

Léon X, prince de la famille de Médicis, dut naturellement avoir pour Raphaël autant de prédilection que lui en avait montré Jules II ; aussi à la mort de l'architecte Bra-

mante les constructions du Vatican furent-elles confiées au jeune peintre, qui, dans son tableau de l'École d'Athènes, s'était montré savant dessinateur d'architecture. Les fondations de la cour des Loges étaient à peine plantées quand Raphaël eut la direction de cet édifice, qu'il éleva de trois étages, dont l'un fut décoré d'ornemens nommés *grotesques* et *arabesques*. L'idée de cette nature de décoration put bien lui avoir été suggérée par la vue des peintures de ce genre que l'on découvrit alors dans les bains de Titus, mais certainement elles ne furent point copiées d'après des peintures antiques que Raphaël se serait empressé de faire détruire immédiatement, pour dérober au public la connaissance de ses larcins. Son génie supérieur n'avait pas besoin de s'astreindre à copier, et s'il eût cru pouvoir le faire, son caractère avait trop de noblesse pour qu'il cherchât à s'en cacher.

Raphaël eut sur son siècle et sur ses compatriotes un tel ascendant que son école fut plus nombreuse que celle d'aucun autre : « Ceux qui auraient pu prétendre à devenir ses rivaux tiraient vanité de n'être que ses disciples, et tous étaient ses amis. Les jalousies trop communes entre artistes y étaient inconnues ; les rivalités de talent ne tournaient qu'au profit du chef. Sa gloire était comme une propriété commune dans l'intérêt de laquelle venaient se confondre toutes les prétentions particulières. De là cette puissance extraordinaire de talent dont Raphaël disposait comme d'un bien de famille, de là ce concours de ressources en tout genre qui donnèrent à son génie le moyen de se multiplier sous tant de formes diverses. » Il est nécessaire de rappeler ces faits pour expliquer comment Raphaël put entreprendre tant de travaux qui portent son nom, et le portent à juste titre, puisque, s'il est vrai que sans de tels secours ils n'auraient pu être terminés, il est encore plus vrai que sans l'influence de son génie ils n'auraient pas pris naissance.

C'est dans la troisième salle du Vatican, dite de *torre Bor-*

gia, qu'on trouve des différences de travaux qui démontrent que Raphaël eut des collaborateurs ; cela se voit surtout dans les trois compositions de la Victoire d'Ostie, n°. 211 ; la Justification du pape Léon III, n°. 193 ; le Couronnement de Charlemagne, n°. 199 ; quant à l'Incendie de Borgo Vecchio, n°. 205, la beauté de toutes les figures est tellement remarquable, que cela semble être la preuve qu'aucune main étrangère n'y a contribué.

Tandis que Raphaël travaillait au Vatican, il trouva encore le moyen d'exécuter des tableaux à l'huile ; l'un d'eux est très-remarquable, c'est la sainte Cécile dont nous avons eu occasion de parler dans l'article n°. 31 ; d'autres sont des tableaux de Vierges si nombreux et si variés, que seuls ils pourraient suffire à faire connaître toute l'étendue et la force de son talent. Nous ne reviendrons pas sur ces tableaux, ayant eu l'occasion d'en parler différentes fois dans les articles 7, 13, 14, 37, 43, 49, 67, 73, 79, 85 et 127. On peut s'en servir comme d'une échelle chronologique, en comparant la Belle Jardinière peinte en 1507 dans sa première manière, la Vierge au poisson peinte en 1513, et la belle Sainte-Famille qu'il fit pour François Ier., et qui serait son plus beau tableau à l'huile si la Transfiguration n'existait pas.

C'est aussi vers cette même époque qu'on doit faire mention de l'influence qu'exercèrent les talens de Raphaël sur un art encore dans l'enfance, la gravure sur métal, par le moyen de laquelle on parvient à multiplier les pensées, les inventions des artistes, et à les rendre ainsi une source fécondante, où d'autres peuvent puiser sans cesse pour aider leur imagination. Marc-Antoine Raimondi, d'abord élève de François Raibolini de Bologne, était venu chercher à Rome de plus hautes leçons de dessin dans l'atelier de Raphaël. Il sut si bien suivre les traces de ce maître habile, que personne depuis n'a pu atteindre à tant de perfection dans le dessin, mettre autant de finesse dans les extrémités, donner à ses têtes une ex-

pression aussi juste, avec des moyens aussi faibles que ceux que présentait l'art à cette époque. En voyant de belles épreuves du Massacre des Innocens et du Jugement de Pâris, de l'Adam et Ève et de la Bénédiction d'Abraham, on ne saurait dire auquel des deux l'art est plus redevable, ou du peintre qui a inventé des compositions si nobles et si gracieuses, ou du graveur qui a su les rendre avec tant de justesse et de précision.

Ayant terminé, en 1517, les peintures de la salle de *Torre Borgia* au Vatican, Raphaël fit le portrait de Léon X, son nouveau protecteur; quelques années auparavant il avait fait celui du pape Jules II, et peut-être est-il bon de dire qu'il ne suffirait pas à l'éloge d'un tel ouvrage d'y faire remarquer la parfaite ressemblance des traits, mais qu'on doit dire que c'est un miroir fidèle des mœurs, des passions et du caractère de ce fougueux pontife, dont le portrait faisait dire à Vasari: *Il fait peur comme s'il était vivant*. Celui de Léon X est également surprenant : on ne peut s'empêcher d'y admirer la profondeur du caractère de la tête du pape, la noble simplicité de sa pose, la justesse du maintien, la vigueur du coloris et l'exécution précieuse de tous les accessoires, sur lesquels Vasari s'est étendu, et qu'il a vantés d'une manière tout-à-fait extraordinaire. Il faut encore citer particulièrement le beau portrait de Jeanne d'Aragon, qui est admiré dans le Musée de Paris. Parmi les autres portraits, au nombre de vingt-quatre, nous nous contenterons de citer ceux de Laurent et Julien de Médicis, le cardinal Bembo, Carondelet, Balthazar Castiglione, et Bindo Altoviti, qu'on a voulu regarder à tort comme le portrait de Raphaël lui-même, et qui, gravé par Raphaël Morghen, a contribué à propager cette erreur. Ce portrait, vendu en 1811 au roi de Bavière, fut alors payé 160,000 francs.

En même temps que Raphaël travaillait aux fresques du Vatican, il faisait des tableaux à l'huile qui lui étaient demandés pour différens pays; c'est vers 1516 qu'il peignit pour le cou-

vent de *Santa-Maria dello Spasimo* le beau Portement de croix qui manqua périr dans une tempête avant d'arriver à Palerme; il fut repêché à Gênes, rendu au couvent qui en était propriétaire, enlevé depuis par le roi d'Espagne Philippe IV, qui indemnisa le couvent par une rente de mille écus, enfin apporté à Paris en 1810, et reporté en Espagne en 1816.

La Visitation de la Vierge, gravée dans ce Musée sous le n°. 61, et la Sainte-Famille, qui appartient aussi au roi d'Espagne, paraissent également peints vers le même temps, ainsi que le saint Jean-Baptiste du Musée de Florence, dont nous avons parlé sous le n°. 91; enfin, cette Sainte-Famille que Raphaël peignit pour le monastère de Saint-Sixte à Plaisance, et qui, maintenant dans la galerie de Dresde, y est justement admirée pour la noblesse de la composition, la majesté des expressions, la vigueur du coloris, et la manière large et facile avec laquelle elle est peinte.

Dès 1514 Raphaël avait succédé à Bramante dans les constructions du Vatican; en 1515 il eut la conduite de l'église de Saint-Pierre, et en 1516 il fut nommé surintendant des édifices antiques de Rome. Ainsi le génie qui l'avait élevé au-dessus de tous les peintres, lui permit encore de se faire remarquer comme architecte, et il fit un plan pour l'église de Saint-Pierre; c'est du moins ce que nous apprend une lettre de Raphaël au comte Balthazar de Castiglione, dans laquelle il lui dit : « Notre saint père m'a mis un grand fardeau sur les épaules, c'est la construction de l'église de Saint-Pierre; j'espère n'y pas succomber, d'autant plus que le modèle que j'ai fait plaît à sa sainteté, et a le suffrage de beaucoup de gens de mérite. Mais j'élève mes pensées plus haut, je voudrais trouver les belles formes des édifices antiques, je ne sais si mon vol sera celui d'Icare. »

Pendant un nouveau voyage à Florence, Raphaël donna le dessin de deux habitations également admirables : l'une est le palais d'*egl' Ugucciosi*, sur la place du Grand-duc, et le palais

Pandolfini, dans la rue San-Gallo. Il construisit pour lui-même, à Rome, un palais qui fut détruit pour faire place aux colonnades de Saint-Pierre. Enfin il fit bâtir aussi le palais *Caffarelli*, près de Saint-André *della Valle*, les écuries d'Augustin Chigi, le plus riche négociant de l'Italie à cette époque, et aussi une chapelle pour le même Chigi, dans Sainte-Marie du peuple. Ce dernier monument nous donnera encore l'occasion de parler du talent de Raphaël sous un autre point de vue, puisqu'on prétend qu'il fut pour quelque chose dans le travail de la statue de Jonas, qui décore une de ses niches, et qui est due au ciseau de Laurent Lotti, élève de Raphaël.

Si nous avons vu Raphaël faire dans le Vatican des fresques aussi remarquables par leur étendue que par leur beauté, nous pourrons maintenant l'admirer dans des compositions où la petitesse du cadre ne l'a pas empêché de donner à ses figures toute la majesté et la noblesse convenables. Tels sont les sujets de la Bible, dont il décora les petites voûtes des loges. Il serait trop long de parler de cette suite entière composée de cinquante-deux sujets, mais on ne peut omettre de faire remarquer la première composition, où Dieu débrouillant le chaos, est une figure qui de son immensité semble occuper un espace sans bornes.

Un autre travail d'un genre bien différent est celui de la fable de Psyché, dont Raphaël embellit le vestibule du palais aujourd'hui connu sous le nom de la *Fornarine*, et qu'avait fait construire ce même Augustin Chigi. Le peintre y a réuni tous les dieux également maîtrisés par l'Amour, dont lui-même sentit l'influence, puisque le propriétaire ne put obtenir de voir terminer ces travaux, qu'en lui permettant d'avoir près de lui cette célèbre *Fornarine* dont la beauté a été retracée par Raphaël, dans plusieurs de ses tableaux.

Des travaux aussi nombreux et aussi importans furent admirés par François 1er. qui, protecteur des beaux-arts, voulut avoir en France quelques tableaux du célèbre peintre. C'est

alors qu'on vit arriver à Fontainebleau une Sainte Marguerite que le roi, sans doute, avait demandée pour sa sœur Marguerite de Valois. Long-temps placée dans la chapelle de Fontainebleau, on ignore ce qu'elle est devenue; mais nous possédons encore au Musée le sublime Saint Michel, peint en 1517, et la magnifique Sainte-Famille qui porte l'année 1518. Nous ne reviendrons pas sur ces deux tableaux, dont l'un a été donné sous le n°. 1, et dont l'autre sera gravé plus tard.

Déjà nous avons parlé de cartons faits pour servir de modèles aux fresques du Vatican, nous avons à parler maintenant de ceux que fit Raphaël pour être envoyés en Flandre, où Richard van Orley et Michel Coxis, ses élèves, eurent à surveiller l'exécution des tapisseries que le pape Léon X voulut avoir, et qui sont maintenant connues sous le nom de tapisseries du Vatican. Elles sont au nombre de douze, mais cinq des cartons ont été perdus; les sept autres, oubliés en Flandre pendant plusieurs années, furent acquis ensuite par Charles 1er. roi d'Angleterre, restèrent enfermés dans une caisse au palais de White-Hall, et furent vendus à l'encan avec les autres objets d'art que ce prince avait rassemblés. Cromwell donna l'ordre de les acheter; ils restèrent ainsi en Angleterre, et plus tard le roi Guillaume les fit restaurer et placer dans une galerie du palais d'Hampton-Court, où ils sont justement admirés comme une suite des plus belles compositions du meilleur temps de Raphaël.

Notre grand peintre donna encore les dessins de quatre grandes compositions pour la salle de Constantin au Vatican; il paraîtrait même qu'il avait eu l'intention de les peindre à l'huile, du moins on voit deux figures de la Justice et de la Douceur faites par le procédé que venait d'inventer Sébastien del Piombo, tandis que le reste fut peint à fresques plusieurs années après par Jules Romain et François Penni. Enfin Raphaël mit la main à ce magnifique et sublime tableau de la Transfiguration, chef-d'œuvre de la peinture moderne, d'au-

tant plus remarquable que c'est le dernier objet dont se soit occupé le peintre. Peint pour le cardinal Jules de Médicis, alors archevêque de Narbonne, il devait orner la cathédrale de cette ville; mais la mort de Raphaël dérangea ce projet : le tableau, encore sur le chevalet, se trouvait exposé aux regards du public en même temps que les restes inanimés de son auteur. Il fut placé ensuite au maître-autel de Saint-Pierre in Montorio, vint en France en 1802, puis en 1816 retourna au Vatican, où on le voit maintenant.

Raphaël avait été fiancé avec Marie Bibiena, nièce du cardinal, mais il éloignait toujours ce mariage, soit dans l'espoir de devenir cardinal, soit peut-être aussi parce qu'un autre sentiment le portait vers d'autres objets. Les plaisirs de l'amour, toujours remplis d'attraits pour Raphaël, l'entraînèrent si loin, qu'un jour, après un excès immodéré, il fut saisi d'une fièvre violente, dont il laissa ignorer la cause; le médecin ordonna une saignée qui vint achever son épuisement, et le mit bientôt dans un état désespéré, dont il mourut le 7 avril 1520, jour du vendredi saint, qui avait été aussi celui de sa naissance.

Un sentiment universel de douleur et de regrets se répandit dans la ville de Rome; l'un pressentait que l'art de la peinture avait perdu la lumière qui l'éclairait, d'autres croyaient voir la nature en deuil comme si cette mort eût été un fléau du ciel. Balthazar de Castiglione écrivait à sa mère : « Je suis à Rome, mais il me semble ne pas y être depuis que mon pauvre Raphaël n'y est plus. » Un cortége immense d'amis, d'élèves, d'artistes, d'écrivains célèbres et de personnages de tout rang, accompagna le convoi de Raphaël, et son corps fut déposé dans l'ancien Panthéon, suivant le désir qu'il en avait témoigné. Il eut une douceur de caractère et une bonté qui le firent aimer de tout le monde; aussi de tous les peintres aucun n'eut un si grand nombre d'élèves, et nous citerons particulièrement Jules Pippi, dit *Jules Romain*; Jean-François

Penni, dit *il Fattore;* Lucas Penni, son frère; Perin Buonacorsi, dit *Perin del Vaga;* Jean de Udine; Polydore Caldara, connu sous le nom de *Caravage;* Pellegrini de Modène, Bagna Cavallo, Vincent de Saint-Gimignano, Raphaël delle Colle, Thimothée et Pierre *della Vita;* Benevenuto Tisi, connu sous le nom de *Garofalo;* Gaudentia Ferrari, Marc-Antoine Raimondi, Balthazar Peruzzi, Michel Coxis et Richard Van Orley.

Raphaël a fait un si grand nombre de dessins, et il en a fait de tant de manières, qu'il serait difficile de dire quelle était celle qu'il employait préférablement; mais il faut rappeler ici qu'on en a fait un grand nombre de copies et surtout d'imitations qui passent souvent pour être de la propre main du maître.

Ses compositions peintes ou dessinées montent à environ neuf cents, et comme beaucoup de graveurs les ont répétées, son œuvre à la Bibliothéque du roi se compose de plus de deux mille cinq cents piéces.

HISTORICAL AND CRITICAL NOTICE

OF

RAPHAEL SANZIO.

Nearly three hundred years had past, after Cimabué, coming from Greece to Florence, disclosed in that city the first principles of painting; when Raphael, endowed with an extraordinary genius, appeared and excelled all others who had hitherto been practising the art. Three hundred years have again rolled away since that period, without producing a painter, who can be compared with him at all points. Though he may have been surpassed by some, in several qualifications of painting, none have been able to equal him in composition, grace, expression, and particularly in correctness of drawing.

Raphael was born in 1483 at Urbino, a small city belonging to the papal states, between Rome and Florence. His father, Giovanni Sanzio, was also a painter, but his productions obtained no celebrity; he placed Raphael under Pietro Vanucci, known by the name of Perugino, a painter remarkable for his talent, at that period, and whose greatest glory now is that of having given Raphael his first instructions. From earliest youth, the pupil was useful to his master, he imitated his manner of painting so perfectly, that in pictures on which they both worked together, it is impossible to distinguish

the parts wrought by the master, from those which were produced by the pupil.

It is not exactly known at what age Raphael painted his first picture, representing an Assumption of the Virgin, but on quitting Peruggia for the first time, he designed at *Città del Castello*, an Holy Family, on which this inscription may be found: R. S. V. A. A. XVII. P. *Raphael Sanctius Urbinas anno ætatis XVII pinxit.*

He was yet in early youth when he was chosen by Pinturicchio to assist him in painting some frescoes in the library of Sienna, which has since become a vestry-room for the cathedral of that city. But it is not to be imagined in this undertaking, that Raphael had only parts of little consequence to execute, Vasari positively says, he made the outlines and contours of every subject. Indeed, at the first sight of these beautiful compositions, a genius may be recognized that deigns no longer to walk in the steps of its predecessors. Until Raphael's time, painting betrayed nothing but poorness in imagination; weakness and dryness in drawing, little action, no expression, but a good deal of ease in the attitudes and nature in the heads, which were almost always portraits. If his early works betray defects, he soon made amends for them by an admirable grace in his compositions, expression in his faces, and above all by a correctness in drawing, which can be acquired only by studying the antique statues. These ancient remains, long hidden from the eyes of the artist, were discovered towards the end of the fifteenth century; having been rescued at that period from the bowels of the earth, to decorate the palaces of Florence, and particularly that of Lorenzo di Medici.

The undertaking that occupied Raphael at Sienna were not terminated until 1503; but it is probable that he travelled to Florence before that period, though he may not have remained long there, because he painted for the church of

Saint-Francis of Sienna, a picture representing the Marriage of the Virgin, which is dated 1504.

In this same year, Raphael returned to Urbino, his native city, and it was then that desirous of entirely devoting himself to the beauties of which he had but a glimpse during his sojourn at Florence, that he came to the resolution of returning thither for the purpose of serious study. It may be observed here that the young painter, esteemed by the dutchess of Urbino, received from her a letter of recommandation addressed to Soderini, the holy standard-bearer of Florence; the terms in which she writes are so honourable to Raphael, that we have thought proper to give a translation of them.

« Most high and mighty Lord,

» The bearer of this letter will be Raphael, a painter of Urbino, who having considerable taste for his art, is desirous of passing some time in Florence for the purpose of studying there. His father, a man of merit, I have a great affection for; the son is also an interesting and fascinating creature. For which reason, I love him much, and am anxious that he should perfect himself in his art. I therefore recommend him to your Lordship, beseeching you, to render him for my sake every service in your power; be persuaded that every thing you do agreeable and useful to him, I shall consider as a favour done to myself.

» Giovanna FELTIRA DI ROVERE.

« Urbino, october 1 1504. »

Raphael was twenty-one years of age when he went to Florence for the second time: he associated there with Rodolfo Ghirlandaïo, Aristotile di San-Gallo, and other artists of his own age; he did not put himself under the guidance of Michael-Angelo or of Leonardo da Vinci, unquestionably he studied their works, as well as the statues of antique; for

at that time a great change was perceptible in his style of painting.

Though compelled to return again to Urbino, on account of his father's and mother's death, he remained not idle there; it was then that he painted for the duke d'Urbino, Guidobalde di Montefeltro, the two small pictures: saint George on horseback, and saint Michael destroying monsters; engravings of which we have given in this work, at n^{os}. 55 and 73. He then exerted himself for the city of Peruggia, and completed three grand works, one for the Camalduli di San-Severo, representing the Virgin, saint John the Baptist and saint Nicolas, which is now in England; and another for the monks of Saint-Anthony, consisting in five pictures that ornamented an altar. They were all sold at different periods, and it is impossible to say what has become of them.

The third composition was in fresco; it represents Christ glorified and God, the father, surrounded with saints and angels. The name of Raphael is to be found on this picture with the date of 1505; it was however not finished until 1511, and then by Perugino his master, probably because Raphael, tormented with the desire of returning to Florence, left his work imperfect. When settled in that city, Raphael profitably studied those ancient pictures which Masacci painted for the chapel *del Carmine*, and it was there that Raphael formed the idea of two subjects which he painted for the Vatican: Adam and Eve in Paradise, and when driven from it by the angel with a sword of fire. He profited also from the talents of Fra-Bartolomeo called San-Marco, and the friendship that united them together, offered them opportunities of giving each other advices, wich were undoubtedly advantageous to both. As to Leonardo da Vinci, there is no reason for believing there was any intercourse between Raphael and he, but in considering some in Raphael's pictures painted at that period, such as that of the Virgin called *la*

Belle Jardinière, it is difficult to agree with M^r. Quatremère de Quincy when he says, that « in the elaboration of his talent, the bee of Urbino never stole any sweetness from the flowers of Leonardo da Vinci. »

The works of Michael-Angelo, and particularly his admirable cartoon of the war of Pisa, may have contributed to Raphael's improvement, as well as the beautiful antique statues from whose nudity he profited. But in what manner were his studies made? That is a secret of which we are ignorant! To obtain possession of certain qualities in the imitation of the fine arts, it is necessary to have a sympathy of feeling with the object studied, and with the mind of its originator. It is thus with an artist, if he be attracted by a natural preference to grace and beauty, he profits less from models of strength, boldness and anatomical knowledge. Michael-Angelo drew from the antique, energy and science, while Raphael obtained from it, more firmness in drawing, without in the least losing any of that grace which was the essence of his talent.

It was in 1507, at the age of twenty-four, that Raphael painted for the city of Sienna a charming picture of the Virgin of which we have just spoken, and which was obtained by Francis I^st. About in the same time, he painted Christ carried to the tomb, an admirable composition, which fortold, what that artist would one day be, the beginning of whose career was made known to the world, by such extraordinary productions.

On the following year, Raphael repaired to Rome, where Bramante, his relation, proposed to pope Julius II that he should confide to Raphael, the painting of a hall in the Vatican, called the chamber of *the Signature*, from the designs of which, engravings will be found at n^os. 145, 151, 157, 163, 170 and 171. These paintings, terminated in 1511, differ from each other sufficiently to show with distinctness,

the order in which they were executed; the first betrays a little of the dryness belonging to Perugino's school, whilst Raphael, after a long sojourn in Rome, and from the habit of seeing and studing the antique, threw into the last, a purity and a grace, which has never been produced by any other artist, not even by Michael-Angelo. It was not necessary that the Roman painter should see the Sixtine chapel, that he might draw great lessons from it, to ameliorate his style, for as M. Quatremère de Quincy, says in his Life of Raphael, the works of the Signature chamber were began in 1508 and terminated in 1511, at which time, but half of the compositions executing by Michael-Angelo in the Sixtine chapel, were finished.

However, some time after, Raphael, produced in the church of Saint-Agostino, a painting of the prophet Isaias, in which, it is true, a similarity to the manner of Michael-Angelo may be found; but this ought to be taken as a proof of versatility in the talent of Raphael, who might wish in this instance to show, that he too, could design figures full of grandeur. At the same period, he produced a small picture of Ezechiel's vision, in which every kind of beauty is united, and with a colour superior to any in his previous productions. It was also about in the same time that he produced in the Chigi palace, his Galatea, a composition full of attraction and in which we can fancy, that we behold the genius of antique painting reanimated; he designed afterwards his famous picture called the madona di Foligno, which has been examined at n°. 127.

The manner in which Raphael acquitted himself in painting one of the Vatican chambers, was the reason, naturally enough, that others were confided to him for the purpose of being embellished. It was from 1512 to 1516, that he designed the Miracle of Bolsene, Heliodorus driven from the temple, Saint Peter delivered from prison, and Attila repulsed by saint Peter

and saint Paul, pictures engraved in this collection at nos. 175, 181, 187 and 193.

Leo X, a prince of the Medici family, ought naturally to have had the same predilection for Raphael, as was shown him by Julius II; consequently at the death of the architect Bramante the building of the Vatican were confided to the young painter, who, in his picture entitled the School of Athens, has shown himself a learned arranger of architectural designs. The foundation for the court of Lodges had scarcely been laid, when Raphael took the direction of the edifice, which he raised three stories; one of them he embellished with ornaments called *grotesque* and *arabesque*. This kind of decoration might easily have been suggested to him by the paintings of that nature which were then discovered in the baths of Titus, but they were certainly not suggested by paintings, which Raphael could have easily destroyed, in order to conceal from the public, the knowledge of his theft. But his superior genius was not driven to the necessity of copying, and if he had done it, the nobleness of his mind would have prevented him from concealing it.

Raphael had so great an ascendency over his countrymen and over the age in which he lived, that his school was more numerously attended than any other. « Those who might have aimed at being his rivals, subdued their pretensions for the purpose of being his disciples and friends. The jealousies too common with artists were unknown among them; rivalry of talent turned to the advantage of the chief. His glory was like a common property, in the interest of which, individual pretensions were lost. This extraordinary concentration of talent was used by Raphael like a family inheritance and these numerous resources of every description, gave his genius the means of multiplying itself in a variety of different forms. » It is necessary to mention these circumstances for the purpose of explaining how Raphael could have undertaken

the great quantity of works which bear his name, and bear it justly; it is true that without such assistance he could not have brought them to a termination, but it is equally true that without the influence of his genius they would never have been undertaken.

It is in the third hall of the Vatican, called *torre Borgia*, where we discover different styles of execution which show that Raphael had assistants: this is particularly visible in three compositions; the Victory of Ostie, n°. 211, the Justification of pope Leo III, n°. 193, and the Coronation of Charlemagne, n°. 199; while in the Burning of Borgo Vecchio, n°. 205, the excellence of every figure is so remarkable, that his hand only could have touched them.

Though Raphael was employed upon the Vatican, he found means of executing many pictures in oil; one of them, the Saint Cecilia, of which we have spoken in the article, n°. 31 is a remarkable production; the others are Virgins so numerous and so varied, that they of themselves, would sufficiently have shown the extent and the power of his talent. We shall not particularize these productions, having spoken of them at different times in articles 7, 13, 14, 37, 43, 49, 67, 78, 79, 85 and 127. These pictures may be used as a chronological ladder by comparing *la Belle Jardinière*, painted in 1507 in his first manner, *la Vierge au Poisson*, painted in 1513, and the beautiful Holy Family, executed for Francis I, and which would be Raphael's finest oil picture, were the Transfiguration not in existence.

It is proper to mention that about the same period the talents of Raphael exercised great influence over an art still in its childhood, engraving upon metal, by means of which the thoughts and designs of the artist are multiplied, and which renders them also a fertile source, from which others may draw unceasingly in aid of their imagination. Marco-Antonio Raimondi, at first a pupil of Francesco Raibolini of

Bologna, came to Rome for the purpose of taking finishing lessons of drawing in Raphael's study. He was thought to follow so closely the traces of his able master, that nobody has since arrived at his perfection in drawing, no other person has so highly finished the extremities, and given to the heads an expression so just, and with such inefficient means as those, which the art presented at that period. In contemplating the beautiful proofs of the Massacre of the Innocents, the Judgment of Paris, Adam and Eve, and Abraham's Blessing, we cannot say to which of the arts we are the most indebted, whether to that of the painter, who has originated compositions so noble and elegant, or to that of the engraver, who has copied them with such justsness and precision.

Having finished in 1517 the pictures in the hall of *Torre Borgia* at the Vatican, Raphael painted the portrait of Leo X, his new patron; some years before he had painted pope Julius II. It may well be said of the latter work that we praise it not sufficiently if we merely eulogise the perfect ressemblance of its features, we ought farther to remark that it is a faithful mirror of the manners, passions and character of this fiery pontiff; whose likeness according to Vasari : *Frightens us as if it were alive.* The portrait of Leo X is equally surprising : it is impossible to avoid admiring the profound character of the head, the noble simplicity of the position, the justness of the deportment, the strength of the colouring and the elaborate execution of all the accessories, on which Vasari expatiates, and which he eulogizes, as a style altogether extraordinary. It is also fit that we should particularly mention the beautiful portrait of Jeanne d'Aragon, which attracts attention in the Paris museum. Among his other portraits, twenty-four in number, we shall allude only to those of Lorenzo and Julian di Medici, cardinal Bembo, Carondelet, Balthazaro Castiglione, and that of Bindo Altoviti, which

has been improperly considered as the artist's portrait, and which error Raphael Morghen has contributed to propagate, by engraving it as such. This portrait was sold in 1811 to the king of Bavaria for the sum of 6,400 pounds.

During the time that Raphael worked at the frescoes of the Vatican, he painted pictures in oil which had been ordered by different countries; towards 1516 he painted for the convent of *Santa-Maria dello Spasimo*, the beautiful production of Christ bearing the cross, which nearly perished in a tempest before arriving at Palermo, it was taken out of the sea at Genoa, given up to the convent that owned it, then carried away by the king of Spain Philip IV, who indemnified the convent for its loss by the yearly income of a thousand crowns; it was afterwards brought to Paris, and again carried back to Spain in 1816.

The Visitation of the Virgin, engraved for this collection at n°. 61, and the Holy Family, which also belongs to the kings of Spain, appeared to have been painted about the same period, as well as the Saint John belonging to the Florence gallery, and of which we have spoken at n°. 91; and lastly, the Holy Family which Raphael painted for the monastery of Saint-Sixtus at Piacenza, and which belongs now to the Dresden gallery, is justly admired for the grandeur of its composition, the majesty of its expression, the vigour of its colouring, and the breadth and freedom of its execution.

In 1514, Raphael succeeded Bramante in constructing the Vatican; in 1515 the building of Saint-Peter was confided to him, and in 1516 he was nominated superintendant of the antique edifices at Rome. Thus the genius which raised him above all other painters, allowed him also to be remarkable as an architect; he made a plan for the church of Saint-Peter; as least we learn so from a letter addressed by Raphael to count Balthazaro Castiglione, in which he says : « Our holy father has put a great burthen upon my shoulders, it is

the construction of Saint-Peter; I hope not to sink under it, particularly as the model I have made for it, pleases his holiness, and has satisfied many men of taste. But my thoughts rise still higher, they would realize the beautiful forms of antique architecture, I know not whether my flight well be like Icarus's. »

During another sojourn at Florence, Raphael executed designs for two buildings equally admirable: one is the palace *dagl' Ugucciosi*, on the Grand Duke's place, and the palace *Pandolfini*, in strada San-Gallo. He constructed for himself at Rome a palace, which was taken down to make room for the colonnade of Saint-Peter. In fine, he also erected the palace *Caffarelli*, near Saint-Andrew *della Valle*, stables for Agostino Chigi, the richest negociator in Italy at that period, and also a chapel for the same Chigi, in the public place of Santa Maria. This last undertaking gives us an opportunity of praising Raphael's talent in another point of view, for it is maintained that Raphael assisted not a little in forming the statue of Jonas which decorates one of its nitches, and which is attributed to the chizel of Lorenzo Lotti, who was Raphael's pupil.

We have seen that Raphael produced in the Vatican, frescoes as remarkable for their magnitude as their beauty; we may now admire him in compositions the smallness of whose size, has not prevented him from given his figures all the majesty and grandeur possible. Such are the subjects taken from the Bible, which decorate the little arches of the lodges. It would take too long a time to speak of the entire series, consisting of fifty-two subjects; but it is impossible to avoid particularizing the first composition, where God, clearing chaos, is a figure which from its seeming vastness, appears to occupy unlimited space.

Another work of a very different description is that taken from the fable of Psyche, with which Raphael embellishe

the hall of a palace known by the name of *Fornarina*, and which was constructed also for Agostino Chigi. The painter has there assembled the gods, all of whom have equally felt the passion of love; a passion whose influence he himself felt, as Chigi would never have seen is palace finished, unless he had allowed Raphael to have had always near him the celebrated *Fornarina*, whose beauty has been portrayed by the painter in many of his pictures.

Works so numerous and so important excited the admiration of Francis I, who, as a patron of the fine arts, was desirous of having some of this celebrated painter's productions in France : consequently a Saint-Marguerite arrived at Fontainebleau, which the king had unquestionably ordered for his sister, Marguerite de Valois. Placed for a long period in the chapel at Fontainebleau, we know not what has become of it, but we possess still at the Museum, the sublime Saint Michael, painted in 1517, and the magnificent Holy Family which bears the date of 1518. We shall not again enter into the details of these pictures, one has been given in our first number and the other will appear hereafter.

We have already alluded to the cartoons which were made as models for frescoes at the Vatican, we shall now speak of those composed by Raphael and sent to Flanders, where Richard van Orley and Michael Coxis, his pupils, were superintending the execution of tapestries for Leo X, and which are now known by the name of the Vatican tapestries. They were twelve in number, but five of the cartoons have been lost, the seven others, remained in Flanders, forgotten during many years, they were afterwards obtained by Charles I, king of England, shut up in a chest at the palace of White-Hall, and sold by auction with other objects of art which this prince had collected. Cromwell ordered them to be bought; consequently they remained in England, and king William, many years after, had them cleaned and placed in a gallery at

Hampton-Court; where they are justly admired, as a series of the most beautiful compositions in Raphael's best style.

Our great painter made the drawings also of four grand compositions for the hall of Constantine at the Vatican; it would appears even that he had intended painting them in oil, at least we see two figures, Justice and Gentleness, done according to the process invented by Sebastian del Piombo; while the rest were painted in fresco, many years afterwards, by Giulio Romano and Francisco Penni. In fine, Raphael put his hand to that sublime and magnificent picture of the Transfiguration, the master-piece of modern art, and the more remarkable, as being the last object that occupied the genius of Raphael. Painted for cardinal Giulio di Medici, then archbishop of Narbonne, it was intended to adorn the cathedral of that city; but the death of Raphael disarranged this projet : the picture, still upon the easel, was exhibited to the contemplation of the public with, the inanimate remains of its author. It was afterwards placed over the high altar of Saint-Peter in Montorio, it was brought into France during 1802, in 1816 it was restored to the Vatican, where it now remains.

Raphael had been affianced to Maria Bibiena, the cardinal's niece, but he always deferred the marriage, either in hopes of becoming a cardinal, or carried by another sentiment to other objects. The pleasures of love had always attractions for Raphael, they overpowered him so far, that on a certain day, after immoderate excess, he was seized with a violent fever, and leaving his physician ignorant of its cause, he ordered him to be bled, which increased his weakness and threw him into an hopeless state, in which he died on good-friday the 7th of april 1520; he was born also on a good-friday.

A universal sentiment of anguish and regret spread over the city of Rome; some affirmed that painting had lost the light which gave it brilliantly; others expected to see nature in tears, as if his death had been a scourge from heaven.

Balthazaro di Castiglione wrote thus to his mother « I am in Rome, yet I seem not to have been in Rome since my dear Raphael's death. » An immense train of friends, pupils, artists, celebrated authors and people of every rank, followed the funeral of Raphael; his body was deposited in the old Pantheon, according to the desire he had expressed. His sweetness of character and kindness of heart, won him the love of all the world; and of all painters, not one whom had so great a number of pupils as himself : the most celebrated of his pupils were Giulio Pippi, commonly called *Giulio Romano;* Giovanni Francisco Penni, called *il Fattore;* Lucasio Penni, his brother; Perrin Buonacorsi, called *Perin del Vaga;* Giovanni di Udine, Polydoro Caldara, known by the name of *Caravagio;* Pellegrini di Modena, Bagna Cavallo, Vincenzo di San-Gimignagno, Raphael *del Colle*, Timotheo and Pietro *della Vita,* Benevenuto Tisi, known by the name of *Garofalo;* Gaudentio Ferrari, Marco-Antonio Raimondi, Balthazaro Peruzzi, Michael Coxis, and Richard van Orley.

Raphael has made such numerous drawings, and in so many different manners, that it his difficult to say which style is the most preferable ; but it is necessary to mention here that he made a great manner copies and particularly imitations of different manners, which have passed often for the originals of other masters.

His paintings and drawings amount to nearly 900, and as many engravers have repeated them, his works in the King's Library consist of more than 2,500 plates.

LOTH ET SES FILLES.

LOTH ET SES FILLES.

Quoique ce tableau soit attribué à Raphaël, et que l'on trouve, dans la pose des figures et dans la composition, la grâce particulière à ce grand maître, encore sommes-nous portés à dire qu'il est plus probablement peint par Jules-Romain, d'après un dessin de son maître. Cependant Mathias Osterreich, dans la description des tableaux de Sans-Souci, le regarde comme un des chefs-d'œuvre de Raphaël, et le place sur le même rang que la sainte Cécile de Bologne, la Sainte Famille du Musée de Paris et la Vierge à la Chaise de la galerie de Florence.

On a déjà pu voir le même sujet traité par Giordano, sous le n°. 344, et par Guido Reni, sous le n°. 448. On se rappelle que, lorsque Sodome fut condamnée aux flammes, Loth obligé de fuir alla d'abord à Segor; mais, craignant encore de périr : « Il sortit donc pour demeurer sur la montagne avec ses deux filles, et se retira avec elles dans une caverne. Alors l'aînée dit à la cadette : Notre père est vieux, et il n'est resté aucun homme sur la terre qui puisse nous épouser selon la coutume du pays. Venez? donnons du vin à notre père, enivrons-le, et dormons avec lui, afin que nous puissions conserver de la race de notre père. »

Ce tableau est peint sur bois, il a été gravé par Jean Martin Preisler.

Haut., 2 pieds 6 pouces; larg., 3 pieds 5 pouces.

ITALIAN SCHOOL. ⁕⁕⁕⁕⁕⁕ RAPHAEL. ⁕⁕⁕⁕⁕⁕⁕⁕⁕⁕⁕⁕ SANS SOUCI.

LOT AND HIS DAUGHTERS.

Although this picture is attributed to Raphael, and, in the attitudes of the figures and in the composition, the grace peculiar to that great master may be found, still we are induced to say that it is more probable to have been painted by Giulio Romano, after a design of his master's. Yet Matthias Osterreich, in his description of the pictures at Sans-Souci, considers it as one of Raphael's masterpieces, and places it on a par, with the St. Cecilia of Bologna, the Holy family in the Paris Museum, and the Virgin and Chair of the Gallery of Florence.

The same subject, treated by Giordano, has been given n°. 344, and by Guido Reni, n°. 448. It will be remembered that when Sodom was condemned to the flames, Lot being obliged to flee, first went to Zoar but still fearing to perish: « He went out and dwelt in a cave, he and his two daughters. And the firstborn said unto the younger, Our father is old, and there is not a man in the earth to come in unto us after the manner of all the earth. Come let us make our father drink wine, and we will lie with him, that we may preserve seed of our father. »

This picture is painted on wood; it has been engraved by John Martin Preisler.

Height 2 feet 8 inches; width 3 feet 7 inches.

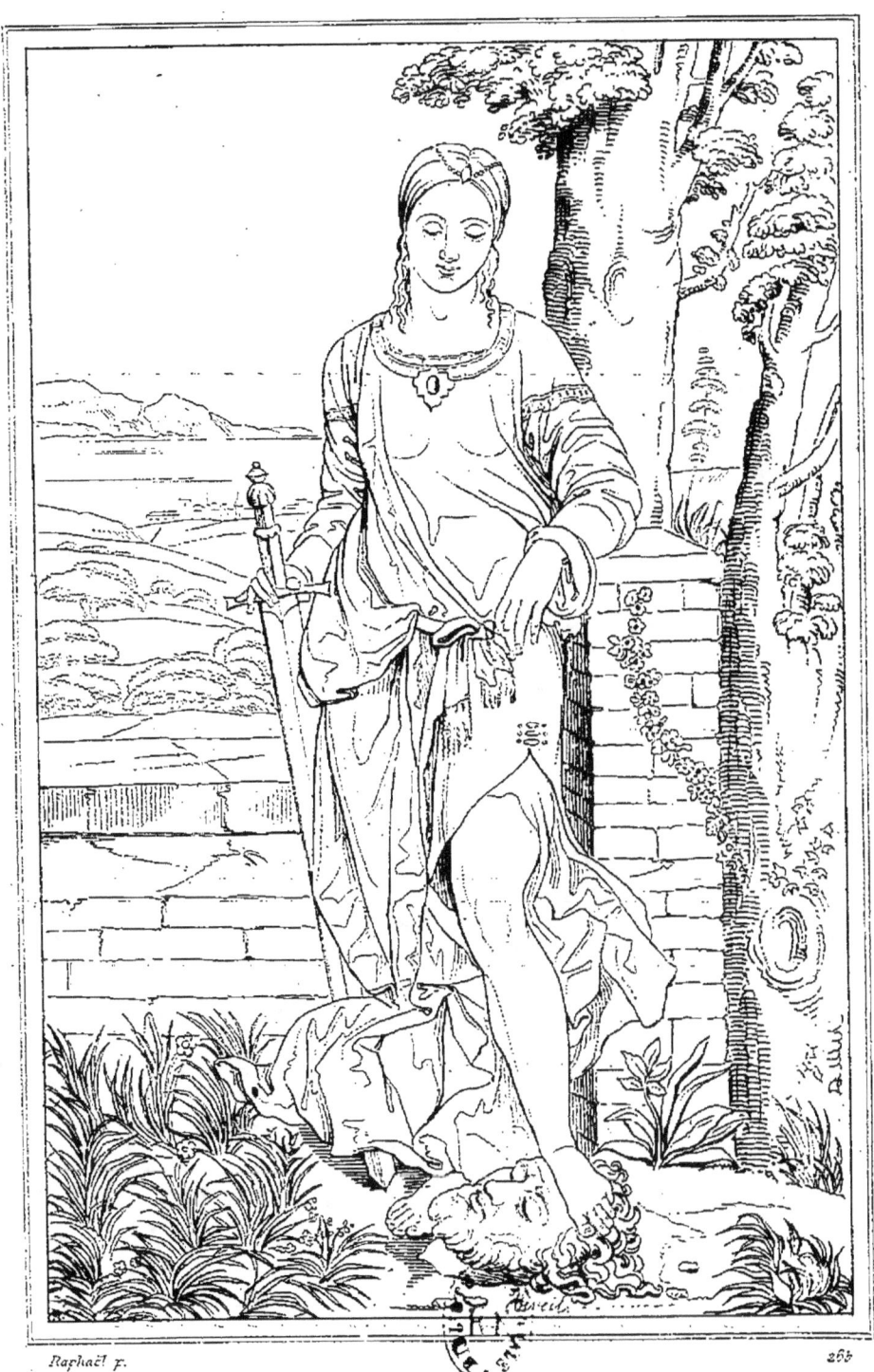
JUDITH.

JUDITH.

Nous ne reviendrons pas sur l'histoire de Judith, dont il a été question dans les n^{os} 100 et 152. Raphaël n'a pas voulu sans doute représenter l'action héroïque de Judith, parce qu'elle aurait donné à sa figure une cruauté qui n'est guère dans le caractère d'une femme, et que cet instant terrible ne lui aurait pas permis de laisser à sa figure la grâce qu'il a l'habitude de mettre dans ses têtes de femmes.

Judith, libératrice du peuple d'Israël, est déja loin du camp des Assyriens; elle est seule, adossée contre un petit mur, la main droite appuyée sur l'épée dont elle s'est servie pour faire périr l'ennemi de Dieu. Elle paraît attendre que les portes de Béthulie soient ouvertes pour rentrer dans la ville, et y faire voir au peuple la tête d'Holopherne, qui est placée à ses pieds et dans laquelle on trouve les traces d'un grand caractère avec les angoisses de la mort. La figure de Judith est des plus séduisantes; elle paraît satisfaite de sa victoire, sans que sa douceur en soit altérée, ce qui démontre le sentiment divin qui la conduisait.

Le costume et la coiffure ne rappellent rien du peuple juif. Un peu de sécheresse dans le jet des draperies et un paysage mesquin font voir que ce tableau, malgré sa finesse, est des premiers temps de Raphaël.

Il est peint sur bois, et se voit à Pétersbourg dans la galerie de l'Ermitage.

Haut., 4 pieds 5 pouces; larg., 2 pieds 8 pouces.

JUDITH.

We are not returning to the history of Judith, as we have already entered into it at n°s 100 and 152. Unquestionably Raphael was not desirous of representing Judith's heroic action, because he must then have thrown a severity into the figure, which is foreign to the character of a woman, and that terrible moment would not have allowed him to have given her the grace he habitually bestows upon his females.

Judith, liberator of the Jewish people, is already far from the Assyrian-camp; she is by herself, leaning against a low wall, her right hand resting on the sword with which she has slain the enemy of God. She appears waiting for the opening of the gates of Bethulie, that she may enter into the city, to show, there, before its people the head Holophernes, which lies at her feet and in which we see traces of a noble character, mingled with the agonies of death. The figure of Judith is exquisite; she seems satisfied with her victory, without her mildness being disturbed, which gives evidence of the divine sentiment that led her to the action.

In the costume and the head-attire there is nothing that calls to mind the Jewish people; a little dryness in the folds of the drapery and a sterile landscape, show that this picture, in spite of its talent, belongs to the early times of Raphael.

It is painted on wood, and is at Petersbourg in the gallery of the Hermitage.

Height, 4 feet 8 inches; breadth, 2 feet 9 inches.

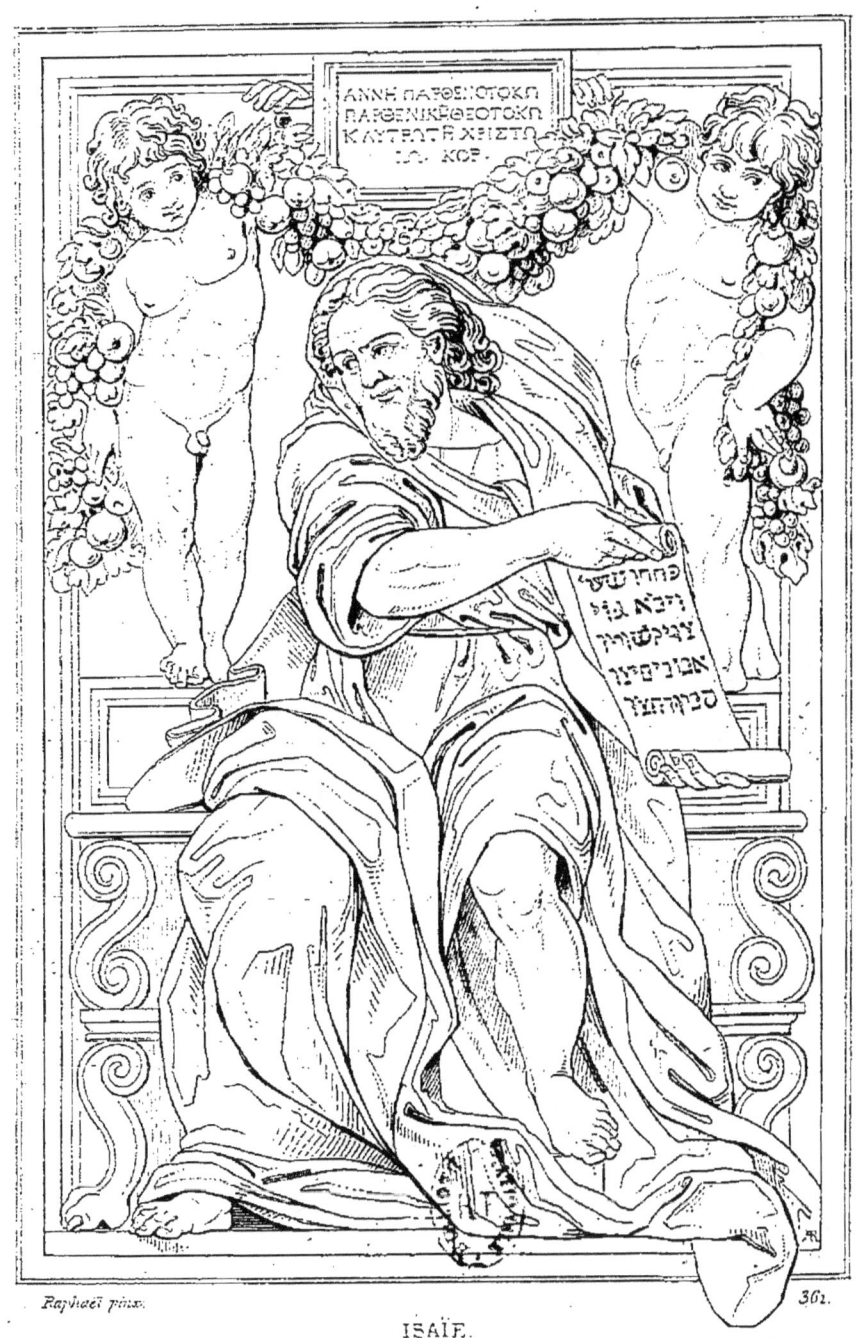

ISAÏE.

ISAÏE.

Le prophète Isaïe, issu de la maison de David, vivait environ 700 ans avant Jésus-Christ. Il est l'un des quatre auxquels on donne le nom de *grands prophètes*, à cause de l'importance de leurs prédictions. Quelques auteurs ont prétendu que Raphaël avait fait cet ouvrage après avoir vu les travaux de Michel-Ange dans la chapelle Sixtine; mais cela est douteux. Le peintre était fort jeune encore quand ce tableau lui fut commandé par un Jean Corricius, qui, suivant un usage assez fréquent à cette époque, avait fait vœu, en cas de réussite dans une entreprise, de placer dans l'église de Saint-Augustin un beau tableau.

Ce fait est rappelé en partie dans la dédicace écrite en grec dans le haut du tableau dont la traduction est :

A ANNE, MÈRE DE LA VIERGE;

A LA VIERGE, MÈRE DE DIEU;

AU RÉDEMPTEUR LE CHRIST.

JEAN CORRICIUS.

Quant à l'inscription hébraïque, elle est tirée d'Isaïe, chapitre XXVI, verset 2 : *Ouvrez les portes, et qu'un peuple juste y entre; un peuple observateur de la vérité; l'erreur ancienne est bannie.*

Cette figure est fort remarquable : on y trouve autant de grandiose que dans les ouvrages de Michel-Ange; la tête est d'une expression pleine de noblesse et de douceur; les deux enfans qui soutiennent des guirlandes ont la grace du divin Raphaël.

Cette figure a été gravée par Henri Goltzius, en 1592; par N. Chapron, en 1699, et par Joseph Cereda, à Milan, en 1779.

Haut., 8 pieds; larg., 5 pieds.

ISAIAH.

The prophet Isaiah, who descended from the house of David, lived about 700 years before Christ. He is one of the four to whom has been given the title of Great Prophets, in allusion to the importance of their predictions. Some authors have pretended that Raphael had done this work after having seen Michael Angelo's productions in the Capella Sistina: but this is doubtful. The artist was very young when this picture was ordered by one John Corricius, who, according to a very frequent custom at that period, had made a vow, in case of succeeding in a certain enterprise, to place a fine picture in the church of St. Augustin.

This fact is in part recalled in the dedication written, in greek, in the upper part of the picture:

TO ANNA, THE MOTHER OF THE VIRGIN;

TO THE VIRGIN, THE MOTHER OF GOD;

TO THE REDEEMER, CHRIST:

JOHN CORRICIUS.

As to the hebrew inscription, it is taken from Isaiah, ch. XXVI, v. 2 : *Open ye the gates, that the righteous nation which keepeth the truth may enter in.*

This figure is very remarkable: there is as much sublime grandeur in it as in Michael Angelo's works: the expression of the head is full of dignity and mildness: the two children who hold up the festoon have the gracefulness of the divine Raphael.

This figure has been engraved, in 1592, by Henry Goltzius; in 1699, by N. Chapron; and at Milan in 1779, by Giuseppe Cereda.

Height, 8 feet 6 inches; width, 5 feet $3\frac{1}{4}$ inches.

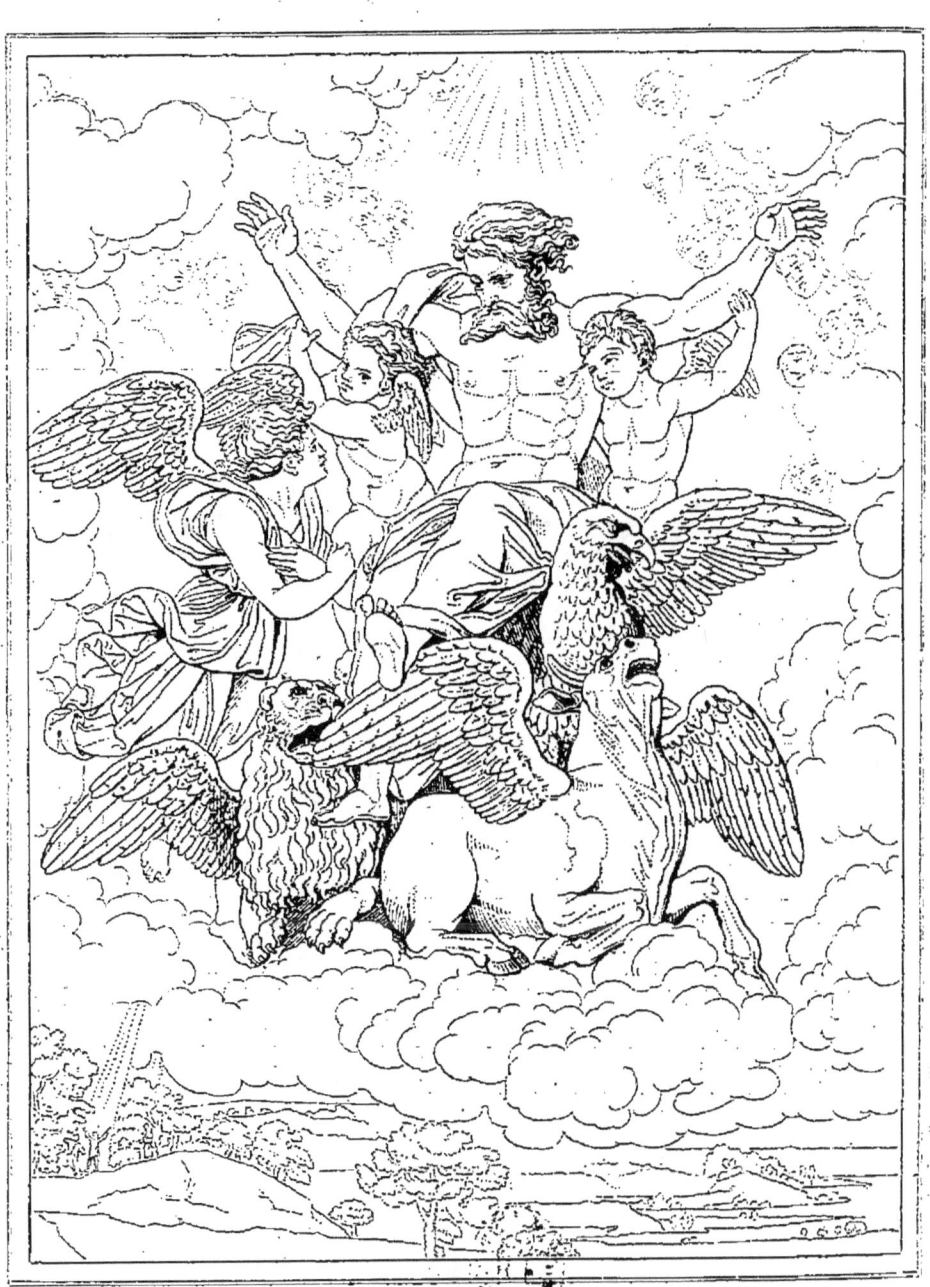

VISION D'EZÉCHIEL.

VISION D'ÉZÉCHIEL.

Pendant la captivité des Juifs à Babylone, le prophète Ézéchiel se trouvant sur les bords de l'Euphrate eut une vision dans laquelle il aperçut l'esprit de Dieu ayant une face d'homme, une face de lion, une face de bœuf et une face d'aigle. Au dessus il vit le firmament étincelant comme du cristal, traversé de flammes et d'éclairs. Épouvanté de ce qu'il voyait, il tomba le visage contre terre; puis il entendit une voix lui crier : « Fils de l'homme, lève-toi, va trouver les enfans d'Israël; ils ont un cœur dur, indomptable; dis-leur d'écouter enfin mes paroles, et qu'ils cessent de m'irriter. »

Un sujet aussi vaste, aussi compliqué, était difficile à rendre; mais le génie de Raphaël aplanit toutes les difficultés : la majesté de Dieu est rendue avec la noblesse convenable; les autres figures cessent d'être bizarres et deviennent gracieuses. L'immensité de Dieu remplit l'univers; la terre cependant est aperçue; l'Euphrate orne un beau paysage, l'œil est attiré dans une partie où l'on voit la figure du prophète sur qui Dieu répand sa lumière. La beauté de la couleur et la finesse du pinceau répondent dans ce tableau à la grandeur de la composition. Peint sur bois, à Rome vers 1510, pour un prince de Médicis, il est maintenant dans la galerie de Florence. Il a été gravé par Poilly, Nicolas de Larmessin, Joseph Longhi et Pigeot.

Haut., 1 pied 3 pouces; larg., 11 pouces.

EZEKIEL'S VISION.

During the Jews' captivity in Babylon, the prophet Ezekiel, being on the banks of the Euphrates, had a vision, in which he saw the spirit of the Lord, having the face of a man, the face of a lion, the face of an ox, and the face of an eagle. Above, he perceived the firmament bright as the crystal, and crossed with fire and flashes of lightning. Dismayed at what he saw, he fell on his face; then he heard a voice that said to him: « Son of man, stand upon thy feet; I send thee to the children of Israel: they are impudent children and stiff-hearted: thou shalt speak my words unto them; whether they will hear, or whether they will forbear: for they are most rebellious. »

It was difficult to render so vast, so complicated a subject; but Raffaelle's genius triumphed over all the difficulties: the majesty of God is rendered with a suitable grandeur; the other figures lose their strangeness, and become graceful. God's immensity fills the universe; yet the earth is in view; the Euphrates adorns a fine landscape, and the eye is attracted to a part, where the figure of the Prophet is seen, upon whom, God spreads his light. The beauty of the colouring, and the delicacy of the penciling, in this picture, correspond to the grandeur of the composition. It was painted on wood, at Rome, towards 1510, for a prince de Medicis: it is now in the Florence Gallery. It has been engraved by Poilly, by Nicholas de Larmessin, by Joseph Longhi, and by Pigeot.

Height, 16 inches; width, $11\frac{2}{3}$ inches.

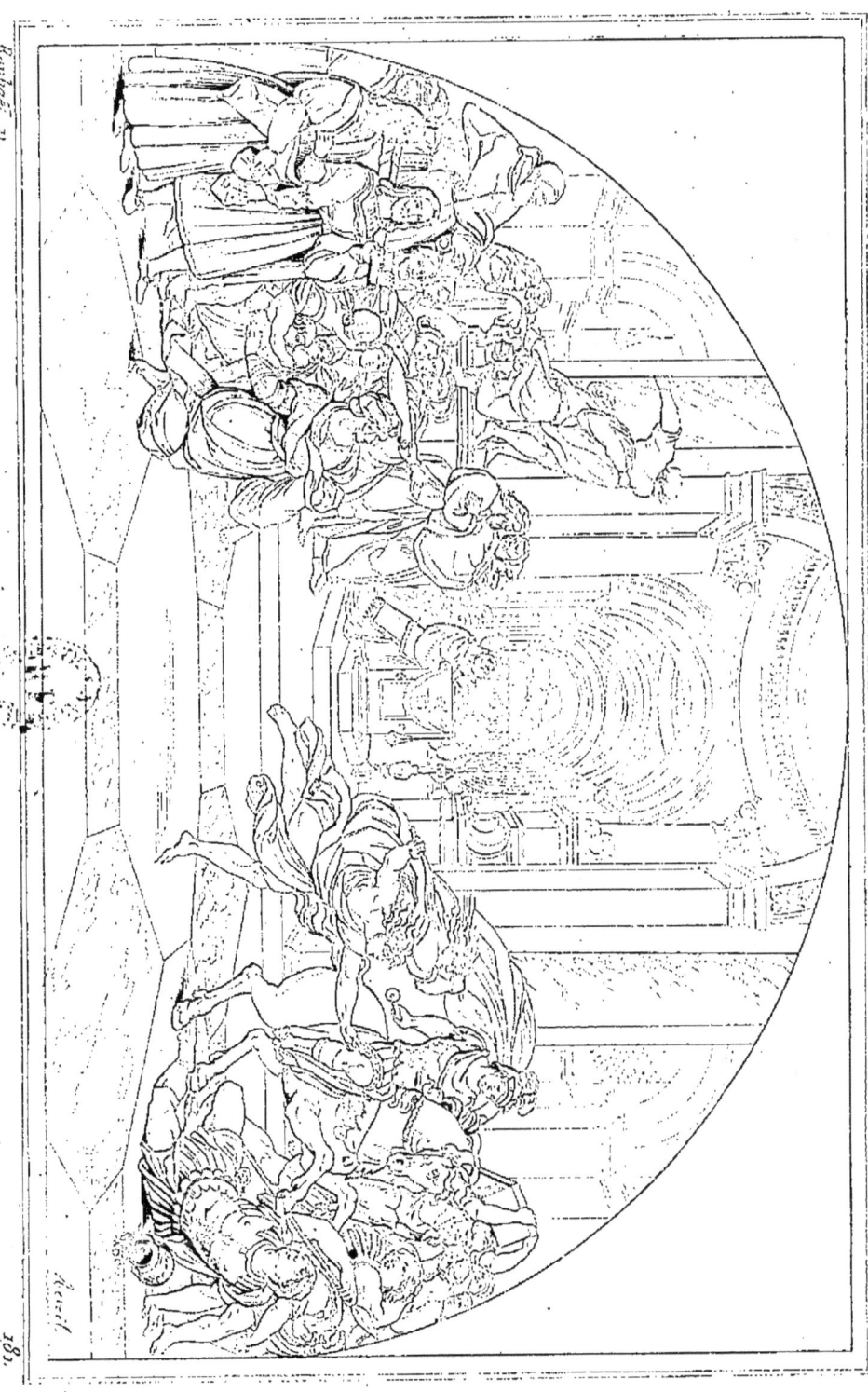

HÉLIODORE
CHASSÉ DU TEMPLE.

Un traître nommé Simon, pour se venger du grand-prêtre Onias, alla trouver Séleucus, roi de Syrie, vers l'an 180 avant J. C., et lui dire qu'il se trouvait de grandes richesses dans le temple de Jérusalem. Avec l'espoir de s'enrichir, le roi chargea Héliodore d'aller les enlever. Mais tous ceux qui étaient sous les ordres de ce général furent renversés par une vertu divine, et se sentirent tout d'un coup frappés d'une frayeur qui les mit hors d'eux-mêmes; car ils virent paraître un cheval magnifiquement enharnaché, sur lequel était monté un homme terrible. Ce cheval, fondant avec impétuosité sur Héliodore, le frappa avec ses pieds de devant. Deux autres jeunes hommes se montrèrent à lui pleins de force et de beauté, brillans de gloire et richement vêtus; se tenant à ses côtés, ils le fouettaient sans relâche et lui firent plusieurs plaies. Héliodore tomba donc tout d'un coup enveloppé d'obscurité et de ténèbres.

Cette scène où figure le grand-prêtre des Israélites fait allusion aux événemens politiques du pontificat de Jules II, prince guerrier, qui sut punir les détenteurs des biens de l'église; et Onias que l'on voit à genoux devant l'autel représente le pape, protecteur de Raphaël. Par une licence assez fréquente dans les tableaux de cette époque, le pape se trouve témoin d'un événement qui eut lieu dix-sept cents ans avant son exaltation. Il est placé sur un siége à bras auquel sont adaptés des bâtons assez longs pour être portés sur les épaules de quatre hommes. La figure de celui qui est le plus en vue est un portrait du peintre. Cette fresque a sans doute été peinte en 1512.

Larg., 24 pieds? haut., 15 pieds?

ITALIAN SCHOOL. RAPHAEL. VATICAN.

HELIODORUS

DRIVEN FROM THE TEMPLE.

A traitor named Simon, to be revenged upon the high priest Onias, went so Seleucus, king of Syria, about the year 180 before Christ, and told him that he would find great wealth in the temple of Jerusalem. In the hope of enriching himself, the king commissioned Heliodorus to take possession of the temple. But all those under the command of the general were overthrown by divine power, and were suddenly struck with a terror that destroyed their presence of mind. A horse richly caparisoned, and on which was seated a man with a terrible aspect appeared before them. The animal flung itself with impetuosity upon Heliodorus, and struck him to the earth. Two young men also appeared full of strength and beauty, brilliant with glory and magnificently apparelled; they stood on either side of him and scourged him incessantly, inflicting several wounds; till Heliodorus suddenly fell down enveloped in shadows and obscurity.

This scene, in which the Israelitish high priest is figuring, alludes to the political events that happened during the pontificate of Julius II, a warlike prince, who punished those who unjustly possessed themselves of riches belonging to the church. Onias, who is on his knees before the altar, represents the Pope, Raphael's patron. By a licence, not unfrequent in the pictures of that period, the pope is witnessing an event which happened 1700 years before his exaltation. He is seated upon an arm-chair, which is fastened upon poles long enough to be carried upon the shoulders of four men. The face of the nearest is a portrait of the painter. This fresco was unquestionably painted in 1512.

Height, 25 feet 6 inches; width, 15 feet 11 inches.

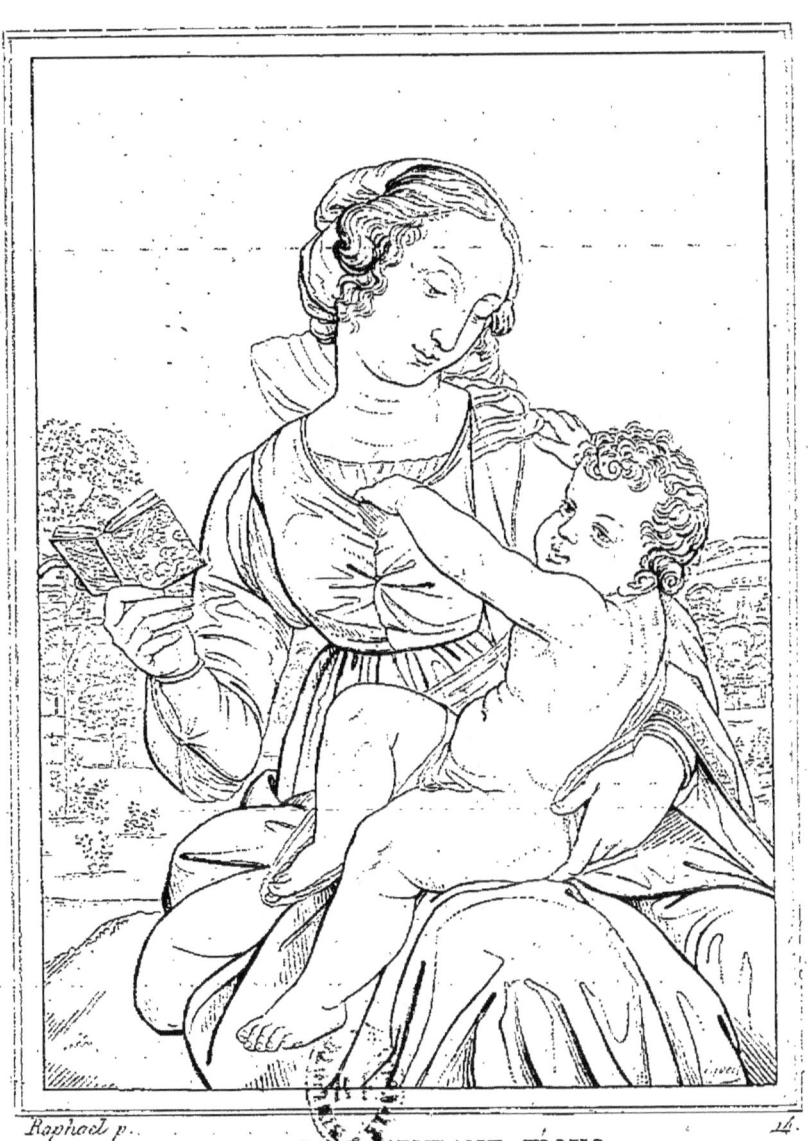

Raphael p.

LA VIERGE ET L'ENFANT JÉSUS.

14.

LA VIERGE ET L'ENFANT JÉSUS.

A l'époque où vivait Raphaël, il était d'un usage général, surtout en Italie, d'avoir chez soi un tableau de la Vierge: aussi ce sujet a-t-il été traité par presque tous les peintres de cette époque; et Raphaël, qui avait une dévotion particulière à la mère de Dieu, en a exécuté un si grand nombre, que, comme l'a dit M. Quatremère de Quincy, « le seul recueil de toutes les Vierges peintes ou simplement dessinées par Raphaël, et la description des variétés qu'il porta dans ces compositions, formerait une histoire abrégée de son talent et de son génie. On y verrait, comme dans tous ses autres ouvrages, une progression marquée, et on ferait en même temps un cours de toutes les nuances de caractère qu'il sut distinguer ou réunir, selon le genre que pouvait lui offrir un sujet où se rassemblent les idées d'innocence, de pureté virginale, de grace, de noblesse, de sainteté, de divinité; qualités dont il a épuisé toutes les expressions. »

Ce tableau a été gravé à Rome, par C. L. Masquelier.

ITALIAN SCHOOL. — RAPHAEL. — PRIVATE COLLECTION.

THE VIRGIN AND THE INFANT JESUS.

At the time Raphael lived, it was a general habit for every one, especially in Italy, to have at home a picture of the Virgin: therefore this subject was chosen by almost all the painters of that age; and Raphael who bore a peculiar devotion to the mother of God, has executed such a great number of these compositions that, according to what M. Quatremère de Quincy has said : « The very collection of all the Madonas painted or drawn by Raphael, and the description of the various characters he represented them under, would form an abrigded history of his talents and of his genius. » We may see in these compositions, as well as in all his other works, a noted progression, and one might make a complete study of all the varieties of character which Raphael knew how to distinguish on unite together, according to the peculiar style he would give to a subject that compasses the ideas of innocence, nobleness, virginal purity, holyness and divinity : a fertile field which that great man has entirely exhausted.

This picture has been engraved in Rome by C. L. Masquelier.

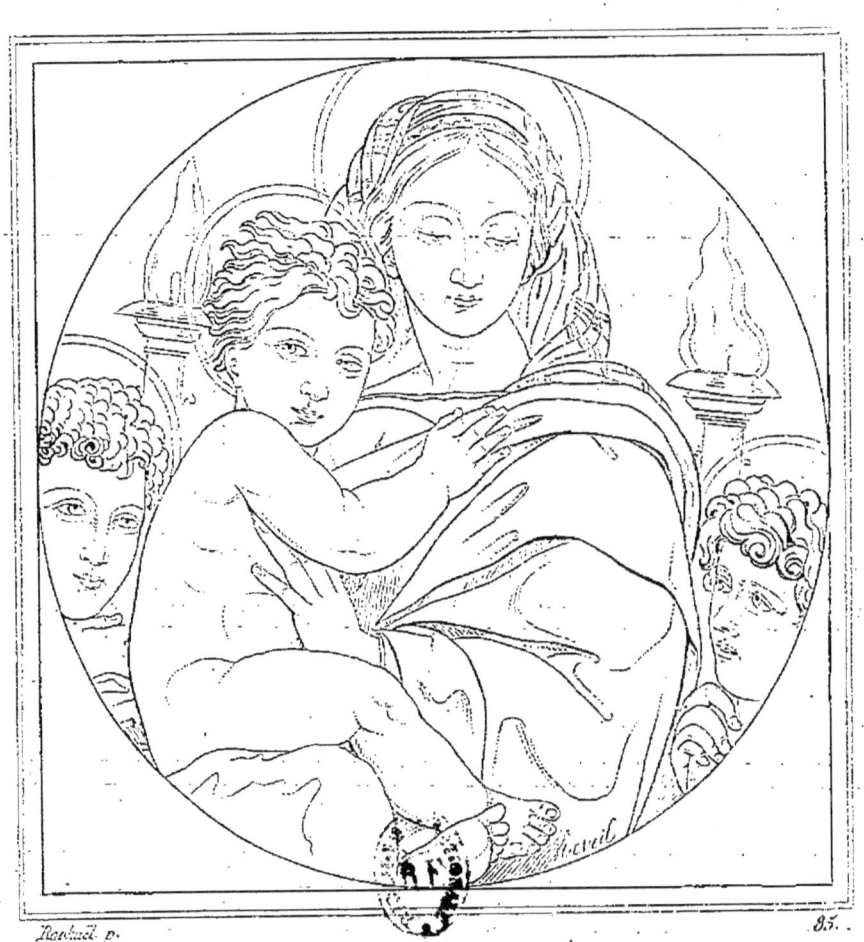

LA VIERGE ET L'ENFANT JÉSUS.

LA VIERGE ET L'ENFANT JÉSUS.

Nous avons déjà eu occasion de faire remarquer que c'est à une dévotion particulière de Raphaël à la Vierge qu'on doit cette variété étonnante de compositions représentant l'enfant Jésus avec sa mère et d'autres personnes qui constituent *la Sainte Famille :* les tableaux de cette nature sont au nombre de plus de soixante, et plusieurs, ainsi qu'on l'a déjà vu, ont reçu des dénominations plus ou moins singulières, mais qui sont tellement admises dans le langage des arts, qu'on ne fait nulle difficulté de les employer lorsqu'on veut les désigner.

Quoique ces dénominations n'aient pas toutes un caractère de noblesse digne du sujet, nous avons cru qu'il serait bon de les faire connaître. Celle-ci porte le nom de *Vierge aux candelabres*, à cause de ceux qui sont placés dans le fond, de chaque côté de la Vierge ; d'autres sont connues sous le nom de *Vierge à la chaise*, *Vierge au berceau*, *Vierge à l'écuelle*, *Vierge au rideau*, *Vierge au baldaquin*, *Vierge au linge*, dite aussi *le Silence*, *Vierge au voile*, *Vierge aux ruines*, *Vierge à l'œillet*, *Vierge au palmier*, *Vierge au chardonneret*, *Vierge au poisson*, *Vierge de Lorette*, *Vierge de Foligno*, dite aussi *Vierge au donataire*, *Vierge de saint Sixte*, *Vierge du duc d'Albe*, *Vierge à la longue cuisse*, et enfin *la Belle Jardinière*.

Le tableau dont il est ici question fait partie de la galerie du prince Borghèse ; il a été gravé par E. Morace.

Diam., 2 pieds.

ITALIAN SCHOOL. RAPHAEL. PRIVATE COLLECTION.

THE VIRGIN AND THE INFANT JESUS.

We have before remarked that to a religious feeling in Raphael for the Virgin we are indebted for the astonishing variety of compositions, representing the infant Jesus and his mother with other persons, constituting together *the Holy Family :* the pictures of this nature are more than sixty in number, and many, as we have already seen, have received names more or less singular, but so generally used in the language of the fine arts, that they are unhesitatingly employed when requisite.

Although these denominations are not always of a character worthy of the subject, we have conceived it proper to mention them. The present picture is intitled *the Virgin with the chandeliers*, on account of those which are placed in the back-ground on each side of the Virgin; others are known by the following names, *the Virgin in a chair, the Virgin with a cradle, the Virgin with a curtain, the Virgin with a canopy, the Virgin cloathed in linen,* called also *le Silence, the Virgin with a veil, the Virgin and ruins, the Virgin with a pink, the Virgin with a palm-branch, the Virgin with a goldfinch, the Virgin with fish, the Virgin of Loretto, the Virgin of Foligno,* called also *the Virgin donor, the Virgin of saint Sixtus, the Virgin of the duke of Alba, the Virgin with the long thigh,* and finally *the Handsome Garden-girl*.

The present picture formed part of the gallery belonging to prince Borghèse; it has been engraved by E. Morace.

Diam., 2 feet $1\frac{1}{2}$ inch.

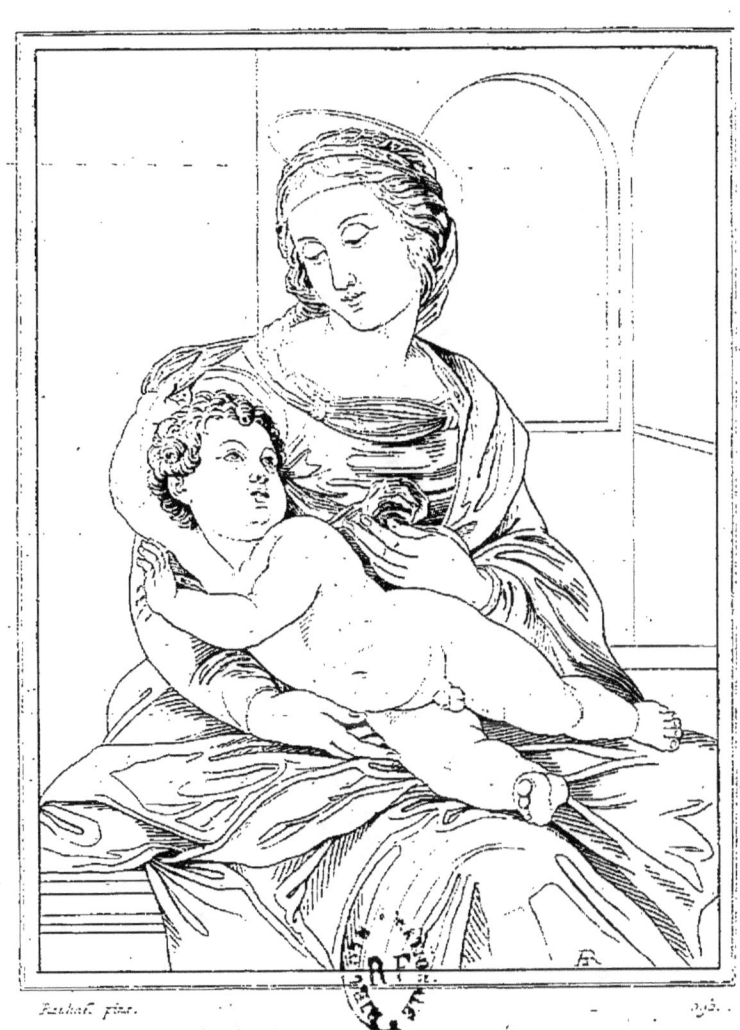

LA VIERGE ET L'ENFANT JÉSUS.

LA VIERGE ET L'ENFANT JÉSUS.

Parmi les nombreux tableaux de Vierge, de l'invention de Raphaël, celui-ci se fait remarquer par une extrême pureté de dessin, ainsi que par une grande finesse d'expression. Son coloris est d'une fraîcheur extraordinaire et sa conservation des plus parfaites. La noblesse et la candeur de la Vierge sont exprimées d'une manière sublime, ainsi que la grâce enfantine du petit enfant Jésus.

Ce précieux tableau a été peint sur bois par Raphaël, et il est maintenant sur toile. On croit que le peintre l'exécuta à Rome, peu de temps après son arrivée de Florence. Il fut acheté par M. de Seignelay, et de son cabinet il passa successivement dans ceux de M. de Montarsis et Rondé, joaillier du roi, puis dans la galerie du Palais-Royal.

Il a été gravé par Boulanger, Nicolas de Larmessin et A. Romanet.

Haut., 2 pieds 4 pouces; larg., 1 pied 6 pouces.

ITALIAN SCHOOL. RAFFAELLE. PRIV. COLLECTION.

THE VIRGIN AND THE INFANT.

Among Raffaelle's numerous pictures of the Virgin, the one before us is remarked for purity of design, and for refined and delicate expression- The colouring has an uncommon freshness, and is perfectly preserved. The sentiments of nobleness and candour are sublimely expressed in the Virgin, and the infantine graces, in the child.

This picture was painted on wood, and has been transferred to canvas. It is believed to have been executed by Raffaelle, soon after his arrival at Rome. It was purchased by M. de Seignelay, and from his cabinet, passed successively into those of M. de Montarsis, and of Rondé, the King's jeweller, and was subsequently placed in the Gallery of the Palais-Royal: it has been engraved by Boulanger, Nicolas de Larmessin, and A. Romanet.

Height. 2 feet 5 inches; width, 1 foot 7 inches.

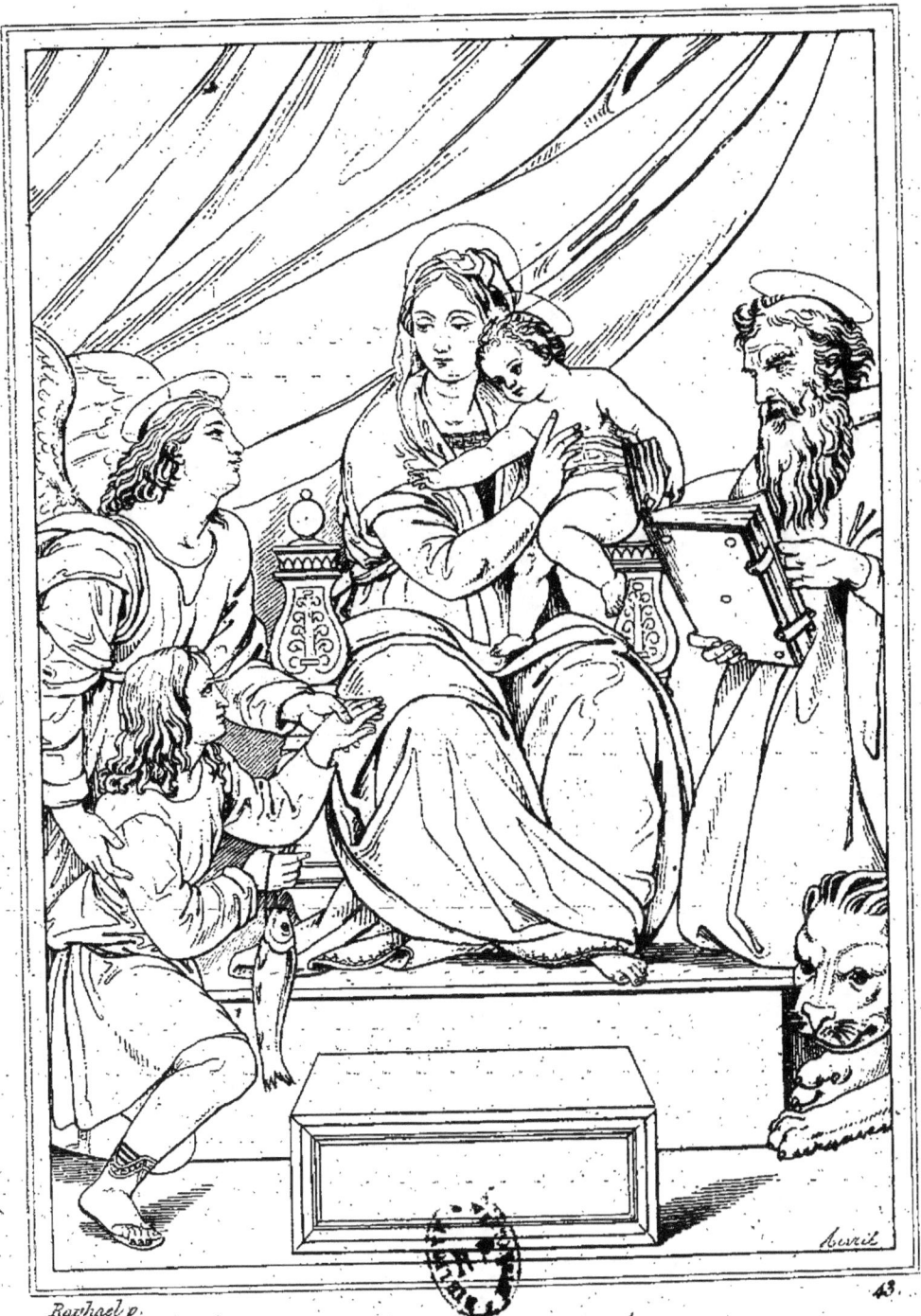

LA VIERGE ET L'ENFANT JÉSUS

LA VIERGE ET L'ENFANT JÉSUS,

DITE LA VIERGE AU POISSON.

Sur un trône est placée la Vierge tenant l'enfant Jésus; aux deux côtés se voient saint Jérôme et l'ange Raphaël avec le jeune Tobie, tenant son poisson; ce qui a fait donner à ce tableau le nom de la *Vierge au poisson*. Cette composition, ainsi que nous avons déjà eu occasion de le faire remarquer, ne doit être que le résultat de la piété et de la volonté de celui qui a commandé le tableau, et qui sans doute avait une dévotion particulière pour les saints dont on voit la représentation.

Ces sortes de compositions où l'on voit réunis des personnages qui n'ont aucun rapport entre eux, et qui ont vécu à des époques et dans des pays très éloignés, ont été très fréquentes dans les premiers temps de la peinture en Italie. Raphaël, en se conformant à l'usage, au lieu de placer ses figures toutes droites et sans aucune liaison entre elles, ainsi qu'on le voit dans le tableau de sainte Cécile, a cherché ici à les réunir par une action qui peut au moins avoir quelque vraisemblance.

Ce précieux tableau, du meilleur temps de Raphaël, est un des plus remarquables tant pour le dessin que pour la couleur et pour l'expression des têtes; celle de la Vierge surtout est d'une noblesse et d'une beauté au dessus de tout éloge.

On croit que ce tableau a été exécuté vers 1513, pour décorer la chapelle Saint-Dominique à Naples; depuis il fut acheté par Philippe IV, roi d'Espagne : les événemens politiques l'avaient amené à Paris, et il est retourné au palais de l'Escurial. Il a été gravé par Bartholozzi, par Sélina en 1782, par M. Lignon et par M. Desnoyers. L'ancienne gravure de l'école de Marc-Antoine est faite d'après un dessin, et non pas d'après le tableau.

Haut., 6 pieds 7 pouces; larg., 5 pieds.

ITALIAN SCHOOL. RAPHAEL. ESCURIAL.

THE VIRGIN AND INFANT JESUS,
KNOWN AS LA VIERGE AU POISSON.

The Virgin with the infant Jesus in her arms is seated on a throne: near her stand saint Jerome, and the angel Raphael with young Tobias presenting a fish, from which this picture has derived the name of *la Vierge au poisson*. This composition, as we have already had occasion to remark, must have originated solely in the piety and the pleasure of the person who ordered the picture, and who, no doubt, held in peculiar veneration the saints represented in this production.

This kind of composition in which persons figure that have no relation to each other, and who lived at different times and in different countries, was frequently adopted in the early times of painting in Italy. Raphael, in conforming to this practice, instead of placing his figures erect and without connection, as in the picture of saint Cecilia, has endeavoured in this composition to connect them by an action that has an air of probability.

This valuable picture, of the best time of Raphael, is one of those most remarkable, as well for the design as for the colouring and the expression of the heads; that of the Virgin displays inexpressible nobleness and beauty.

This picture is said to have been painted towards 1513, to decorate the chapel of Santo-Dominico at Naples; it was afterwards bought by Philip IV, king of Spain. During the late political convulsions it was brought to Paris; but has now returned to the palace of the Escurial. It has been engraved by Bartholozzi, by Selina in 1782, by M. Lignon and by M. Desnoyers. The ancient engraving in the school of Mark-Anthony was taken from a design and not from the original picture.

Height, 7 feet $2\frac{1}{2}$ inches; breadth, 5 feet $6\frac{1}{2}$ inches.

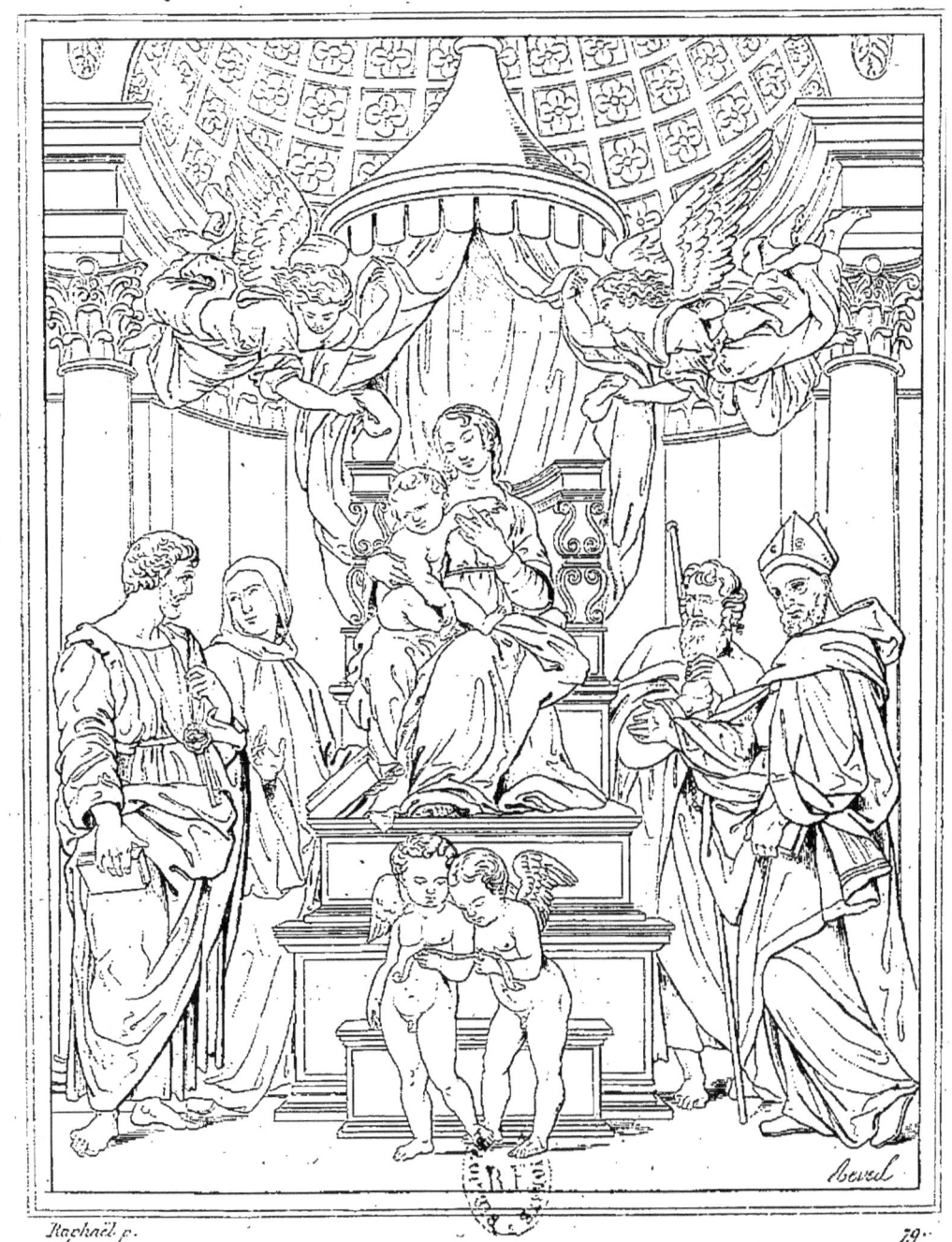

LA VIERGE ET L'ENFANT JESUS AVEC 4 SAINTS.

LA VIERGE ET L'ENFANT JÉSUS
AVEC QUATRE SAINTS.

Les sujets de Vierge peints par Raphaël sont si nombreux, que lorsqu'on veut les classer on doit considérer la poétique de la composition. C'est avec raison que M. Quatremère, dans sa Vie de Raphaël, a établi la distinction des tableaux où la Vierge et l'enfant Jésus ne sont plus considérés comme habitans de cette terre, mais comme apparaissant aux mortels avec tout l'appareil qui convient aux personnages célestes. Cette composition doit être rangée dans cette classe; elle a reçu le nom de *la Vierge au baldaquin*, a cause d'un baldaquin dont est surmonté le trône, et dont deux anges soutiennent les rideaux pour laisser voir la Vierge. Au bas du trône sont quatre figures qu'on regarde à tort comme les pères de l'église, tandis qu'elles représentent saint Pierre, saint Bruno, saint Antoine et saint Augustin.

Quand Raphaël composa ce tableau, il avait encore quelque chose de la manière simple du Pérugin son maître, et il s'y trouve toute la naïveté et toute la grâce dont il perdit quelque chose en voyant les ouvrages de Michel-Ange. L'enfant Jésus est plein de charme; les anges présentent une variété des plus agréables; les draperies sont diversifiées avec un talent que personne n'a connu comme Raphaël.

Ce tableau est peint à la colle et verni; il a été gravé par Lorenzini et aussi par Nicollet pour la galerie de Florence dont il fait partie.

Haut., 10 pieds; larg., 6 pieds.

THE VIRGIN AND THE INFANT JESUS,
WITH FOUR SAINTS.

The pictures of the Virgin painted by Raphael are so numerous, that when we class them it should be according to the poetry of the composition. It is therefore that M. Quatremere, in his Life of Raphael, has established this feeling with regard to the pictures where the Virgin and the infant Jesus are considered no longer as inhabitants of the earth, but rather as if they appeared to us with all the accessories that belong to celestial beings. This composition has received the name of *the Virgin with the canopy*, on account of the canopy which surmounts the throne, the curtains of which are supported by two angels that the Virgin may be seen. At the foot of the throne are four figures which have been incorrectly regarded as the fathers of the church, when they represent saint Peter, saint Bruno, saint Anthony, and saint Augustin.

When Raphael composed this picture, he had some slight remaining of his master Perugino's manner, but in the picture there is all that artlessness and grace of which he lost something after having seen the works of Michael-Angelo. The infant Jesus is full of fascination, the angels are most agreeably varied; the draperies are diversified with a talent, of which nobody possessed so much as Raphael.

This picture is painted in size and varnished; it has been engraved by Lorenzini and also by Nicollet for the gallery of Florence to which it belongs.

Height, 10 feet 8 inches; breadth 6 feet 5 inches.

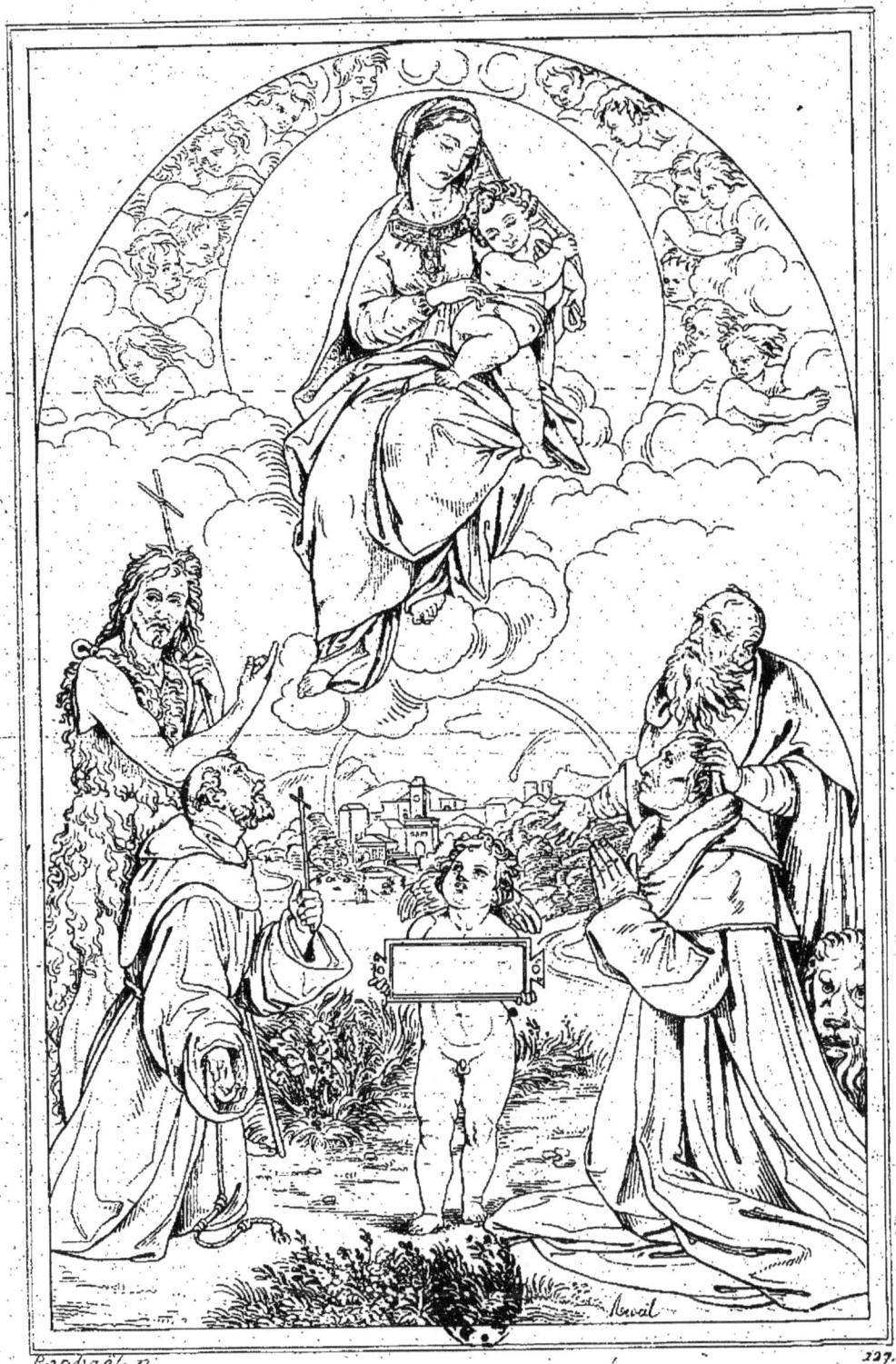

Raphael p. 227.
LA VIERGE ET L'ENFANT JÉSUS,
dite

LA VIERGE ET L'ENFANT JÉSUS,

DITE

LA VIERGE AU DONATAIRE.

Au milieu d'une gloire d'anges la Vierge est assise sur les nuées, tenant dans ses bras l'enfant Jésus. Dans la partie inférieure du tableau est saint Jean-Baptiste, montrant au spectateur le groupe glorieux, saint François implorant sa protection, et saint Jérôme lui présentant le donataire Sigismond de Comitibus, secrétaire du pape Jules II. Il fit faire ce tableau comme un témoignage de la reconnaissance qu'il croyait devoir à la Vierge, pour l'avoir sauvé d'un danger auquel il avait été exposé.

Ce tableau fut mis d'abord dans une église de Rome connue sous le nom d'*Ara-Cœli*; il fut ensuite placé dans le couvent *delle Contesse*, à Foligno, petite ville du duché de Spolette, à vingt-sept lieues de Rome; il vint à Paris en 1798. Il était alors sur bois, et a été mis sur toile, restauré, puis reporté en Italie en 1815.

Raphaël, dans ce tableau, s'est montré coloriste égal aux maîtres de l'école vénitienne; cependant les carnations sont un peu rouges; les accessoires, le paysage et les terrasses, sont rendus avec beaucoup de soin et de vérité. Le fond représente un village sur lequel on voit tomber un météore, qui rappelle sans doute l'événement dont le donataire a voulu perpétuer le souvenir.

Ce tableau a été gravé par M. Desnoyers.

Haut., 8 pieds 6 pouces; larg., 6 pieds.

THE VIRGIN AND THE INFANT JESUS,

CALLED

LA VIERGE AU DONATAIRE.

In the midst of a glory of Angels, the Virgin is seated, with the infant Jesus in her arms. In the lower part of the picture, are St. John the Baptist, pointing out to the spectator the glorious group, St. Francis imploring his protection, and St. Jerome presenting to him Sigismund de Comitibus, secretary to pope Julius II, who ordered this picture to be painted in testimony of the gratitude which he believed due to the Virgin, for having saved him from a danger to which he had been exposed.

This picture was at first placed at Rome, in a church known by the name of *Ara-Cœli;* afterwards in the convent *delle Contesse*, at Foligno, a small city in the dutchy of Spoletto, twenty seven leagues from Rome, and was brought to Paris in 1798. It was then upon wood; it has since been transferred on canvass, restored, and taken back to Italy, in 1815.

In this picture, Raffaelle has shown himself a colourist equal to the masters of the Venetian school; the carnations however are a little too red; the accessories, the landscape and the terraces, are given with much care and truth. In the background a village is represented, upon which a meteor is seen falling, which doubtless is meant to record the event, the remembrance of which, the donor of the picture wished to perpetuate.

This picture has been engraved by M. Desnoyers.

Height, 9 feet; breadth, 6 feet 4 ½ inches.

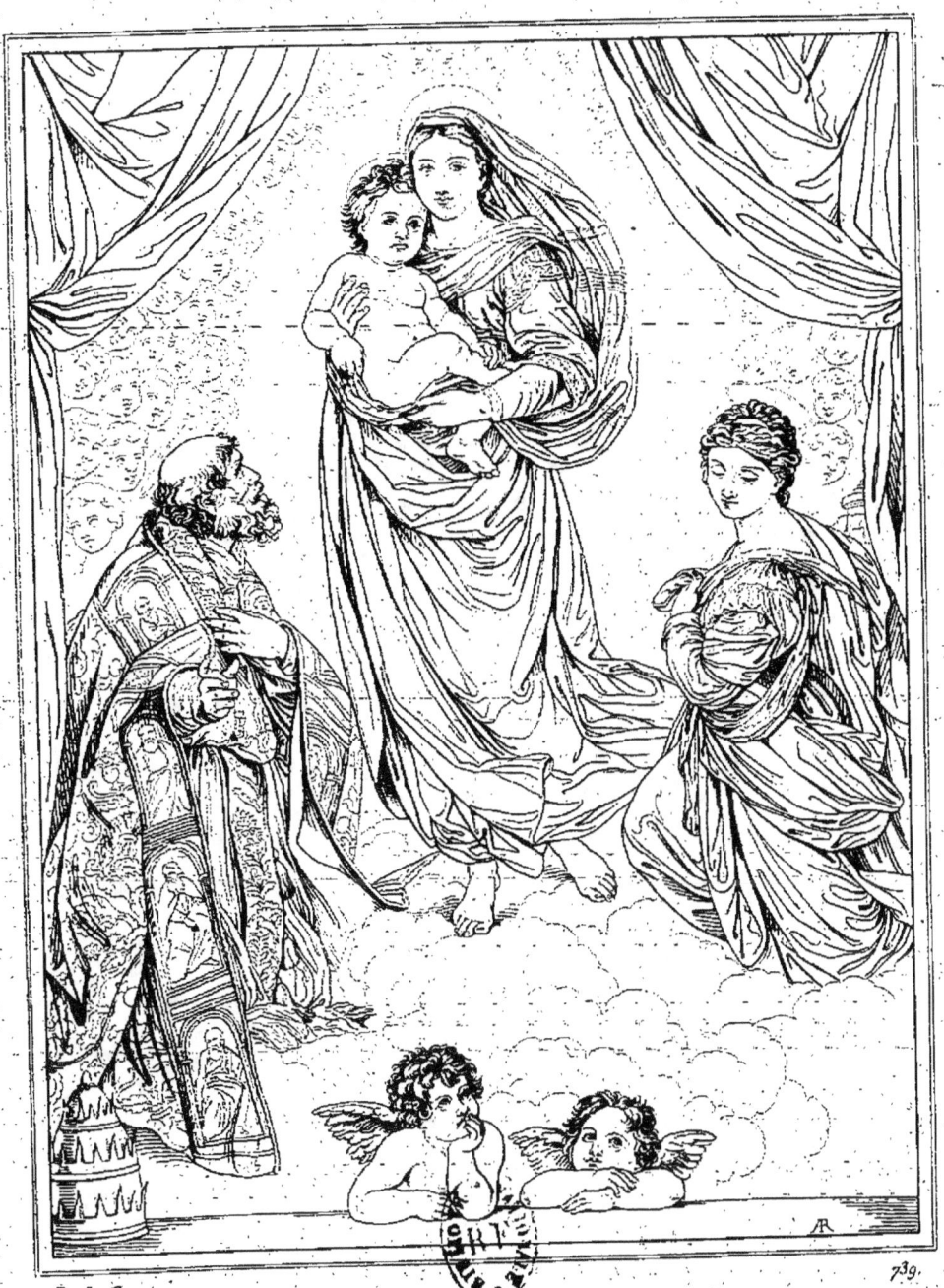

LA VIERGE ET L'ENFANT JÉSUS DITE LA MADONE DE S.T XISTE.

ÉCOLE ITALIENNE. — RAPHAEL. — GAL. DE DRESDE.

LA VIERGE ET L'ENFANT JÉSUS,

DITE LA MADONE DE SAINT SIXTE.

Au milieu d'une gloire des plus lumineuses et dans laquelle on aperçoit une foule innombrable de chérubins, la Vierge paraît debout, tenant entre ses bras l'enfant Jésus, qu'elle semble présenter à l'adoration de l'univers. A gauche est saint Sixte, pape, fondateur du couvent des Bénédictins de Plaisance. Il est à genoux, adorant l'enfant Jésus. La chape en étoffe d'or est ornée de broderies représentant les Apôtres. A droite est sainte Barbe, dont on aperçoit la tour caractéristique près de l'un des rideaux verts, qui sont drapés de chaque côté du tableau. Elle est aussi à genoux, regardant vers la terre, et semblant indiquer l'appui qu'elle accorde à la ville de Plaisance, où est conservé son corps. Dans le bas sont de petits anges à mi-corps. Leur pose et la place qu'ils occupent offrent quelque singularité; mais on ne peut se lasser d'admirer la beauté de leurs traits, la finesse d'expression de leur figure, et la couleur vigoureuse avec laquelle ils sont peints.

Cette sublime composition est regardée avec raison comme un des chefs-d'œuvre de Raphael ; il le fit vers 1520, trois ou quatre ans avant sa mort, pour orner le maître autel du couvent des Bénédictins à Plaisance.

Le roi Auguste III, regrettant de n'avoir à Dresde aucun ouvrage de Raphael, fit consentir les supérieurs du couvent à remplacer ce tableau, par une copie de même grandeur et à lui céder l'original moyennant deux cent mille francs. Une autre copie se voit au Musée de Rouen. Muller le fils et Schultz ont gravé ce tableau.

Haut., 9 pieds 3 pouces ; larg., 7 pieds.

ITALIAN SCHOOL. ⸺ RAPHAEL. ⸺ DRESDEN GALLERY.

THE VIRGIN AND INFANT JESUS,
called, THE MADONNA OF St. SIXTUS.

In the midst of a most luminous glory, in which an innumerable host of cherubim are seen, stands the Virgin, holding in her arms the Infant Jesus, whom she appears to present to the adoration of the world. On the left hand is the pope St. Sixtus, the founder of the Benedictine Convent at Piacenza : he is kneeling and adoring the Infant Jesus. The gilt stuff cope is adorned with embroidery representing the Apostles. On the right hand is St. Barbara whose attribute, the tower, is discernible near one of the green hangings on each side of the picture. She also is kneeling, looking towards the earth and appears to indicate the protection she grants to the city of Piacenza where her body is kept. In the lower part of the picture are some half length little angels. Their attitudes and thes pot they occupy present a little whimsicality, but it is impossible not to admire the beauty of their features, the delicacy of expression and the vigorous colouring with which they are painted.

This sublime composition is rightly considered as one of Raphael's masterpieces : he did it about the year 1520, three or four years previous to his death, to adorn the high altar of the Benedictine Convent at Piacenza.

King Augustus III, regretting that he had none of Raphael's works at Dresden, got the principals of the convent to have a same sized copy of this picture placed in its stead, and to part with the original, for which he gave them 200,000 franks, or L. 8000. There exists another copy in the Museum of Rouen. This picture has been engraved by Muller junr, and Schultz.

Height 9 feet 10 inches; width, 7 feet 5 inches.

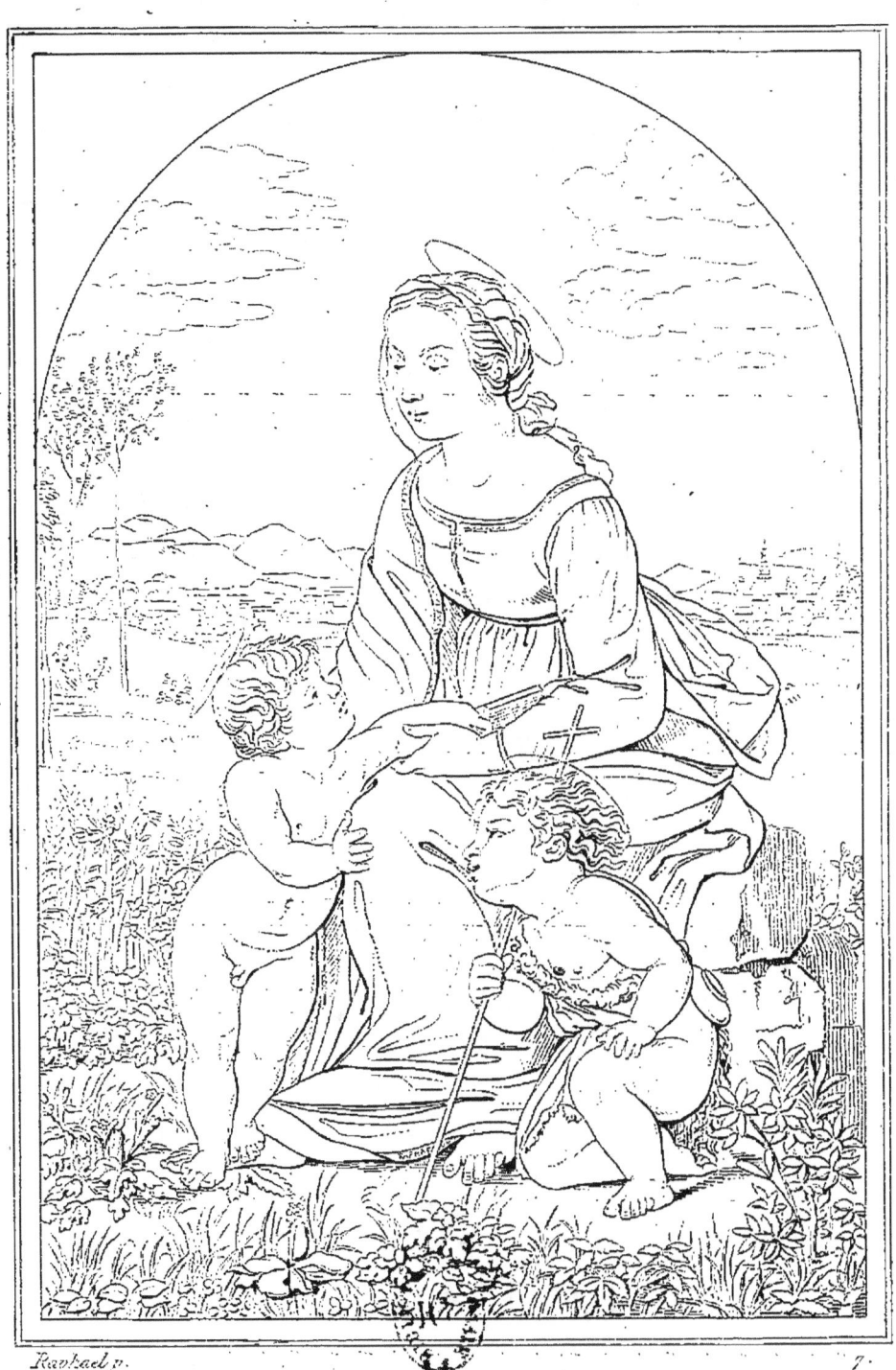

LA BELLE JARDINIÈRE.

ÉCOLE ITALIENNE. RAPHAEL. MUSÉE FRANÇAIS.

SAINTE FAMILLE,
DITE LA BELLE JARDINIÈRE.

Dans le nombre des compositions que l'on doit à Raphaël, il est à remarquer qu'il a très-souvent choisi pour sujet la Sainte Famille. La disposition de son esprit lui a donné les moyens de répéter ce sujet en le variant sans cesse pour la composition et l'expression, et en lui donnant toujours un caractère parfait sous le rapport de la vérité et des convenances.

Rien de plus simple que ce tableau, dans lequel la Vierge assise regarde son divin fils avec une tendresse mêlée de respect. L'enfant Jésus, les deux pieds posés sur celui de sa mère, a cet abandon si naturel à l'enfance; et saint Jean, en conservant la grâce du jeune âge, paraît inspiré de la supériorité du divin enfant.

Cette sainte famille fut exécutée pour un grand seigneur italien, qui la céda à François I*er*. Elle a orné successivement les appartemens de Fontainebleau et de Versailles. Elle est maintenant dans la grande galerie du Musée.

Il serait difficile de dire d'où lui vient le nom de *Belle Jardinière*. Peut-être pourrait-on penser avec quelque raison que c'est une jardinière célèbre par sa beauté qui a servi de modèle à Raphaël.

Ce tableau a été gravé par Chéreau dans le cabinet Crozat; par Audouin, pour le Musée français, et par M. Desnoyers.

Haut., 3 pieds 7 pouces; larg., 2 pieds 11 pouces.

ITALIAN SCHOOL. ~~~ RAPHAEL. ~~~ FRENCH MUSEUM.

THE HOLY FAMILY
CALLED LA BELLE JARDINIÈRE.

Among the various compositions for which we are indebted to Raphael, it is remarkable how often he has chosen the holy family for a subject. The disposition of his mind has given him the power of repeating it, of perpetually varying the composition and expression, and of giving it always a perfect character with respect to truth and propriety.

Nothing can be more simple than this picture, in which the Virgin is seated contemplating her divine son with a tenderness mingled with respect. The infant Jesus, with both feet on one of his mother's, is full of that ease which is so natural to childhood; and St. John though displaying the winning graces of the same age, seems conscious of the divine child's superiority.

This holy family was painted for an Italian nobleman, who yielded it to Francis 1st. It has adorned successively the apartments of Fontainebleau and Versailles. It is now in the grand gallery of the French Museum.

It would be difficult to account for it receiving the name of *la Belle Jardinière*. Perhaps it may with apparent reason be supposed to have been derived from some gardening girl, celebrated for her beauty, who may have served Raphael as a model.

This picture has been engraved by Chereau for the Crozat collection; by Audouin for the French Museum, and by M. Desnoyers.

Height, 3 feet 10 inches; breadth, 2 feet 2 inches.

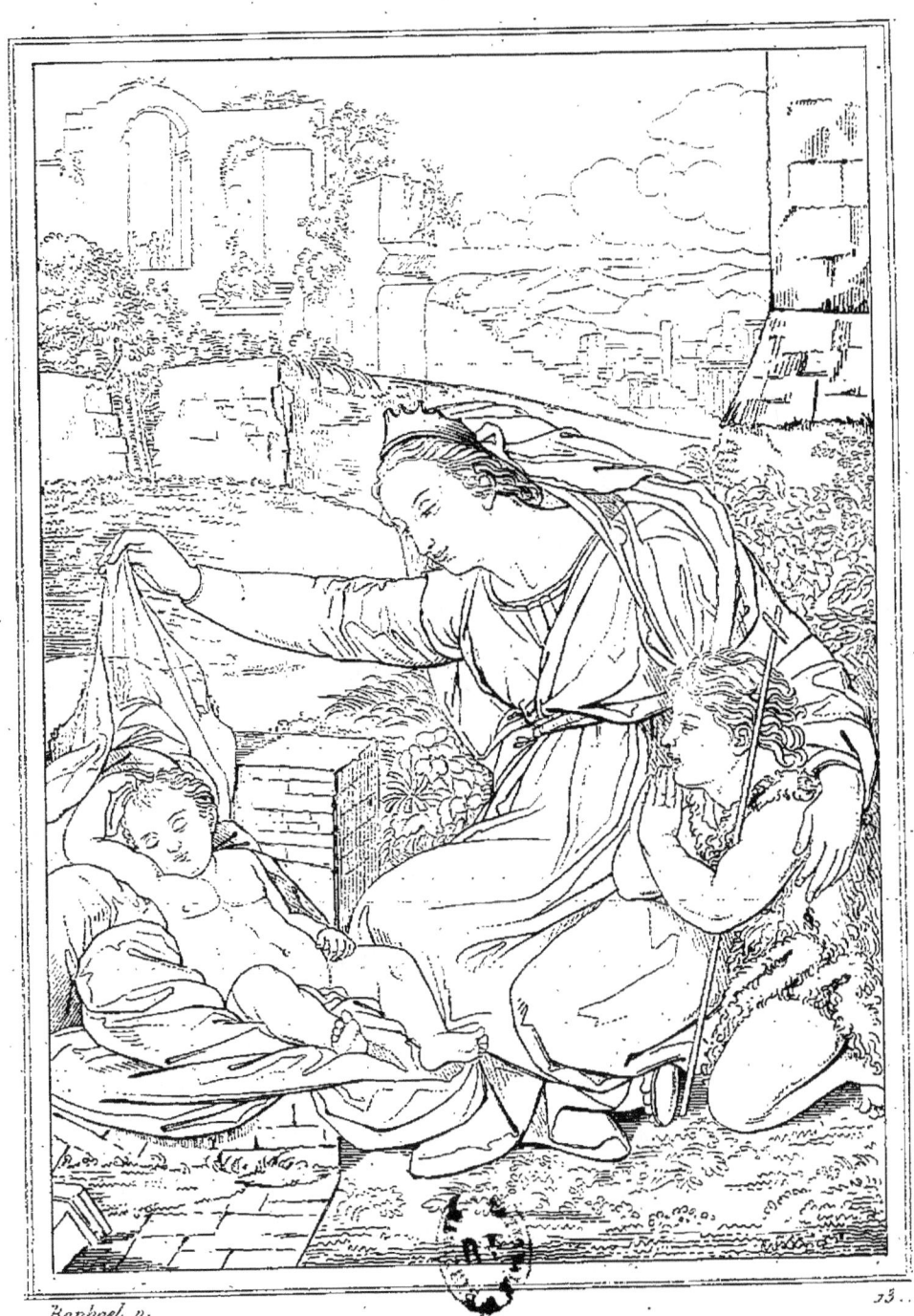

Raphael p.

LA VIERGE AU LINGE.

ÉCOLE ITALIENNE. RAPHAEL. MUSÉE FRANÇAIS.

SAINTE-FAMILLE
DITE LA VIERGE AU LINGE.

Rien de plus simple et de plus naturel que cette charmante composition, dans laquelle on admire également la justesse de l'expression, la grace de la composition et la pureté du dessin. On pense que ce tableau a été exécuté par Raphaël à l'époque où il jouissait de toute la plénitude de son talent. Le fond représente une ruine près de la vigne Sachetti, à côté de Saint-Pierre.

Ce tableau est souvent nommé *le Silence*. Il a appartenu à M. de Chateauneuf, vint par succession à M. de la Vrillière, passa ensuite dans le cabinet du prince de Carignan, et est maintenant dans la galerie du Musée.

Ce tableau, peint sur bois, a été gravé par François de Poilly et par M. Desnoyers.

Haut., 2 pieds 1 pouce; larg., 1 pied 6 pouces.

A HOLY FAMILY

SURNAMED LA VIERGE AU LINGE.

Nothing can be more natural and ingenuous than this charming picture, wherein we equally admire the verity of expression, the graceful order of the composition and the correctness of the drawing. It is said to have been executed by Raphael when on the pinnacle of glory and talents. The background represents ruins just by villa Sachetti near S. Pietro.

This picture, painted on a pannel, is often called *the silence*. It formerly belonged to M. de Chateauneuf, befell in a succession to M. de la Vrillère, was afterwards bought for the prince of Carignan's collection, and is now in the french Museum.

It has been engraved by Francois de Poilly and by M. Desnoyers.

2 feet 3 inches high; 1 foot 7 inches broad.

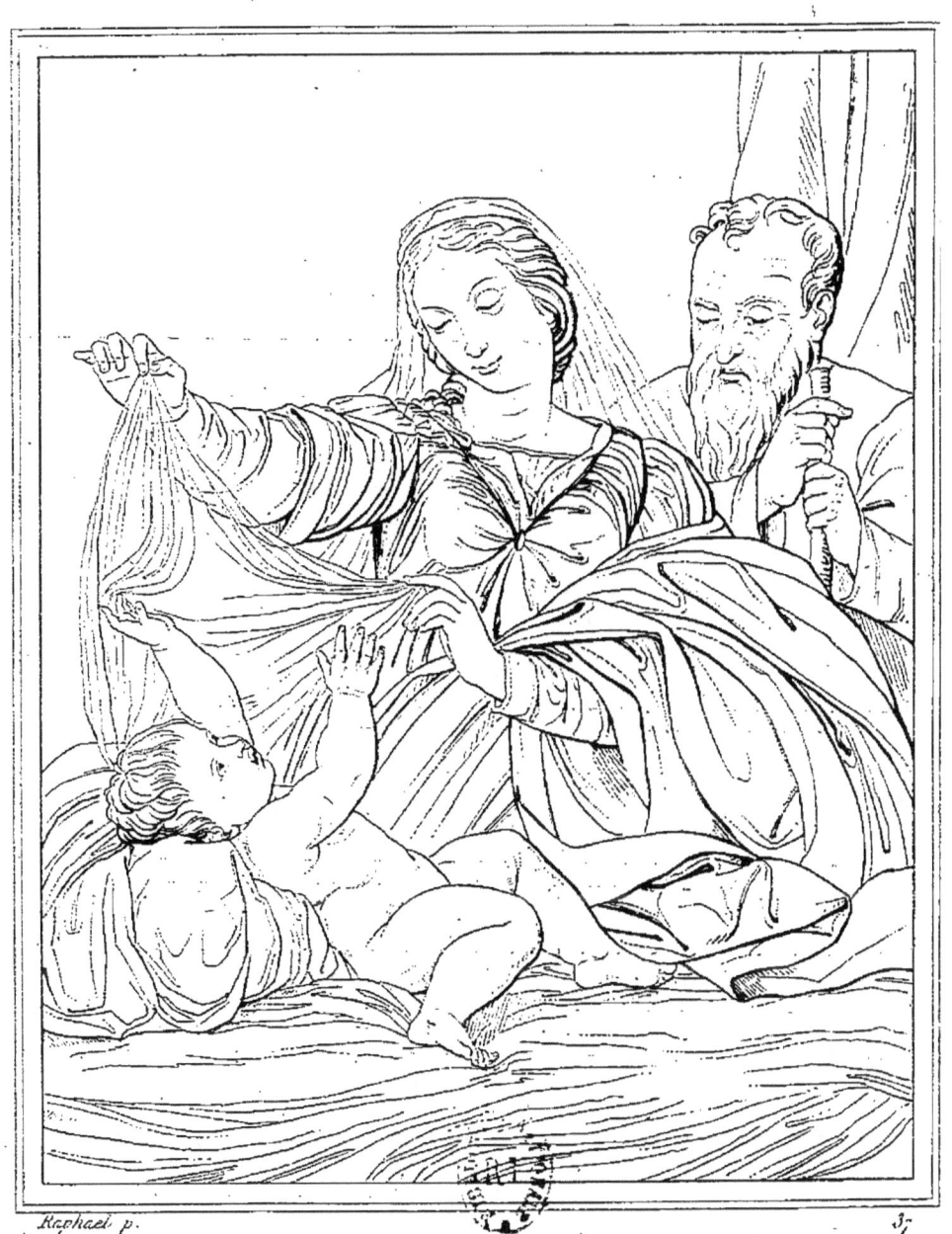

Ste FAMILLE.

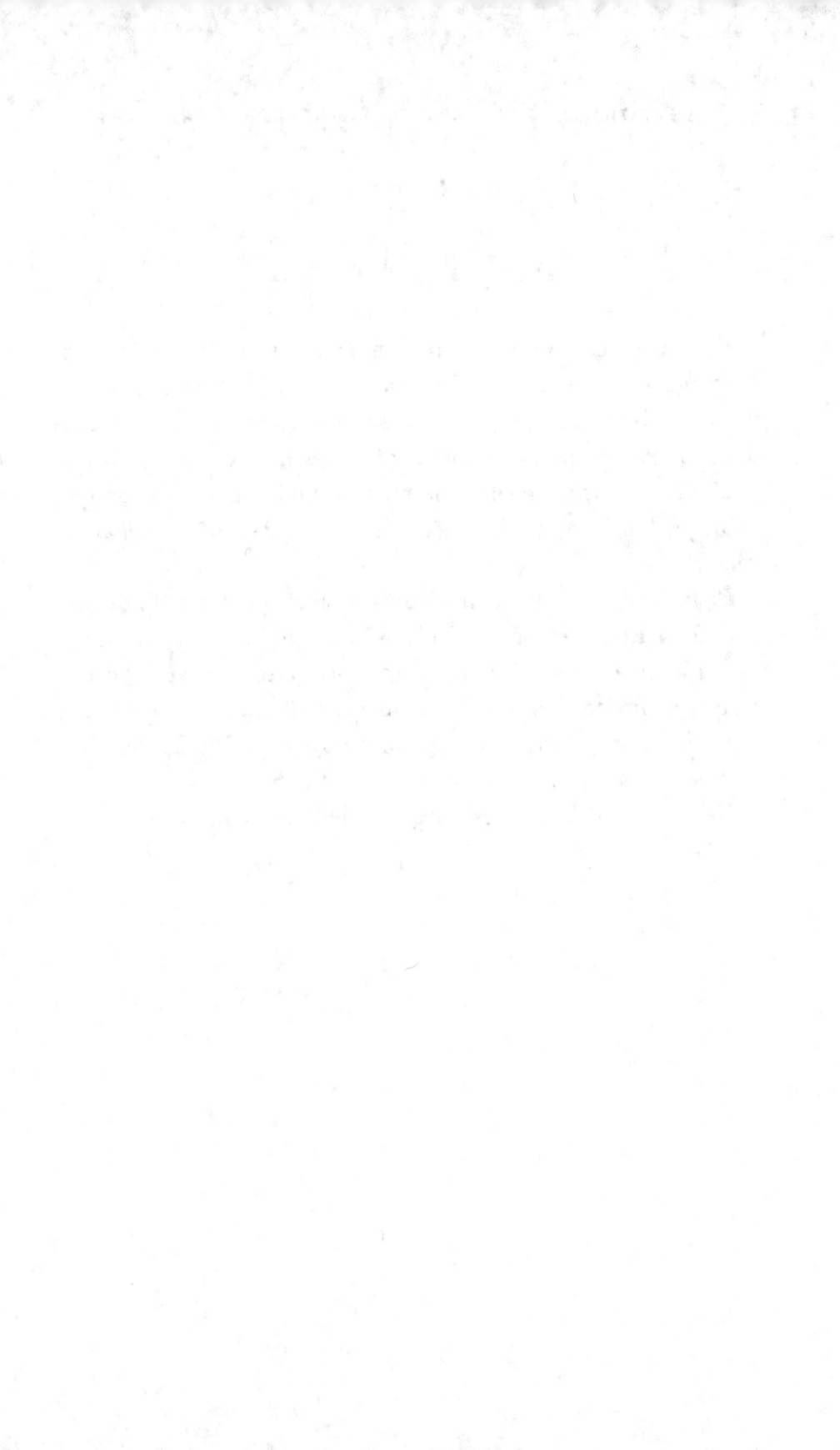

ÉCOLE ITALIENNE. RAPHAEL. CABINET PARTICULIER.

SAINTE FAMILLE.

Cette composition a quelque rapport avec la sainte famille connue sous le nom de *Vierge au linge*, déjà donnée sous le n° 13 ; mais, malgré la grâce qu'on remarque dans la manière dont est composé ce tableau, la sécheresse avec laquelle il est peint doit le faire regarder comme une copie, ou plutôt comme peint par un élève de Raphaël, d'après un dessin de ce maître célèbre.

Ce tableau se trouvait, il y a plus d'un siècle, dans la possession d'un Romain nommé Jérôme Lotterius; en 1717 il en fit don à la chapelle de Notre-Dame-de-Lorette. Enlevé de cette chapelle lors de l'approche de l'armée française, il fut transporté à Rome, déposé chez un neveu du pape Pie VI, et vint de là au Musée de Paris, d'où il sortit en 1815.

Haut., 3 pieds 9 pouces; larg., 2 pieds 10 pouces.

ITALIAN SCHOOL. RAPHAEL. PRIVATE COLLECTION.

THE HOLY FAMILY.

There is a kind of relationship between this composition and that of the holy family known by the name of the *Vierge au linge*, already described at n° 13; but notwithstanding the grace displayed in this picture, the harsh style it is painted in makes it appear a copy, probably by a pupil of Raphael, after a drawing by that celebrated master.

This picture more than a century ago was in the possession of a roman gentleman named Jerome Lotterius, who in 1717 presented it to the chapel of Our-Lady-of-Loretto. At the approach of the french army, it was removed to Rome, deposited with the nephew of Pius VI, and from thence brought to the Paris Museum from whence it was taken away in 1815.

Height, 4 feet; breadth, 3 feet.

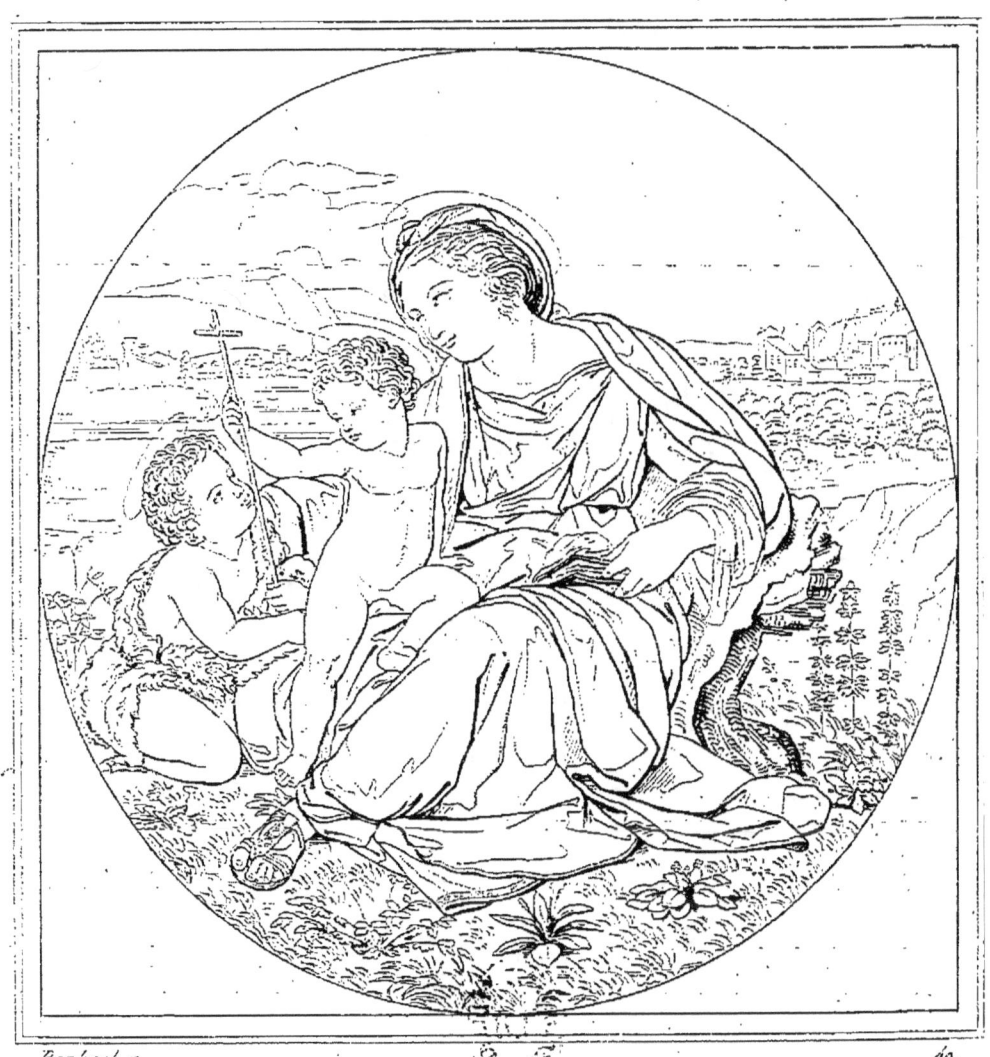
Ste FAMILLE.

SAINTE FAMILLE.

La Vierge, assise négligemment sur une espèce de rocher, au milieu d'un paysage, tient d'une main un livre ouvert, mais dont elle a cessé de s'occuper pour regarder les deux enfans qui l'accompagnent. Saint Jean à genoux est en adoration devant l'enfant Jésus; et la petite croix qu'ils tiennent tous deux, ainsi que l'affection mélancolique des trois personnages, semblent indiquer qu'un triste pressentiment leur a déjà révélé les mystères de la Passion.

Raphaël ayant fait un si grand nombre de Vierges, on leur a souvent appliqué un nom distinctif; déjà nous avons parlé de celles connues sous les noms de *Belle Jardinière*, *Vierge au linge*, *Vierge au poisson*; celle-ci est nommée *la Vierge du duc d'Albe*. Elle est maintenant à Londres, et a été gravée par M. Desnoyers.

ITALIAN SCHOOL. ⸻ RAPHAEL. ⸻ PRIVATE COLLECTION.

THE HOLY FAMILY.

The Virgin negligently sitting on a kind of rock, in the midst of a landscape, holds an open book in one hand, which she has just ceased reading to look at the two children with her. Saint John on his knees is worshipping the infant Jesus; and the little cross they are both holding, as well as the pensive air of the three figures, seem to indicate that a melancholy presentiment has already revealed to them the mysteries of the redeemer's passion.

Raphael having painted so many madonas, they are often known by a distinctive name; we have already spoken of those entitled *la Belle Jardinière*, *Vierge au linge* and *Vierge au poisson;* this is called *la Vierge du duc d'Albe.* It is now in London, and has been engraved by M. Desnoyers.

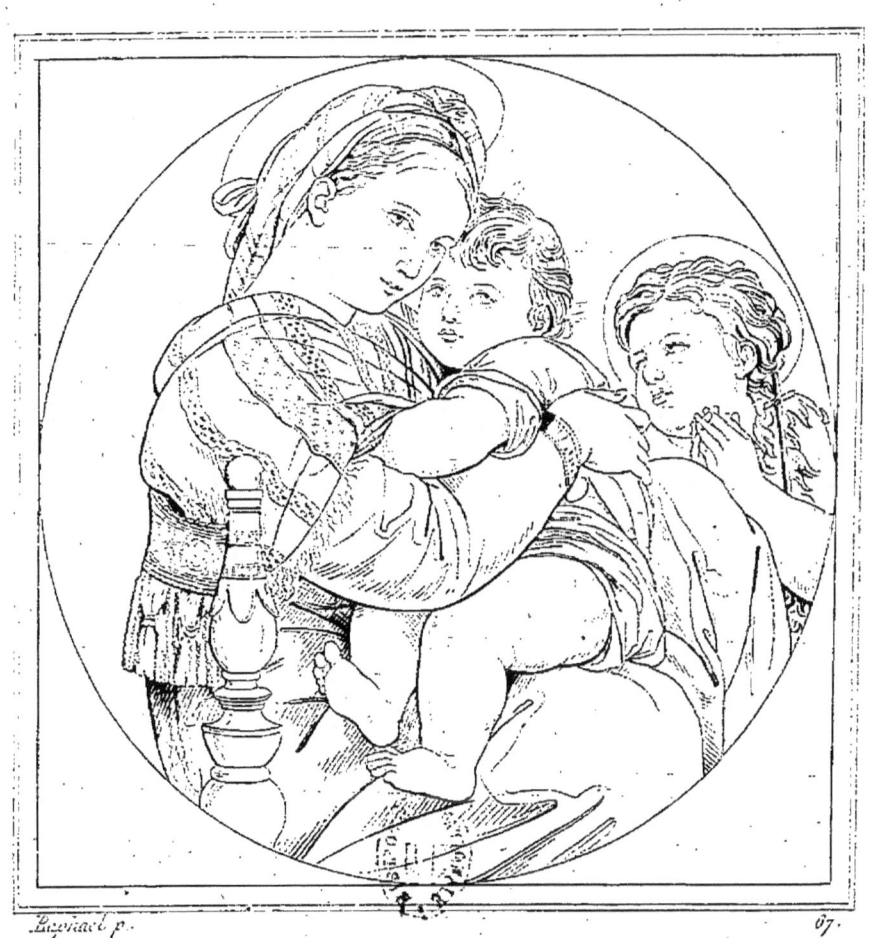

Ste FAMILLE,
dite
LA VIERGE A LA CHAISE.
(Madona della Sedia.)

SAINTE FAMILLE,

DITE

LA VIERGE A LA CHAISE.

C'est sans contredit la composition la plus célèbre de toutes les Vierges de Raphaël, c'est celle dont il existe le plus de copies; il en est une dans laquelle la figure du petit saint Jean ne se trouve pas, ce qui a fait croire à quelques personnes que c'est une première pensée peinte par Raphaël lui-même. La grace de la composition, le charme de la pose, l'ajustement des figures, rendent ce tableau un modèle parfait du talent de Raphaël.

Lorsque ce tableau fut enlevé du palais Pitti à Florence, pour être envoyé au Musée de Paris, les commissaires prirent la précaution de faire faire, par MM. Wicar et Zampieri, une description exacte et détaillée des détériorations que le temps lui avait fait éprouver; et comme il n'avait pas un besoin pressant de restauration, il fut mis en place sans être ni lavé ni verni: ces précautions n'empêchèrent pas la calomnie de prétendre que *le tableau avait été abîmé*, et on en fit un prétexte de délation contre M. Denon, afin de lui enlever sa place de directeur du Musée.

En 1815 ce tableau fut rendu à la Toscane; il avait été estimé 150,000 fr. On a fait d'après ce tableau un grand nombre de gravures: celles qu'on remarque principalement sont celles de Sadeler, van Schupen, Bartolozzi, Muller et M. Desnoyers.

Diam., 2 pieds 3 pouces.

THE HOLY FAMILY,

KNOWN AS LA VIERGE A LA CHAISE.

This is unquestionably the most celebrated composition of all the portraits of the Virgin executed by Raphael, and is that from which the greatest number of copies have been taken. It is one in which the figure of the infant saint John is omitted, which has led many persons to conclude that it is a first draught painted by Raphael himself. The gracefulness of the composition, the charm of the attitudes and the accord of he faces render this picture a perfect specimen of Raphael's talents.

When this picture was taken from the Palazzo Pitti at Florence, to be sent to the Museum of Paris, the commissioners took the precaution of having an exact and minute description drawn up, by MM. Wicar and Zampieri, of the injury that it had sustained from time, and as there was no urgent necessity for it to be retouched, it was hung up without being either cleaned or varnished. These precautions did not prevent slander from asserting that *the picture had been spoiled*, and this was made a pretext for accusation against M. Denon, in order to deprive him of his place of director of the Museum.

In 1815, this picture, which was valued at 150,000 francs (about l. 6000), was restored to Tuscany. A great number of engravings have been taken from it. The most remarkable are by Sadler, van Schupen, Bartolozzi, Muller and M. Desnoyers.

Diameter, 2 feet 5 $\frac{3}{4}$ inches.

Ste FAMILLE, DITE LA VIERGE AU PILIER.

ÉCOLE ITALIENNE. —— RAPHAEL. —— MUSÉE DE MADRID.

SAINTE FAMILLE,
DITE LA VIERGE AU PILIER.

C'est une idée singulière et qu'il est difficile d'expliquer, d'avoir représenté la sainte famille près d'un grand monument en ruine, où se trouve un fragment de colonne qui a fait donner au tableau le nom de *Vierge au pilier*. L'enfant Jésus est assis sur un fragment de corniche orné d'arabesques sculptées. Saint Joseph, tenant une lumière à la main, est dans le fond, il semble descendre dans une partie basse de l'édifice.

Cette composition est simple, les figures sont pleines de noblesse, d'une grace et d'une vérité merveilleuses, le coloris en est brillant et suave.

Ce tableau, peint sur bois, était autrefois dans la sacristie du palais de l'Escurial, où il faisait pendant à une autre sainte famille dite *la Vierge à la perle*. Il est maintenant au Musée de Madrid. Une ancienne copie se trouvait autrefois dans le cabinet de Crozat. Elle a été gravée par Charles Simonneau.

Haut., 3 pieds 4 pouces; larg., 2 pieds 4 pouces.

THE HOLY FAMILY,

(LA VIERGE AU PILIER.)

It was an eccentric idea, and is difficult to be explained, to have represented the Holy Family near a great edifice in ruins, where is seen a broken column, which occasioned this picture to be named *la Vierge au Pilier*. The Infant Jesus is seated on the fragment of a cornice, adorned with sculptured arabesques. In the back-ground, St. Joseph, with a light in his hand, appears to be descending to a lower part of the building.

This composition is simple, the figures are grand, as also wonderfully graceful and true : the colouring is bright and mellow.

This picture, which is painted on wood, was formerly in the sacristy of the Escurial Palace, as companion to another Holy Family, called *la Vierge à la Perle*. It is now in the Madrid Museum. There exists a copy of it, which was formerly in the Crozat Collection.

It has been engraved by Charles Simonneau.

Height, 3 feet 3 $\frac{1}{2}$ inches; width, 2 feet 5 $\frac{3}{4}$ inches.

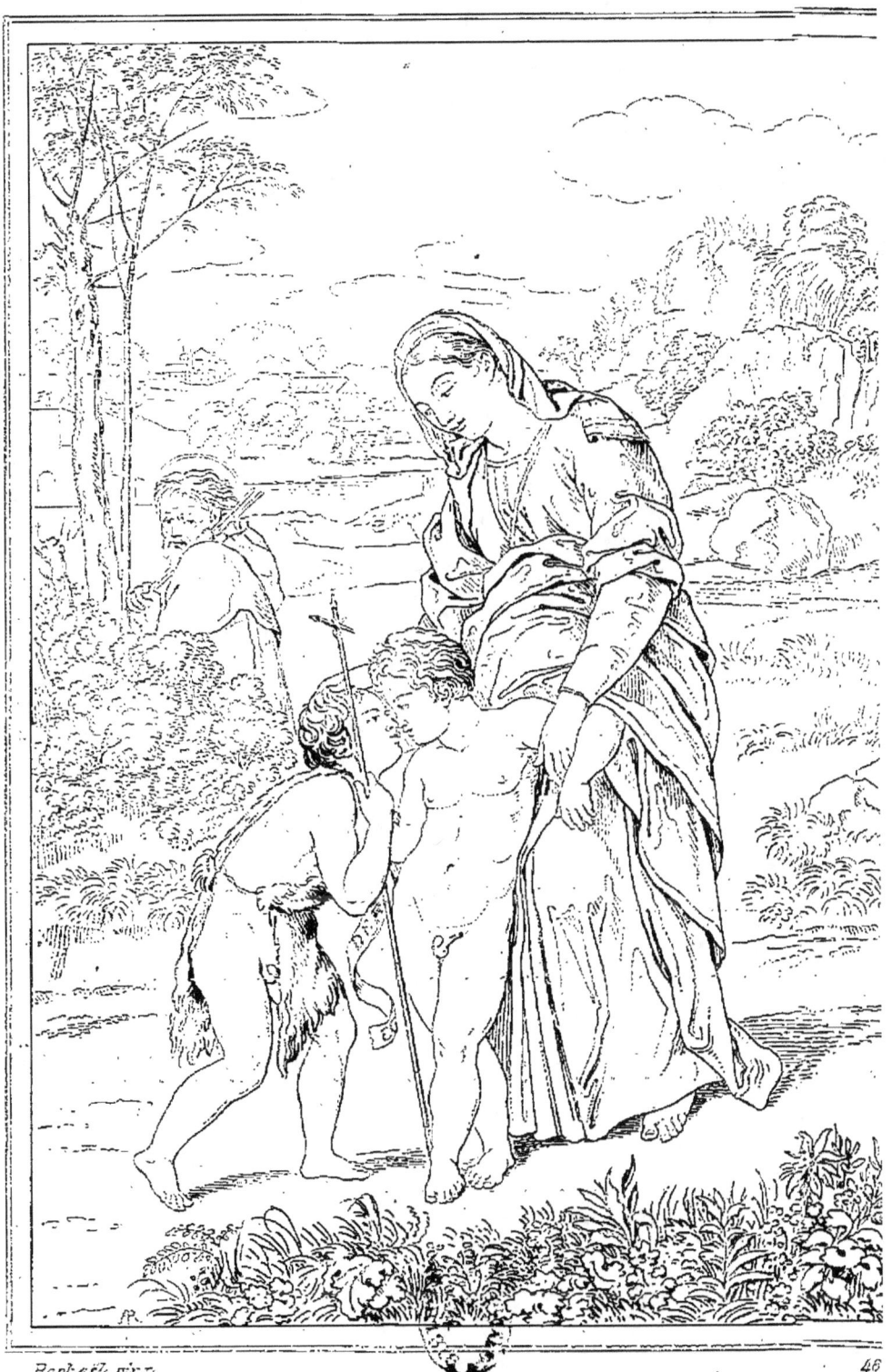

Ste FAMILLE.

SAINTE FAMILLE.

C'est au milieu d'un paysage délicieux que Raphaël a placé cette Sainte Famille; il a supposé la Vierge en promenade avec saint Joseph : le petit saint Jean se trouvant à leur rencontre vient embrasser l'enfant Jésus. Les deux figures d'enfants se distinguent par leurs grâces enfantines; celle de la Vierge est remarquable par une expression de douceur, de bonté et de tendresse, qui lui a fait donner le nom de *la Belle Vierge*.

Le peintre fit ce tableau avec beaucoup de soin pour son protecteur et son souverain le duc d'Urbin, qui le donna au roi d'Espagne. Plus tard, ce monarque le donna au roi de Suède Gustave-Adolphe, père de la reine Christine. Cette Reine le fit mettre sous glace, et il resta ainsi jusqu'au moment où il passa dans la galerie du Palais-Royal. Lorsqu'on fit en 1788 une estimation de cette précieuse collection, ce tableau y fut porté pour 48,800 fr.; et lorsque M. de la Borde se trouva forcé en 1798 de vendre ses tableaux en Angleterre, celui-ci fut acquis par le duc de Bridgewater pour la somme de 74,000 fr.

Ce tableau est peint sur bois; il a été gravé par Pesne, Nicolas de Larmessin et Augustin Le Grand. Il en existe dans la galerie de Florence une copie de la même grandeur.

Haut., 2 pieds 6 pouces; larg., 11 pouces.

ITALIAN SCHOOL. ⚬⚬⚬⚬⚬ RAPHAEL ⚬⚬⚬⚬⚬ PRIVATE COLLECTION.

THE HOLY FAMILY.

It is in the midst of a delightful landscape that Raphael has placed this Holy Family: he has supposed the Virgin walking with St. Joseph; St. John meeting them, comes to embrace the Infant Jesus. The two figures of the children are remarkable for their infantine graces: that of the Virgin distinguishes itself for its sweet, kind, and tender expression, which has caused it to be called the *Beautiful Virgin*.

The painter did this picture with great care for his patron and sovereign, the Duke of Urbino, who presented it to the King of Spain. This monarch afterwards gave it to Gustavus Adolphus, King of Sweden, and father to Queen Christina, who had a glass put over it, and it remained thus, until it went into the Gallery of the Palais-Royal. When in 1788, that precious Gallery was estimated, this picture was valued at 48,000 franks, about L. 2,000, and when M. de la Borde was obliged, in 1798, to sell those pictures in England, this one was purchased by the Duke of Bridgewater for 75,000 fr., or L. 3,000.

This picture is painted on wood: it has been engraved by Pesne, Nicolas de Larmessin, and Augustin Le Grand. The Gallery of Florence possesses a copy of it, in the same size.

Height, 2 feet 8 inches; width, 12 inches.

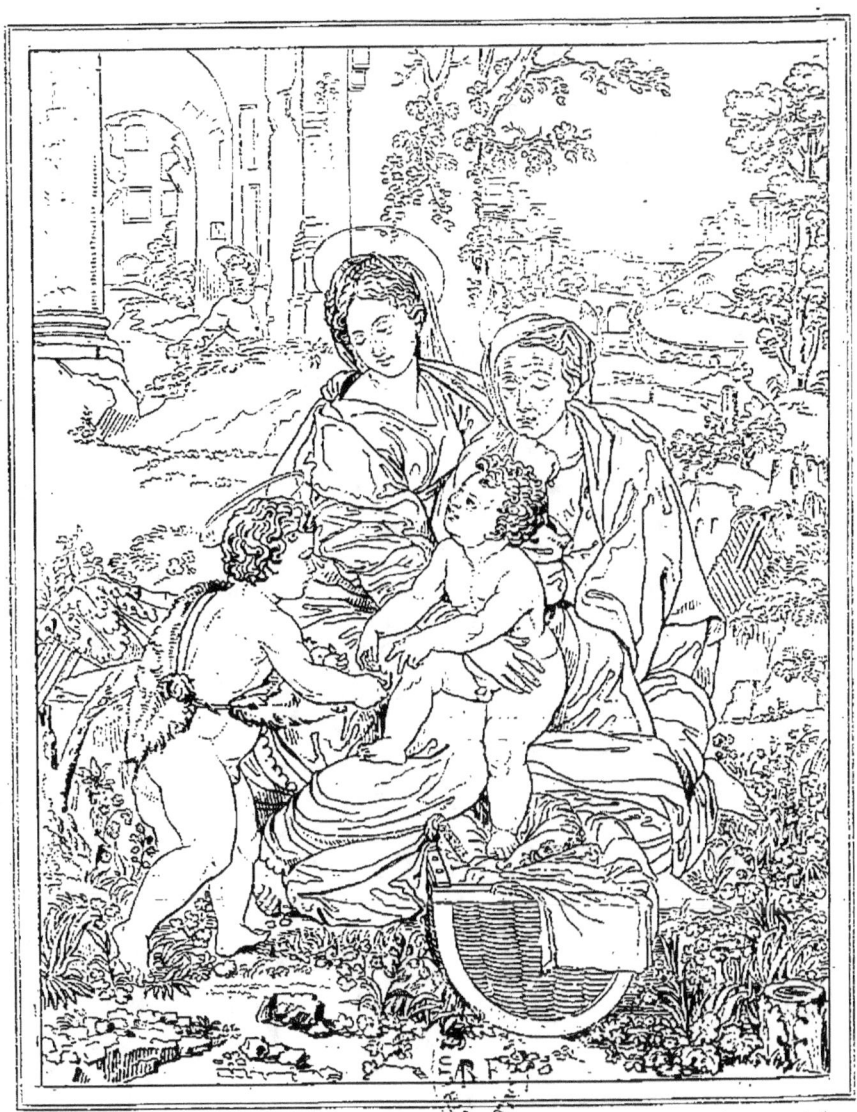

Raphaël pinx.

Ste FAMILLE, dite la Perle.

SAINTE FAMILLE,
DITE LA PERLE.

Cette dénomination n'est pas due, comme cela arrive souvent, à la représentation d'un objet remarquable dans le tableau; elle vient de ce que Philippe IV, roi d'Espagne, fort amateur de peinture, fut tellement enthousiasmé en voyant ce tableau, qu'il s'écria : « Celui-ci est ma perle. » On peut bien ne pas adopter entièrement l'opinion de Philippe IV : ce tableau ne peut être regardé ni comme le plus important des tableaux appartenant au roi d'Espagne, ni comme le plus précieux de ceux qu'a fait Raphaël, quelques personnes même le croient peint par Jules Romain, d'après un dessin de son maître. Cependant on y trouve toujours cette grace divine qui caractérise principalement les saintes familles de Raphaël. La tête de la Vierge avait été d'abord de profil; les cheveux ont été relevés au dessus de la tempe gauche. On voit aussi des repentirs à la main gauche de la Vierge et à la cuisse gauche de l'Enfant-Jésus.

Ce tableau avait appartenu à Charles de Gonzague, duc de Mantoue; il fut vendu par ce prince, en 1628, au roi d'Angleterre Charles Ier : c'est après la mort de ce monarque qu'il fut acheté à Londres par don Alonzo de Cardenas, ambassadeur d'Espagne près de Cromwell. On prétend qu'il fut payé alors près de 75,000 francs.

Peint sur bois et parfaitement conservé, ce tableau est dans la sacristie de Saint-Laurent de l'Escurial; il a été gravé par J. B. del Moro; J. B. Franco; Vorstermann; et lithographié au trait par Armand.

Haut., 3 pieds 6 pouces; larg., 3 pieds 7 pouces.

THE HOLY FAMILY,

CALLED, THE PEARL.

This designation is not due, as it often occurs, to the representation of some remarkable object in the picture; but is derived from the circumstance, that Philip IV. King of Spain, a great amateur of painting, was so struck on seeing this picture, that he exclaimed, «This is my Pearl.» The opinion of Philip IV. may however not be generally adopted: this picture cannot be considered either as the most important of the collection belonging to the King of Spain, nor the most precious of those done by Raphael. Still there is in it that divine gracefulness which characterizes the Holy Families by that Master. The Virgin's head was at first in profile: the hair has been raised above the left temple, and some alterations also are observable in the Virgin's left hand and in the left thigh of the Infant Jesus.

This picture belonged to Charles de Gonzago, Duke of Mantua; but, in 1628, it whas sold by the prince to Charles I. King of England. After this monarch's death it was purchased in London by Don Alonzo de Cardenas, the Ambassador from Spain, under Cromwell's Protectorate. It is said to have been paid nearly 75,000 franks, or L. 3,000.

This painting is on wood and in high preservation, and is in the Sacristy of St. Lawrence of the Escurial: it has been engraved by J. B. del Moro, J. B. Franco, and Vostermann; and lithographed in outlines by Armand.

Height 3 feet 8 inches; width 3 feet 9 inches.

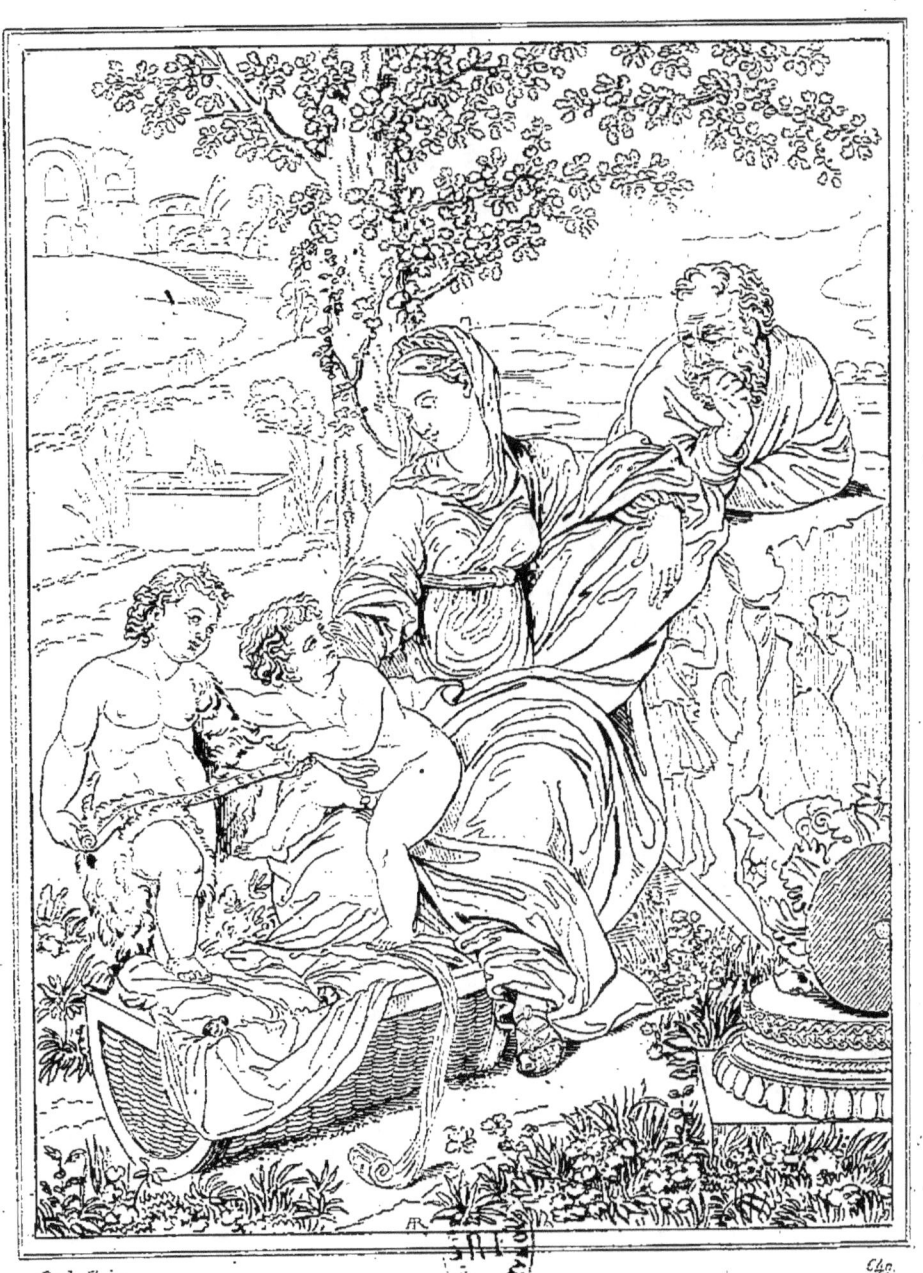

STᴇ FAMILLE.

ÉCOLE D'ITALIE. RAPHAEL. MUSÉE DE MADRID.

S^{te}. FAMILLE.

Une beauté incomparable règne dans tout ce tableau. La composition est sublime, sage et de grand style, ainsi qu'on doit l'attendre du génie élevé de Raphaël. La beauté des formes est de la plus grande délicatesse ; le dessin, pur et sublime. Toutes les figures ont une noblesse, une grâce et une vérité merveilleuses. Les draperies sont d'un style excellent ; le coloris est brillant et le pinceau des plus suaves. On ne peut se lasser d'admirer la beauté des têtes extrêmement variées, et dont l'expression est rendue avec une délicatesse qui émeut le cœur. Enfin ce tableau réunit au suprême degré le génie, le grandiose, l'harmonie et le fini le plus précieux. Il fait partie du Musée royal de Madrid. Il est souvent désigné sous le nom de la Vierge au Lézard, à cause de celui que le peintre a placé près du chapiteau corinthien. Il peut servir de pendant à une autre Sainte-Famille, du même peintre, désigné sous le nom de *la Perle*, qui se voit dans le palais de l'Escurial, et que l'on a déjà donné dans cette Collection sous le n°. 505.

Il existe plusieurs gravures de ce tableau, l'une à l'eauforte, par Brebiette, une autre au burin, par Frezza. La gravure qu'en a donnée Bonasone est faite d'après un dessin, et présente quelques légères différences.

Haut., 3 pieds 6 pouces? larg., 2 pieds 7 pouces?

ITALIAN SCHOOL. ○○○○○○○ RAPHAEL. ○○○○○○ MADRID MUSEUM.

THE HOLY FAMILY.

An extraordinary beauty exists throughout this picture. The composition is sublime, sober, and in a grand style, as is to be expected from Raphael's mighty genius. The beauty of the forms is of the greatest delicacy; the design pure and sublime. All the figures have a wonderful grandeur, grace, and truth. The draperies are in an excellent style, the colouring is bright, and the pencilling very soft. No one can ever be weary of admiring the beauty of the heads, which are extremely varied, and whose expressions are rendered with a feeling that moves the heart. In a word, this picture combines, in the highest degree, genius, grandeur, harmony, and the most minute finishing. It forms part of the Royal Museum at Madrid, and can serve as a companion to another Holy Family by the same artist, known under the name of the *Pearl,* which is seen in the Palace of the Escurial, and has already been given in this Collection, n°. 505.

There are several engravings from this painting, an Etching by Brebiette, another in the Line Manner by Frezza. The print of it given by Bonasone was done from a drawing, and offers some slight deviations.

Heght 3 feet 8 inches? width 2 feet 9 inches?

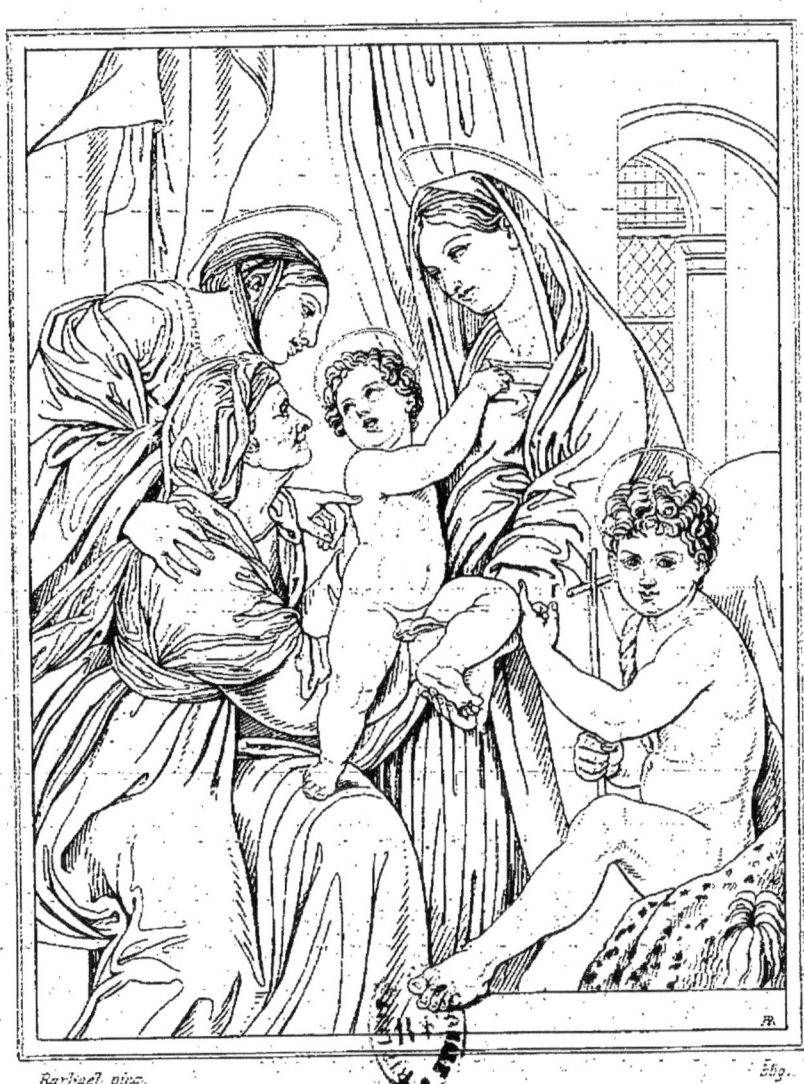

Raphael pinx.

Sᵗᵉ FAMILLE.

S^{te}. FAMILLE.

On ne saurait trop s'étonner en voyant la fécondité de Raphaël; son goût lui indique toujours quelque chose de gracieux et de neuf, pour rendre un sujet aussi simple, et qu'il semblerait impossible de traiter plusieurs fois, sans tomber dans des répétitions fastidieuses.

On voit ici une personne étrangère à la Sainte-Famille; la tradition la désigne comme une sainte Catherine, quoique rien ne la fasse reconnaître d'une manière précise.

Ce tableau appartient au grand-duc de Florence; il est placé dans le palais Pitti à Florence. On l'a regardé quelquefois comme étant d'André del Sarto, mais c'est une erreur; on croit seulement que Raphaël étant mort avant de l'avoir terminé, c'est le peintre André del Sarto qui le termina. Il existe un tableau semblable à Naples. Il a été gravé par Fr. Villamene, par Raphael Guidi, par Mogalli, par Crispin de Pass et par M. Bertonier.

Haut., 5 pieds? larg., 4 pieds?

ITALIAN SCHOOL. RAPHAEL. FLORENCE.

THE HOLY FAMILY.

The fertility of Raphael's genius is truly astonishing: his taste ever pointed out to him something graceful and new in giving so simple a subject, which it would have appeared impossible to treat several times without falling into repetitions.

A personnage is seen here foreign to the Holy Family; tradition designates it as a St. Catherine although nothing indicates it positively.

This picture belongs to the Grand Duke of Florence; it is in the Palazzo Pitti at Florence. It has sometimes been considered as being by Andrea del Sarto but it is an error. Although it may be believed that Raphael, dying before it was finished, the painter Andrea del Sarto completed it. There exists a similar picture at Naples. It has been engraved by Fr. Villamene, by Raphael Guidi, by Mogalli, by Crispin de Pass, and by M. Bertonier.

Height 5 feet 4 inches; width 4 feet 3 inches.

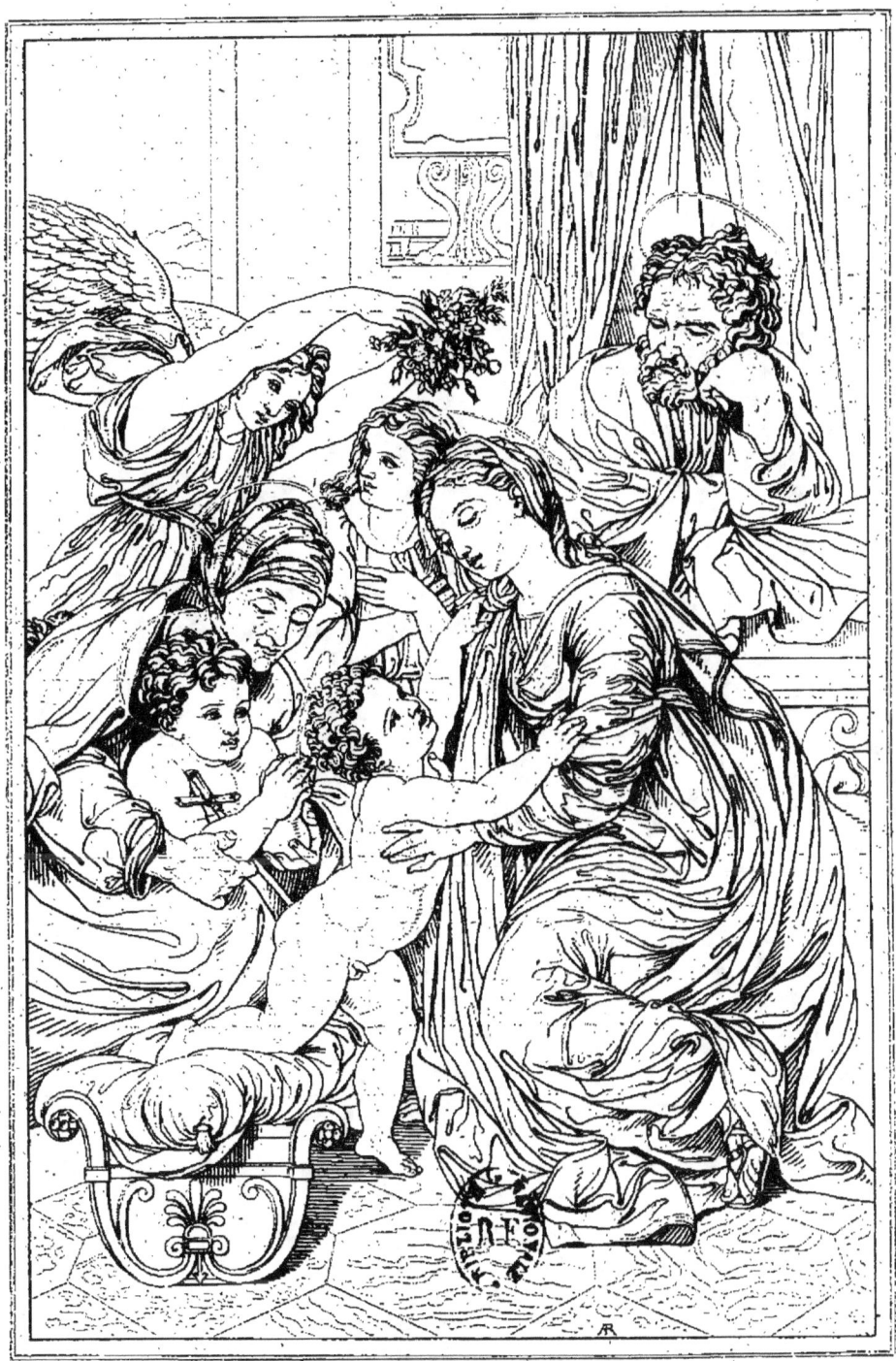

Ste FAMILLE.

ÉCOLE ITALIENNE. RAPHAEL. MUSÉE FRANÇAIS.

S^{te}. FAMILLE.

En examinant les saintes familles que nous avons données précédemment, on a pu voir combien Raphaël a fréquemment répété ce sujet, et nous avons eu occasion de dire que souvent pour les désigner on leur avait attribué des sobriquets. Celle-ci n'en a point reçu. Lorsque l'on dit simplement *la sainte famille de Raphaël,* c'est désigner le tableau que Raphaël donna à François I^{er}. en 1518, pour lui témoigner sa reconnaissance, de la générosité avec laquelle il avait payé le saint Michel.

Le peintre a fait cette sainte famille à l'âge de 35 ans, c'était le moment où son talent était dans sa plus grande force, aussi est-elle regardée comme l'un des chefs-d'œuvre de la peinture. En effet, sans parler du dessin, remarquable par sa pureté, et de la composition qui est des plus gracieuses, rien n'est plus sublime que l'expression et la variété de chacune des figures.

La tête de la Vierge est de la plus grande beauté, son air est empreint d'une réserve et d'une noblesse parfaites ; elle semble craindre de se laisser entraîner à caresser son fils plutôt que d'adorer son Dieu. L'enfant Jésus, en se jetant avec vivacité dans les bras de la Vierge, semble vouloir montrer avec quelles délices, comme Dieu, il reçoit les hommes qui viennent à lui.

Ce magnifique tableau a été gravé un très-grand nombre de fois. Les estampes les plus remarquables sont celles de Gérard Edelinck et de Richomme ; elle a aussi été gravée par Jacques Caraglio, Virgile Solis, Gille Rousselet, Natalis, Jacques Frey, Chereau jeune, C. Duflos, Bernart Picart, P. Schenck, Kirkall, Schiavonetti et Rossi.

Haut., 6 p. 5 p.; larg. 4 p. 3 p.

ITALIAN SCHOOL. ⁕⁕⁕⁕⁕⁕ RAPHAEL. ⁕⁕⁕⁕⁕⁕ FRENCH MUSEUM.

THE HOLY FAMILY.

When examining the Holy Families we have already given, it may have been remarked how frequently Raphael has repeated this subject, and we have had occasion to say, that, often, for distinction sake, additional names had been given them : the present one has received none. Therefore when merely mentioning *Raphael's Holy Family*, that picture is understood which Raphael gave, in 1518, to Francis I, to testify his gratitude for the generous manner with which he remunerated him for his St. Michael.

The artist did this Holy Family, when he was 35 years old, at the time when his talent was in its zenith, and it is considered one of the masterpieces of painting. Indeed without speaking of the drawing so remarkable for its purity, and of the composition, which is very graceful; nothing is more sublime than the expression and variety of each of the figures.

The Virgin's head is of the greatest beauty, its air is imprinted with a perfect reservedness and grandeur : she seems to fear giving herself up to her wish of fondling her son, rather than adoring her God. The Infant Jesus, by throwing himself with ardour in the Virgin's arms, appears willing to show, with what delight, as a God, he receives those who come to him.

This magnificent picture has been engraved a great number of times. The more remarkable prints are those of Gerard Edelinck, and of Richomme; it has also been engraved by Giacomo Caraglio, Virgilio Solis, Gille Rousselet, Natalis, James Frey, Chereau Jun[r], C. Duflos, Bernard Picart, P. Schenck, Kirkall, Schiavonetti, and Rossi.

Height, 6 feet 10 inches; width 4 feet 6 inches.

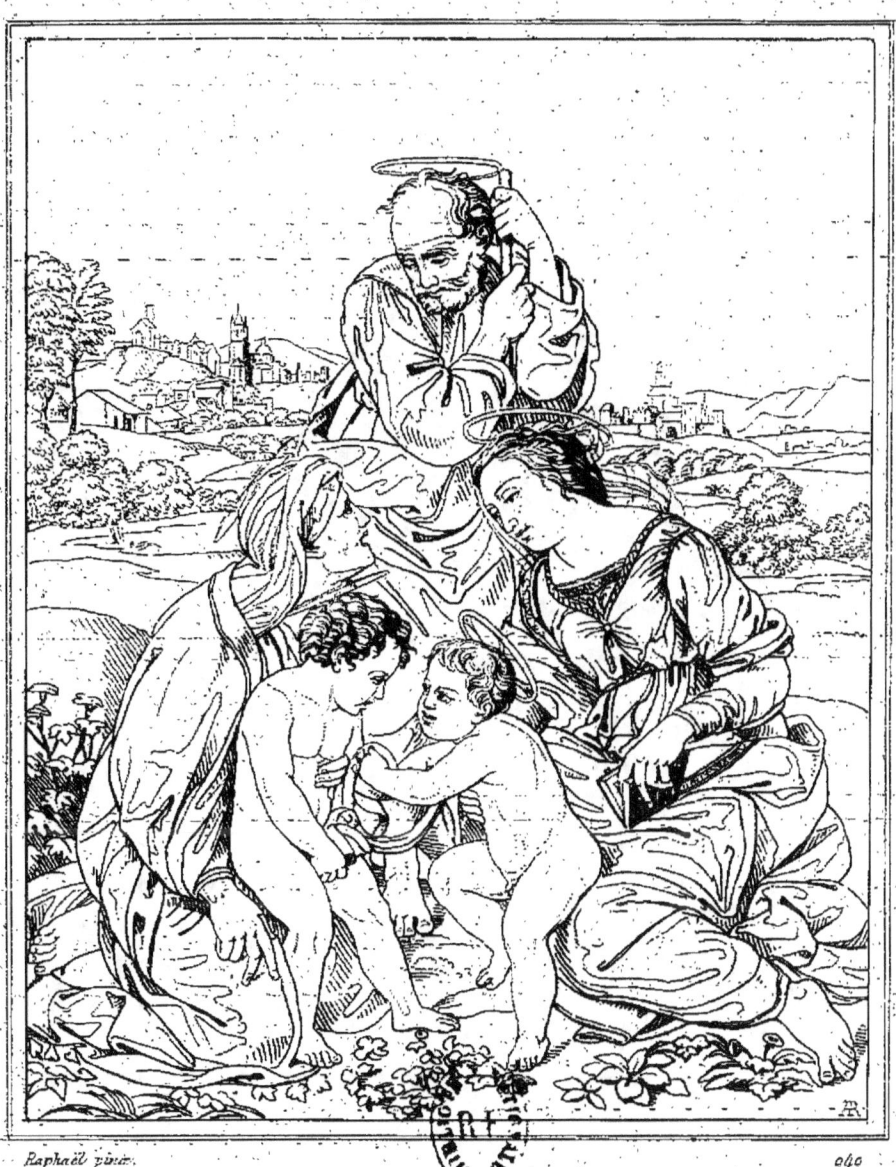

STE FAMILLE.

SAINTE FAMILLE.

Les figures de cette composition sont toutes posées avec grâce ; mais le groupe forme la pyramide d'une manière un peu trop régulière. Ce tableau tient encore quelque chose du premier style de Raphaël, mais il y a cependant plus d'élégance dans les poses et plus de correction dans le dessin.

La Vierge est vêtue d'un corset jaune, sur le bord duquel on lit les mots. RAPHAEL URBINUS. Elle porte une robe rouge serrée sur la poitrine. Une grande draperie bleue tombe de l'épaule droite et couvre tout le bas de son corps. Sainte Élisabeth a la tête couverte d'un voile blanc et son manteau est bleu ; saint Joseph, debout derrière elle, porte une tunique verte par-dessus un grand manteau jaune.

Cette sainte famille, peinte sur bois, faisait autrefois partie de la galerie de Dusseldorf ; elle se trouve maintenant à Munich, dans la galerie du roi de Bavière. On en connaît des gravures par Jules Bonasone, et par R. Boivin ; une autre faite en 1824 par Charles Hess, et une lithographie par F. Piloty.

Il en existait, dans le cabinet de Lucien Bonaparte, une copie attribué à Sasso-Ferato.

Haut., 4 pieds, larg., 3 pieds 3 pouces.

HOLY FAMILY.

The figures of this composition are all placed very gracefully, but the group forms a sort of pyramid too uniform.

This picture preserves a ressemblance to Raphael's first style of paintaing, but possesses nevertheless more elegance in the attitudes, and more correctnes in the drawing.

The Virgin is drest in a yellow stays, on the edge of which, is to be seen the words : Raphael urbinus. She wears a red gown fastened on the breast, whilst a large blue drapery falls from the right shoulder, and covers all the lower part of her body.

Saint Elisabeth has her head covered with a white veil, and her cloak is blue. Saint Joseph standing behind, wears a green tunic; over a large yellow cloak.

This holy family, painted on wood, was formerly part of the gallery of Dusseldorf, and is now at Munich, in that of the king of Batavia.

There are engravings of it by Jules Bonasone, and by R. Boivin, another also by Charles Hess done in 1824, and one on stone by F. Piloty.

There was a copy in the cabinet of Lucien Bonaparte attributed to Sasso-Ferato.

Heigth 4 feet 3 inches; breadth 3 feet 5 inches $\frac{1}{4}$.

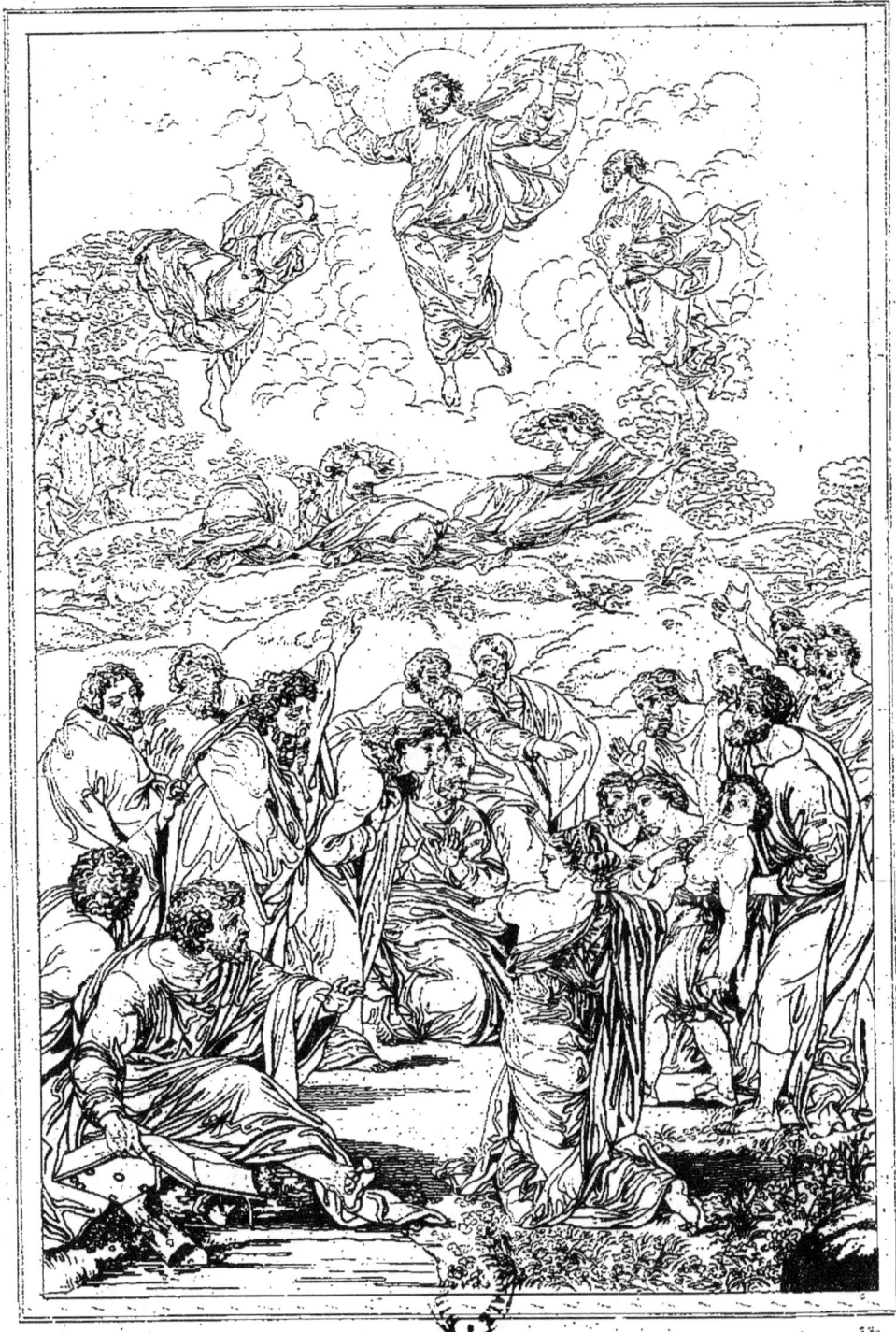

LA TRANSFIGURATION.

LA TRANSFIGURATION.

L'Évangile dit que Jésus-Christ ayant emmené Pierre, Jacques et Jean sur une haute montagne, il se transfigura à leurs yeux : en même temps ils virent paraître Moïse et Élie. Tandis qu'ils étaient sur la montagne, un homme présenta aux disciples de Jésus-Christ son fils, qui était possédé du démon, mais ils ne purent le guérir. Il n'y a donc pas là véritablement une double action, puisque les deux scènes eurent lieu simultanément, et que le sujet ne peut bien s'expliquer qu'à l'aide des deux épisodes. Dans aucun tableau on ne pourrait trouver une ordonnance aussi bien combinée, des figures aussi bien groupées, des draperies aussi bien jetées, et un dessin plus pur. Sa couleur même est supérieure à celle des autres tableaux de Raphaël. La figure du jeune possédé est un parfait modèle de la douleur où la beauté n'est pas altérée.

Dans le haut du tableau, on voit le fils de Dieu resplendissant de lumière. Les deux prophètes qui l'accompagnent sont dans une attitude respectueuse; les trois apôtres témoignent leur surprise du nouveau miracle qui frappe leurs yeux.

Raphaël fit ce tableau pour le cardinal Jules de Médicis, archevêque de Narbonne : il devait décorer la cathédrale de cette ville; mais le peintre mourut au moment où il venait de le terminer. Le tableau resta au palais de la Chancellerie, puis placé ensuite à Saint-Pierre *in montorio*. Cédé à la France par le traité de Tolentino, il orna le Musée du Louvre jusqu'en 1815, et retourna alors au Musée du Vatican.

En 1757, Ét. Pozzi fit une copie en mosaïque pour l'église de Saint-Pierre. Il a été gravé par Raphaël Morghen en 1804.

Haut., 12 pieds 6 pouces; larg., 8 pieds 8 pouces.

THE TRANSFIGURATION.

The Gospel says, that Jesus-Christ having taken Peter, James and John on a high mountain, he was transfigured before them: at the same time they saw appear Moses and Elias. Whilst they were on the mountain, a man brought to the disciples of Jesus-Christ his son, who was possessed with a demon, but they could not cure him. Since then both scenes take place simultaneously, and that the subject can properly be explained, but by means of two episodes, the action is not, in fact, twofold. In no picture, could be found, a composition so well arranged, figures so well grouped, draperies so well thrown, and purer designing. Even the colouring is superior to that of Raffaelle's other pictures. The figure of the young lunatic is a perfect model of pain, in which beauty is not changed.

In the upper part of the picture, the son of God is seen shining with light. The two prophets, who accompany him, are in a respectful attitude: the three apostles testify their surprise at the new miracle which strikes their sight.

Raffaelle did this picture for the cardinal Julius di Medici, Archbishop of Narbonne: it was to decorate the cathedral of that city, but the artist died just as it was finished. It remained in the palace of the chancery, and was subsequently removed to San Pietro in Montorio. Ceded to France by the treaty of Tolentino, it adorned the Louvre till 1815, when it returned to the Vatican Museum.

In 1757, Steph. Pozzi made a copy of it in mosaic, for the church of St. Peter. It was engraved in 1804, by Raphael Morghen.

Height, 13 feet 3 inches; width, 9 feet 2 $\frac{1}{2}$ inches.

ÉCOLE ITALIENNE. — RAPHAEL. — HAMPTON COURT.

LA PÊCHE MIRACULEUSE.

Le même sujet a été traité par Jouvenet, et nous en avons donné la gravure sous le n° 411 : nous ne reviendrons donc point sur ce que nous avons rapporté de cette histoire. Ces deux compositions n'ont aucun rapport entre elles, puisque chacun des peintres a pris un instant différent dans l'action. Jouvenet a représenté le moment où, les barques arrivées à terre, saint Pierre et les autres apôtres s'apprêtent à quitter leurs filets pour suivre Jésus-Christ; c'est pour cela que quelquefois on donne à ce sujet le titre de la *Vocation de saint Pierre*.

Ici Raphaël a représenté Jésus-Christ assis dans la barque : Simon Pierre, voyant le doigt de Dieu dans l'abondance de sa pêche, se jette aux pieds du Sauveur en disant : « Retirez-vous de moi, seigneur, parce que je suis un pécheur. Mais Jésus lui dit : Ne craignez rien, parce que désormais vous serez pêcheur d'hommes. »

Cette composition est la première de la célèbre et magnifique suite des sept cartons peints en détrempe par Raphaël, pour servir de modèles à des tapisseries. Placée maintenant au palais d'Hampton Court, dans une galerie construite exprès sous le règne du roi Guillaume III et de la reine Marie, on croit que cette suite a appartenu à Charles I; mais on ignore comment ils sont arrivés en Angleterre.

La suite des cartons d'Hampton Court a été gravée par Gribelin en 1707, par J. Simon en mezzotinte, et par Nicolas Dorigny.

Larg., 12 pieds 4 pouces; haut., 9 pieds 1 pouce.

ITALIAN SCHOOL. RAPHAEL. HAMPTON COURT.

MIRACULOUS DRAUGHT OF FISHES.

The same subject has been treated by Jouvenet; and we have given the engraving of it, n° 411; we need not therefore repeat what we have related of that history. These two compositions have no reference to each other, since, both artists have chosen a different moment of the action. Jouvenet represents the instant when the ships coming to land, St. Peter and the other apostles prepare to quit their nets to follow Jesus Christ: for this reason that subject sometimes goes under the name of *The Calling of St. Peter.*

Here, Raphael has represented Jesus-Christ seated in the boat: Simon Peter, seeing the finger of God in the abundance of fishes taken, fell down at Jesus' knees, saying: « Depart from me; for I am a sinful man, O Lord. And Jesus said unto Simon, Fear not; from henceforth thou shalt catch men. »

This composition is the first of the famous and magnificent series of the seven Cartoons in distemper, painted by Raphael, to serve as models for Tapestries. They are now placed in the Palace at Hampton Court, in a gallery built purposely, under the reign of William and Mary. This series is believed to have belonged to Charles I, but it is not known by what means they came into England.

In 1707, the Hampton Court series of Cartoons, was engraved by Gribelin; in mezzotinto by J. Simon; and by Nicholas Dorigny.

Width, 13 feet 1 inch; height, 10 feet 6 inches.

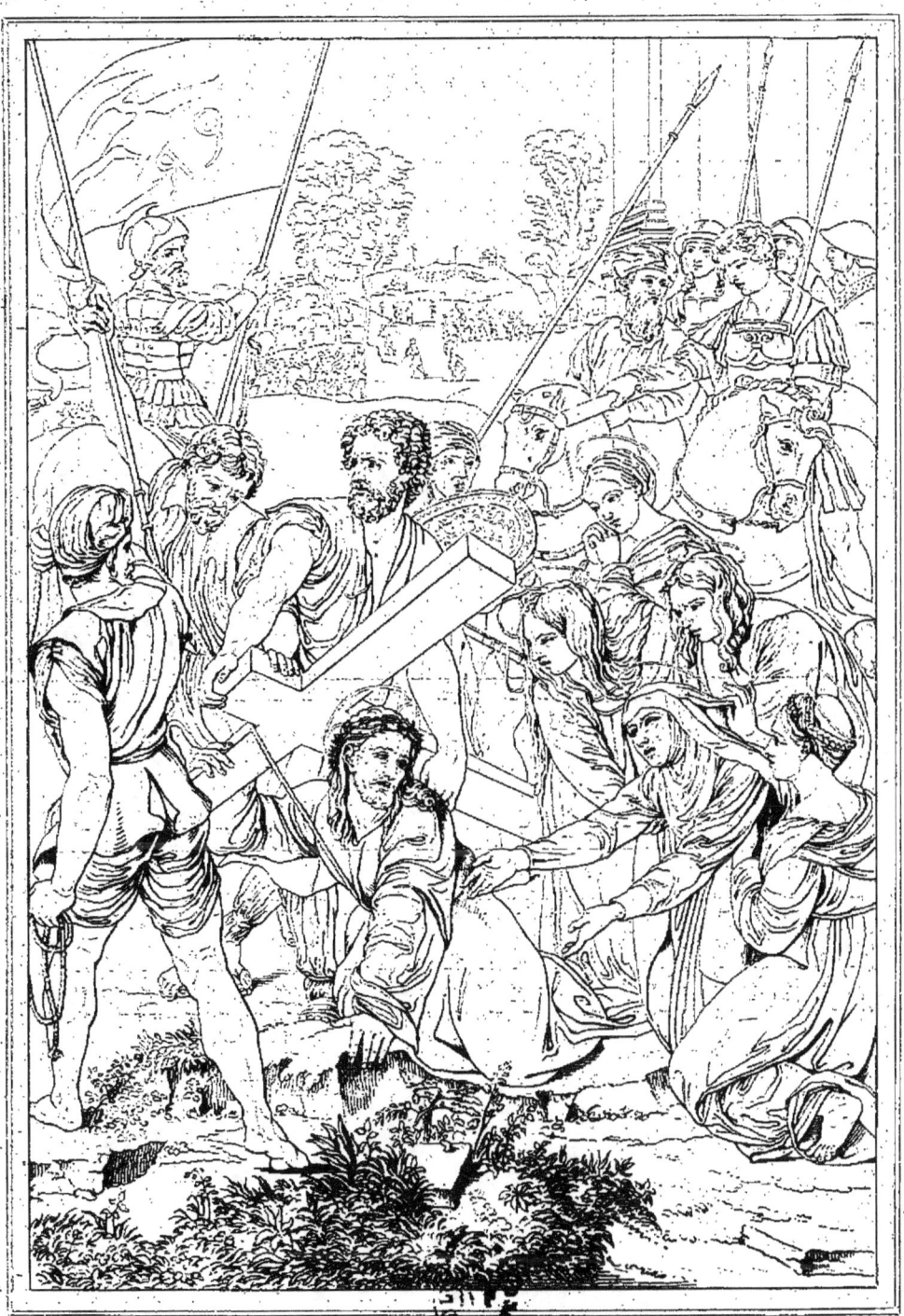

PORTEMENT DE CROIX.

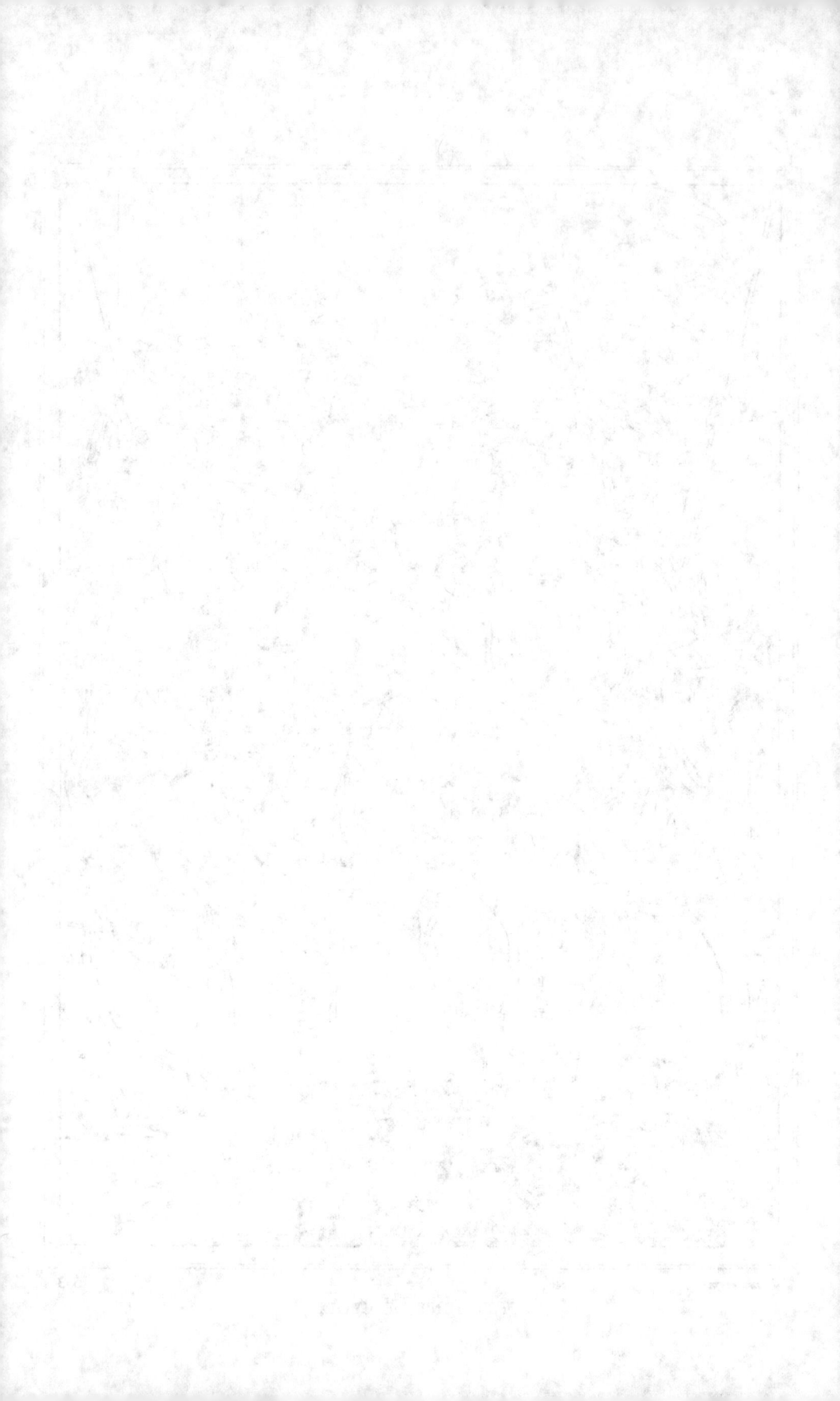

PORTEMENT DE CROIX.

Raphaël avait peint ce tableau pour une église de Palerme, consacrée sous le titre de *Santa Maria dello spasimo*, et en effet, il a représenté là vierge Marie dans l'accablement (*spasimo*). De là est venu le nom sous lequel on désigne ordinairement ce portement de croix. Le couvent pour lequel il fut fait a été construit en 1512 aux frais de deux religieuses, Eulalie et Brigite de Diana. On prétend que leurs portraits se trouvent dans les figures de la Vierge et de Marie-Madeleine.

Le vaisseau qui portait ce tableau à Palerme ayant péri, la caisse où il était fut poussée sur les côtes de Gênes, et repêchée sans aucun dommage : les Génois consentirent difficilement à le rendre; mais il était dans sa destinée de ne point orner l'église pour laquelle il avait été fait, car le roi d'Espagne Philippe IV le fit enlever, et indemnisa le couvent par une rente de mille écus.

Ce tableau représente Jésus-Christ au moment où, montant au Calvaire et voyant en pleurs sa mère et les saintes femmes qui l'accompagnaient, il leur dit : « Ne pleurez pas sur moi, mais sur Jérusalem et sur vos enfans. » Il serait bien difficile de décrire les beautés de cet ouvrage remarquable sous le rapport de la composition, sous celui de la couleur, et encore plus sublime quant à l'expression.

Autrefois peint sur bois, ce tableau a été mis sur toile à Paris, en 1816. L'un des plus beaux ornemens du musée de Madrid, il a été gravé dès 1517 par Augustin Vénitien; depuis il a été gravé par Dominique Cunego, en 1781; par Ferdinand Selma, en 1808; par Charles Normand, en 1818. M. Toschi, à Parme, en fait maintenant la gravure.

Haut., 9 pieds 11 pouces; larg., 7 pieds 2 pouces.

ITALIAN SCHOOL. •••••••••• RAPHAEL. •••••••••• MADRID MUSEUM.

THE BEARING OF THE CROSS.

Raphael painted this picture for a church in Palermo, consecrated under the name of *Santa Maria dello Spasimo*, and, in fact, he has represented the Virgin Mary in a swoon (*spasimo*). Thence is come the name which is generally given to this Bearing of the Cross. The convent for which it was painted had been built, in 1512, at the expence of two nuns, Eulalia and Bridget of Diana, whose portraits, according to some persons, are traced in the figures of the Virgin and of Mary Magdalen.

The ship which was carrying this picture to Palermo being lost, the case containing it was thrown on the Genoese coast; it was thus taken out of the sea without its being in any way damaged. After great difficulty, the Genoese consented to give it up; but it was its fate that it should not adorn the church for which it had been intended, for the King of Spain, Philip IV, caused it to be carried off, and indemnified the convent with an annual income of a thousand crowns.

This picture represents Jesus Christ at the moment, when ascending the Calvary and seeing his mother weep, as also the holy women who accompanied her, he says to them: «Weep not for me, but weep for yourselves, and for your children.» It would be very difficult to describe the beauties of this production, so remarkable as to the composition, the colouring, and still more so, as to the expression.

Formerly painted on wood, this picture has been transferred to canvass, at Paris, in 1816. It is one of the finest ornaments of the Museum of Madrid. It was engraved as early as 1517, by Augustin Venitien : it has since been engraved by Dominico Cunego, in 1781; by Ferdinand Selma, in 1808; by Charles Normand, in 1813; and M. Toschi is now engraving it at Parma.

Height, 10 feet 6 $\frac{1}{2}$ inches; width, 7 feet 7 $\frac{1}{2}$ inches.

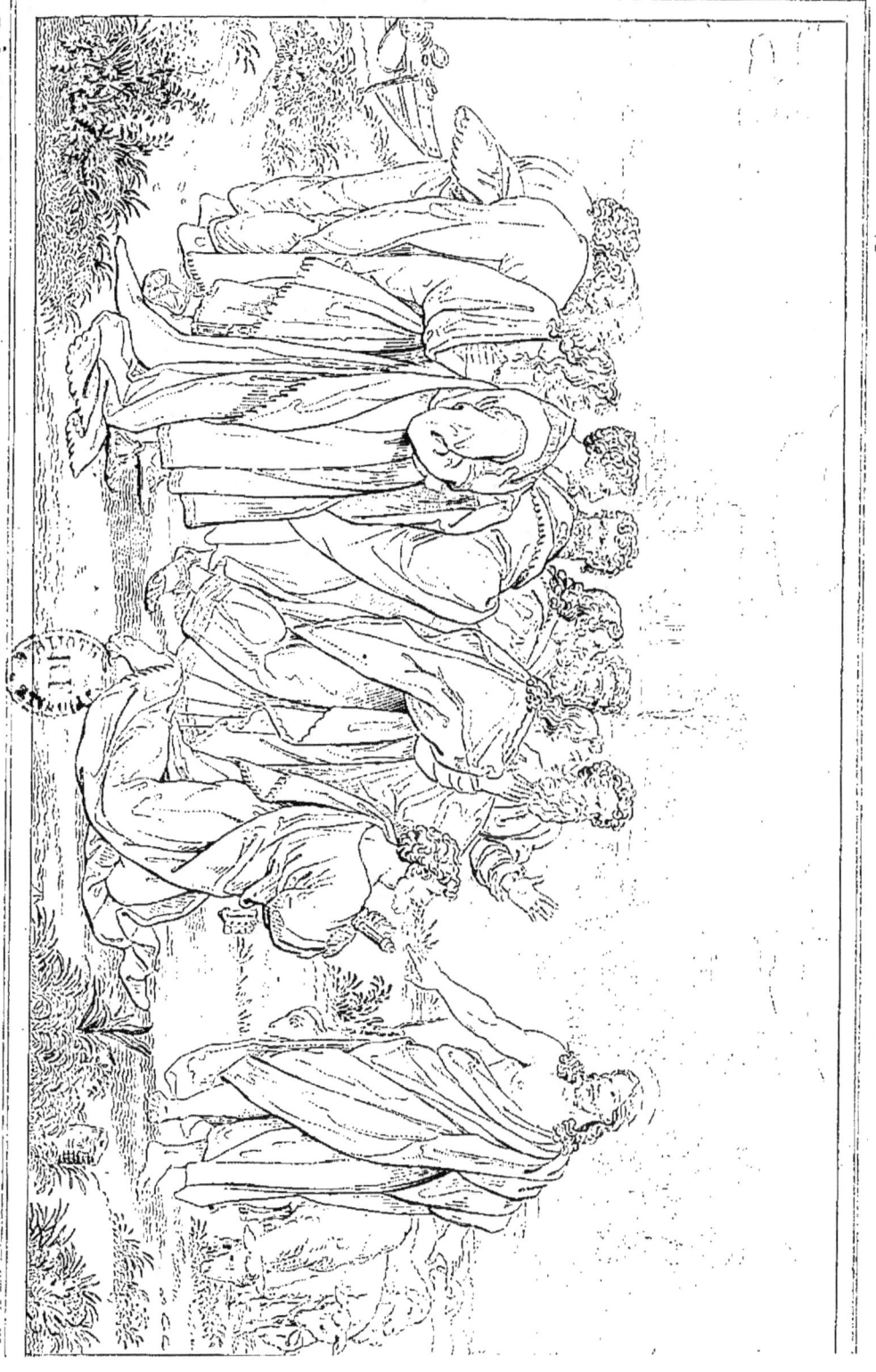

ÉCOLE ITALIENNE. — RAPHAEL. — HAMPTON COURT

JÉSUS-CHRIST
INSTITUANT SAINT PIERRE CHEF DE L'ÉGLISE.

Cette composition présente la réunion de deux scènes qui ne se passèrent pas dans le même moment. L'une, arrivée avant la passion de Jésus-Christ, est rapportée dans l'Évangile de saint Mathieu, où il est écrit : « Et moi je vous dis que vous êtes Pierre, que sur cette pierre je bâtirai mon église, et que les portes de l'enfer ne prévaudront point contre elle. Je vous donnerai les clefs du royaume des cieux ; tout ce que vous lierez sur la terre sera lié dans le ciel ; et tout ce que vous délierez sur la terre sera délié dans le ciel. »

L'autre scène n'eut lieu qu'après la résurrection de Jésus-Christ : il apparut alors à ses apôtres auprès du lac de Tybériade, et leur dit : « N'avez-vous rien à manger ? Ils lui répondirent que non. Jettez, dit-il, votre filet du côté droit de la barque et vous trouverez du poisson. Ils le jetèrent en effet, et ils ne pouvaient plus tirer leur filet tant il était chargé de poissons. » Jésus leur dit ensuite : Venez dîner, et il demande à Simon-Pierre : « Simon, fils de Jean, m'aimez-vous plus que ceux-ci ? Oui, Seigneur, vous savez que je vous aime. Et Jésus lui dit : Paissez mes agneaux. »

Raphaël, en réunissant ces deux scènes, a représenté Jésus-Christ glorieux et portant les traces de son crucifiement. Il est fâcheux que la plupart des apôtres aient la tête de profil, ce qui ne permet pas de donner aux figures des expressions aussi nobles et aussi bien caractérisées.

Ce tableau est le troisième de la suite des cartons d'Hampton Court.

Larg., 16 pieds 1 pouce; haut., 10 pieds 8 pouces.

ITALIAN SCHOOL. ∞∞∞∞∞∞ RAPHAEL. ∞∞∞∞∞∞ HAMPTON COURT.

CHRIST'S CHARGE TO PETER.

This composition offers the combination of two scenes which did not take place at the same moment. The one that happened previous to the Passion of our Saviour, is related in the Gospel of St. Matthew, where it is written : « And I say also unto thee that thou art Peter, and upon this rock I will build my church; and the gates of hell shall not prevail against it. And I will give unto thee the keys of the kingdom of heaven : and whatsoever thou shalt bind on earth shall be bound in heaven : and whatsoever thou shalt loose on earth shall be loosed in heaven. »

The other scene did not take place till after Christ's resurrection, when he appeared to his apostles near the sea of Tiberias and he said unto them : « Have ye any meat? They answered him, No. And he said unto them, Cast the net on the right side of the ship, and ye shall find. They cast therefore, and now they were not able to draw it for the multitude of fishes. » Subsequently Jesus said unto them : « Come and dine. » And when they had dined, he said to Simon Peter : « Simon, son of Jonas, lovest thou me more than these? He saith unto him, yea Lord; thou knowest that I love thee. He saith unto him, Feed my lambs. »

In uniting these two scenes, Raphael has represented Jesus Christ incircled with a glory and bearing the marks of his crucifixion. It is to regretted that the greater part of the Apostles have their heads drawn in profile, which does not allow giving the figures such grand and well characterized expressions.

This picture is the third in the series of Cartoons at Hampton Court.

Width, 17 feet 1 inch; height, 11 feet 4 inches.

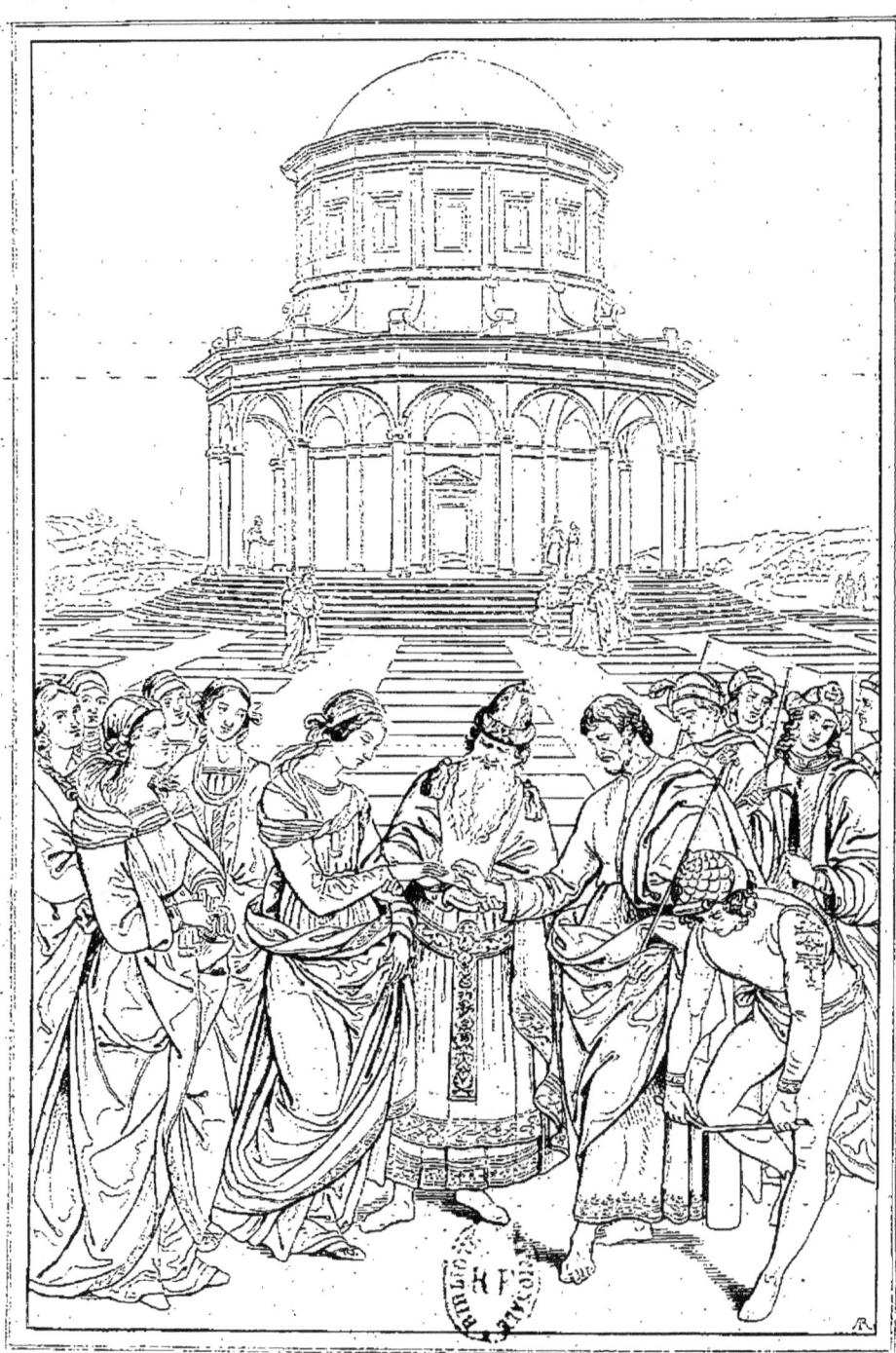

MARIAGE DE LA VIERGE.

MARIAGE DE LA VIERGE.

Une ancienne légende rapporte, que plusieurs jeunes gens se trouvant réunis à Jérusalem pour les noces de la Vierge, et portant chacun une baguette, celle que tenait saint Joseph fleurit immédiatement; ce qui fit penser que la volonté céleste désignait saint Joseph, comme devant être l'époux de la Vierge et engagea les autres prétendans à rompre leur baguette. Ce fait peut avec raison être regardé comme assez apocryphe, mais Raphaël a cru cependant pouvoir le représenter dans ce tableau, désigné en Italie sous le nom de *Sposalizio*, les épousailles.

On pense que Raphaël a peint ce tableau étant à peine âgé de 20 ans. Si l'on y trouve quelque rapport avec la manière de composer de Pérugin, on ne peut se dissimuler que toutes les têtes sont d'une beauté remarquable, que les attitudes et les ajustemens de chaque personnage sont aussi variés que gracieux. On peut aussi admirer la noblesse de l'architecture du temple, qui fait le fond du tableau, mais on devra penser à l'âge du peintre, pour l'excuser d'avoir placé une cérémonie si auguste, sur la place publique et non pas dans le temple lui-même.

Ce précieux tableau fut peint sur bois, pour la chapelle Albrizzini dans la ville de Castello. Il se voit maintenant au musée de Milan; Joseph Longhi l'a gravé en 1820. Quelques personnes pensent que le nom de Raphaël et l'année MDIIII ont été ajoutées, par une main étrangère, sur le milieu du temple.

Haut., 5 p., 2 p.; larg., 3 p., 6 p.

MARRIAGE OF THE VIRGIN.

An old legend records, that several young persons having met at Jerusalem for the nuptials of the Virgin, each bearing a wand, the one held by Joseph immediately blossomed. This caused the belief that the celestial Will intended St. Joseph as the husband of the Virgin, and induced the other suitors to break their wands. This fact may well be considered as apochryphal, but Raphael has thought proper to represent it in this picture, known in Italy under the name of *Sposalizio*, or the Nuptials.

It is thought that Raphael painted this picture when scarcely twenty years old. If some similitude be discovered with Perugino's manner of composing, it cannot be denied that all the heads are remarkably beautiful, that the attitudes and apparel of each personage are both varied and graceful. The grandeur of the architecture, forming the back-ground of the picture, must also be admired; but the artist's age must be remembered to excuse him for having represented so awful a ceremony in the Public Place, and not in the Temple itself.

This precious picture was painted on wood for the Albrizzini Chapel, in the city of Catello. It is now in the Museum at Milan: Giuseppe Longhi engraved it in 1820. Some persons think that Raphael's name, and the year MDIIII, in the middle of the Temple, have been introduced by a strange hand.

Height, 5 feet 6 inches; width 3 feet 8 ½ inches.

LA VISITATION.

LA VISITATION.

Les peintres, dans leurs compositions, ne s'astreignent pas toujours à suivre exactement les documens historiques; et Raphaël, pour représenter le sujet d'une manière plus agréable, s'est écarté de l'évangile saint Luc.

« En ce temps-là Marie partit pour s'en aller promptement dans les montagnes en la ville de Juda, et elle entra dans la maison de Zacharie et salua Élisabeth. Dès qu'Élisabeth eut entendu la voix de Marie qui la saluait, son enfant tressaillit dans son sein; elle fut remplie du saint Esprit, et elle s'écria en élevant la voix : Vous êtes bénie entre toutes les femmes, et le fruit de vos entrailles est béni. D'où me vient ce bonheur, que la mère de mon Seigneur me visite? »

Il est impossible de trouver ici la fidélité historique dont parle M. Quatremère dans son histoire de la vie et des ouvrages de Raphaël, et on ne peut pas voir pourquoi cette scène est représentée sur les bords du Jourdain. On peut également s'étonner de ce que Raphaël a encore suivi l'usage des peintres ses prédécesseurs, en offrant dans le lointain une autre scène qui eut lieu trente ans après la Visitation, le baptême de Jésus-Christ par saint Jean.

Ce tableau a été peint par Raphaël dans le temps de sa plus grande force; il présente une grande masse de beautés, et surtout une couleur vigoureuse qu'on ne trouve pas dans ses premiers tableaux. Il a été placé, avant l'année 1681, dans la sacristie de l'Escurial; il était sur bois, et fut mis sur toile à Paris en 1804. Il a été gravé par M. Desnoyers en 1824.

Haut., 6 pieds 2 pouces; larg., 4 pieds 5 pouces.

THE VISITATION.

Painters, in their compositions, do not always confine themselves to be exactly guided by historical documens; and hence Raphael, in order to represent the subject in a more pleasing manner has deviated from the narrative of the gospel by saint Luke : « And Mary arose in those days, and went into the hill country with haste, into a city of Juda; and entered into the house of Zacharias, and saluted Elisabeth. And it came to pass, that when Elisabeth heard the salutation of Mary, the babe leaped in her womb; and Elisabeth was filled with the Holy Ghost; and she spake out with a loud voice, and said : Blessed art thou among women, and blessed is the fruit of thy womb. And whence is this to me, that the mother of my Lord should come to me ? »

It is impossible to discover here the historical fidelity mentioned by M. Quatremère, in his history of the life and works of Raphael, and one cannot see why this scene is represented upon the banks of Jordan. It is not less astonishing that Raphael should have followed the example of the painters his predecessors, in presenting in the back ground another scene which took place thirty years after the Visitation, namely, the baptism of Jesus-Christ by saint John.

This picture was painted by Raphael when his vigour was at its height. It presents a great mass of beauty, and particularly a vigorous colouring which does not distinguish his early pictures. It was placed, before the year 1681, in the sacristy of the Escurial; it was upon wood, and was put upon canvas at Paris, in 1824. An engraving was taken from it by M. Desnoyers in 1824.

Height, 6 feet 9 inches; breadth, 4 feet 10 inches.

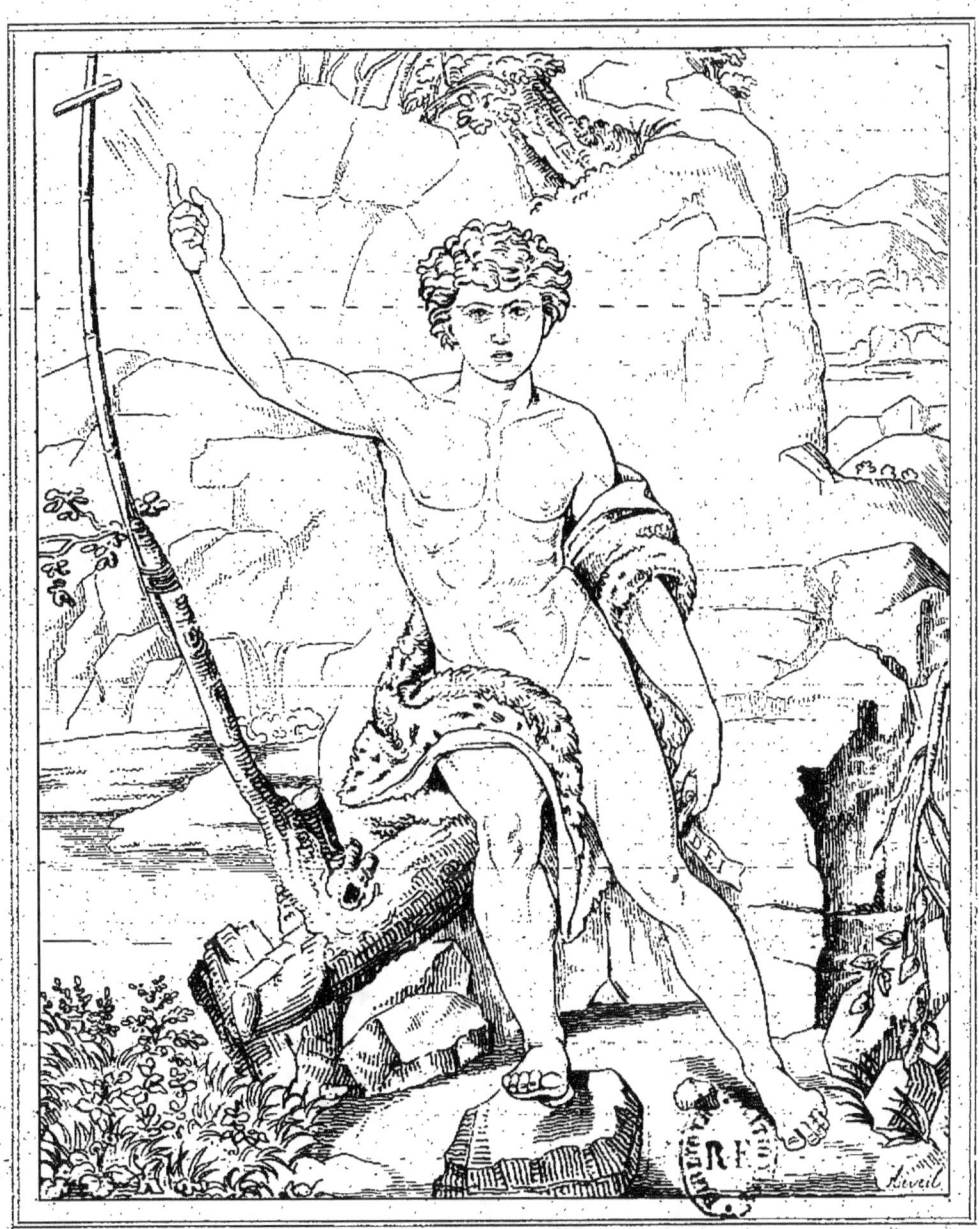

St JEAN BABTISTE.

ÉCOLE ITALIENNE. — RAPHAEL. — GALERIE DE FLORENCE.

SAINT JEAN-BAPTISTE.

Les prophètes avaient annoncé la venue du Messie, mais sans en déterminer l'époque; saint Jean, dont la naissance fut miraculeuse, se retira dans le désert pour y prêcher et y convertir les pécheurs en leur annonçant que le Messie se trouvait parmi eux. Son éloquence, quoique simple, était persuasive, parce qu'elle venait de Dieu.

Raphaël a représenté le précurseur de Jésus-Christ assis sur une roche près des bords du Jourdain : d'une main il indique la croix mystérieuse, qui est à la fois le signe caractéristique auquel on le reconnaît, et l'emblème ou plutôt l'annonce du genre de mort de son divin maître; de l'autre il tient une banderole sur laquelle on lit seulement le dernier mot de cette phrase : *Ecce agnus Dei*.

Il serait difficile de trouver plus de perfection que n'en présente ce tableau. Raphaël a mis dans la tête de saint Jean une expression admirable; son corps est d'une beauté parfaite, le dessin en est très correct, et la couleur vigoureuse et vraie, quoique les ombres soient un peu noires et d'un vert un peu outré.

Bervic a fait de ce tableau une petite gravure fort recherchée.

Haut., 5 pieds 5 pouces; larg., 4 pieds 8 pouces.

ITALIAN SCHOOL. — RAPHAEL. — FLORENCE GALLERY.

SAINT JOHN THE BAPTIST.

The prophets having announced the coming of the Messiah, but without fixing the epoch, saint John, of miraculous birth, retired into the wilderness to preach and to convert the sinners there, by announcing that the Messiah would shortly appear amongst them. His eloquence, though simple, was persuasive, for it proceeded from God.

Raphael has represented the precursor of Jesus-Christ seated upon a rock by the river Jordan; with one hand he shews the mysterious cross, which is equally the characteristic sign of his mission, and the emblem or rater foretoken of the kind of death his divine master is to suffer; in the other hand he holds a bandrol on which is deciphered the last word only of this phrase: *Ecce agnus Dei.*

It would be difficult to find a higher degree of perfection than this picture presents. Raphaels has thrown an admirable expression into the head of saint John; his body is of the most beautiful symmetry, the delineation is very correct, and the colouring vigorous and true, although the shading is somewhat too deep and of rather too dark a green.

Bervic has made a small engraving of this picture, which is much in request.

Height, 5 feet 9 inches; breadth, 5 feet.

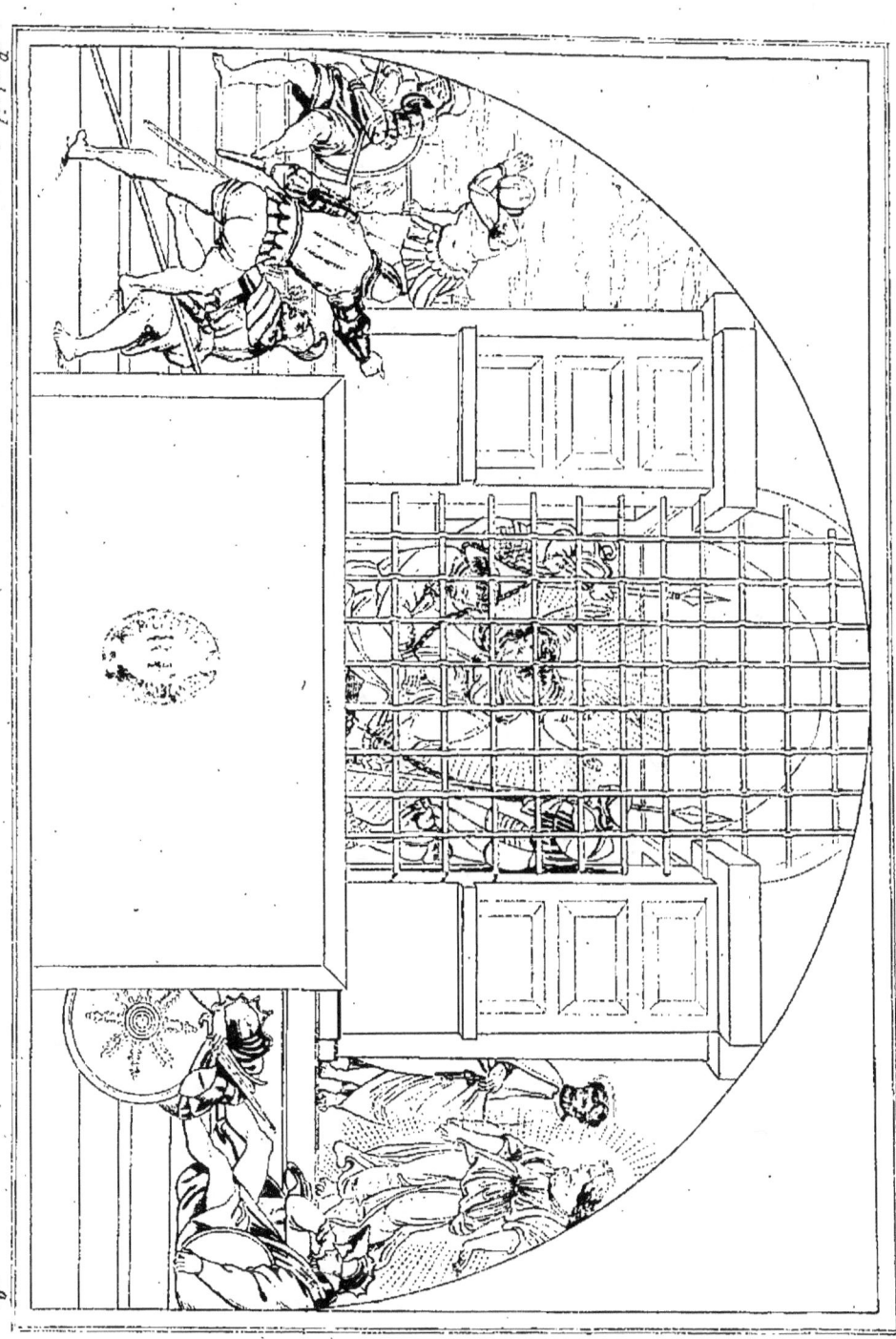

SAINT PIERRE EN PRISON.

Ce sujet, désigné sous le nom de *Saint Pierre aux liens*, est placé en face de la Messe de Bolsène dans la première chambre du Conclave : une fenêtre se trouve aussi occuper une partie du tableau au milieu. Dans ceux-ci, Raphaël sut habilement dissimuler cette difformité par la manière dont il disposa ses compositions; tandis que dans la chambre de la Signature, qu'il avait peinte auparavant, il fit trois tableaux différens, n'ayant aucun rapport entre eux, et qui ornent le dessus et les deux côtés de la fenêtre. Ici Raphaël n'en a fait qu'un seul; mais, comme cela se trouve fréquemment chez les peintres ses prédécesseurs, il a figuré trois scènes différentes du même sujet.

Personne, jusqu'à Raphaël, n'avait songé à considérer la peinture du côté de l'effet ou des oppositions d'ombres et de lumières; le peintre les a variées ici, en montrant dans une partie une scène éclairée par la lune, tandis que les deux autres le sont par une lumière vive et resplendissante de l'un des personnages. Le temps a pu affaiblir la valeur des teintes et des couleurs de cet ouvrage, mais il doit encore à la position qu'il occupe à contre-jour quelque chose qui en favorise l'illusion.

Ce tableau fait allusion, dit-on, à Léon X, qui, l'année d'avant son pontificat, à pareil jour que celui de son exaltation, avait été fait prisonnier après la bataille de Viterbe, et avait été délivré d'une manière miraculeuse.

Larg., 21 pieds; haut., 15 pieds.

SAINT PETER IN PRISON.

This picture, designed under the name of *saint Peter in bonds*, stands opposite the Mass of Bolsene in the first chamber of the Conclave. The middle of the painting is partly broken by a window. Raphael has ably obviated this deformity; whilst in the chamber of the Signature, where he met with a similar obstacle, he painted three different subjects which had no connection with each other, and they figured over and on each side of the window. Here Raphael has composed from one subject, but, as frequently happened with the painters his predecessors, he has designed three different scenes from the same subject.

Nobody dreamt of cultivating painting with respect to effect and the contrast of light and shade until Raphael; he has here given variety, as in one part he displays a moonlight effect, while the other two are lighted by a clear and resplendant lustre falling from one of the figures. Time has taken from the value of the tints and colours in this work, but it still owes to the situation which it occupies opposite the light, something with regard to illusion.

This picture, it is said, was painted with reference to an event which happened to Leon X, who in the year before his pontificate, on a similar day to that of his elevation, had been made prisoner after the battle of Viterbe, and was released again in a miraculous manner.

Height, 23 feet; breadth, 16 feet 6 inches.

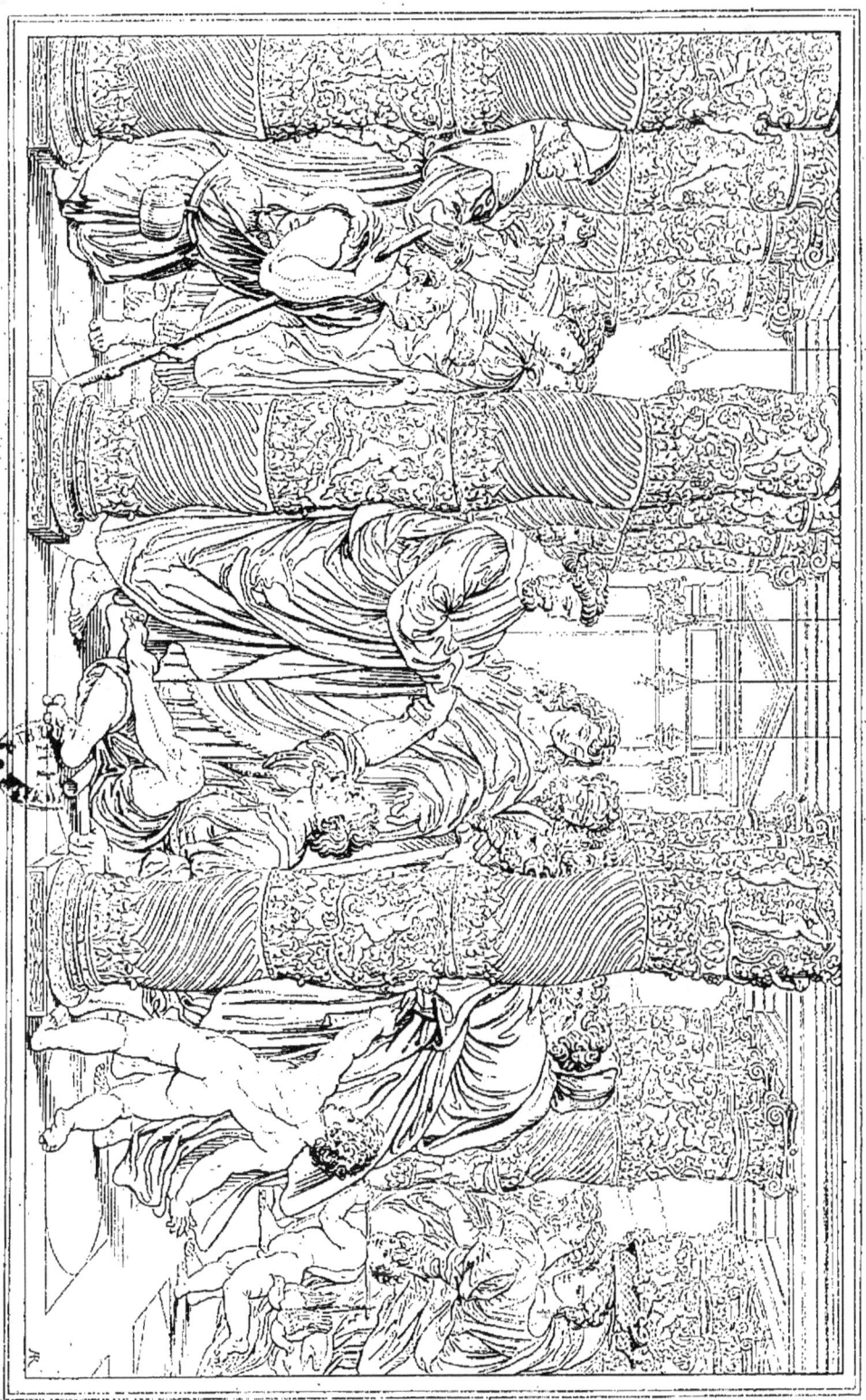

SAINT PIERRE ET SAINT JEAN
GUÉRISSANT UN BOITEUX.

Après la descente du Saint-Esprit, les apôtres faisaient continuellement des miracles. « Un jour saint Pierre et saint Jean montaient au temple pour assister à la prière de la neuvième heure. Or il y avait un homme estropié dès sa naissance, qui se plaçait tous les jours à l'entrée du temple à l'endroit nommé la belle porte, pour demander la charité à ceux qui entraient et sortaient. Cet homme voyant Pierre et Jean, les priait de lui donner l'aumone. Pierre, accompagné de Jean, considérant ce pauvre, lui dit : Regardez-nous ; et il les regardait attentivement dans l'espérance qu'ils lui donneraient quelque chose. Alors Pierre lui dit : Je n'ai ni or ni argent, mais ce que j'ai je vous le donne; au nom de Jésus-Christ de Nazareth, levez-vous et marchez. En même temps, le prenant par la main droite, il le releva, et à l'instant ses jambes et ses pieds furent affermis. »

C'est ce moment que Raphael a représenté dans le tableau. Parmi les Israélites présens à cette scène, on en voit qui paraissent croire aux paroles de l'apôtre, tandis que d'autres semblent témoigner leur mécontentement de ce qu'on ose invoquer le nom de Dieu pour faire une chose qui leur paraît impossible.

Ce tableau est le troisième de la suite des cartons d'Hampton Court.

Larg., 17 pieds; haut., 10 pieds 8 pouces.

ST. PETER AND ST. JOHN
HEALING A LAME MAN.

After the descent of the Holy Ghost, the Apostles performed many miracles. « Now Peter and John went up together into the temple at the hour of prayer, being the ninth hour. And a certain man lame from his mother's womb was carried, whom they laid daily at the gate of the temple which is called Beautiful, to ask alms of them that entered into the temple: Who seeing Peter and John about to go into the temple asked an alms. And Peter, fastening his eyes upon him with John, said, Look on us. And he gave heed unto them, expecting to receive something from them. Then Peter said, silver and gold have I none; but such as I have give I thee: In the name of Jesus-Christ of Nazareth rise up and walk. And he took him by the right hand, and lifted him up: and immediately his feet and ancle bones received strength. »

This is the moment which Raphael has represented in his picture. Amongst the Israelites present at the scene, some appear to believe in the words of the Apostle, whilst others seem to testify their discontent at any one daring to call upon the name of God to do a thing, which, to them, appears impossible.

This picture is the third in the series of the Hampton Court Cartoons.

Width, 19 feet 1 inch; height, 12 feet.

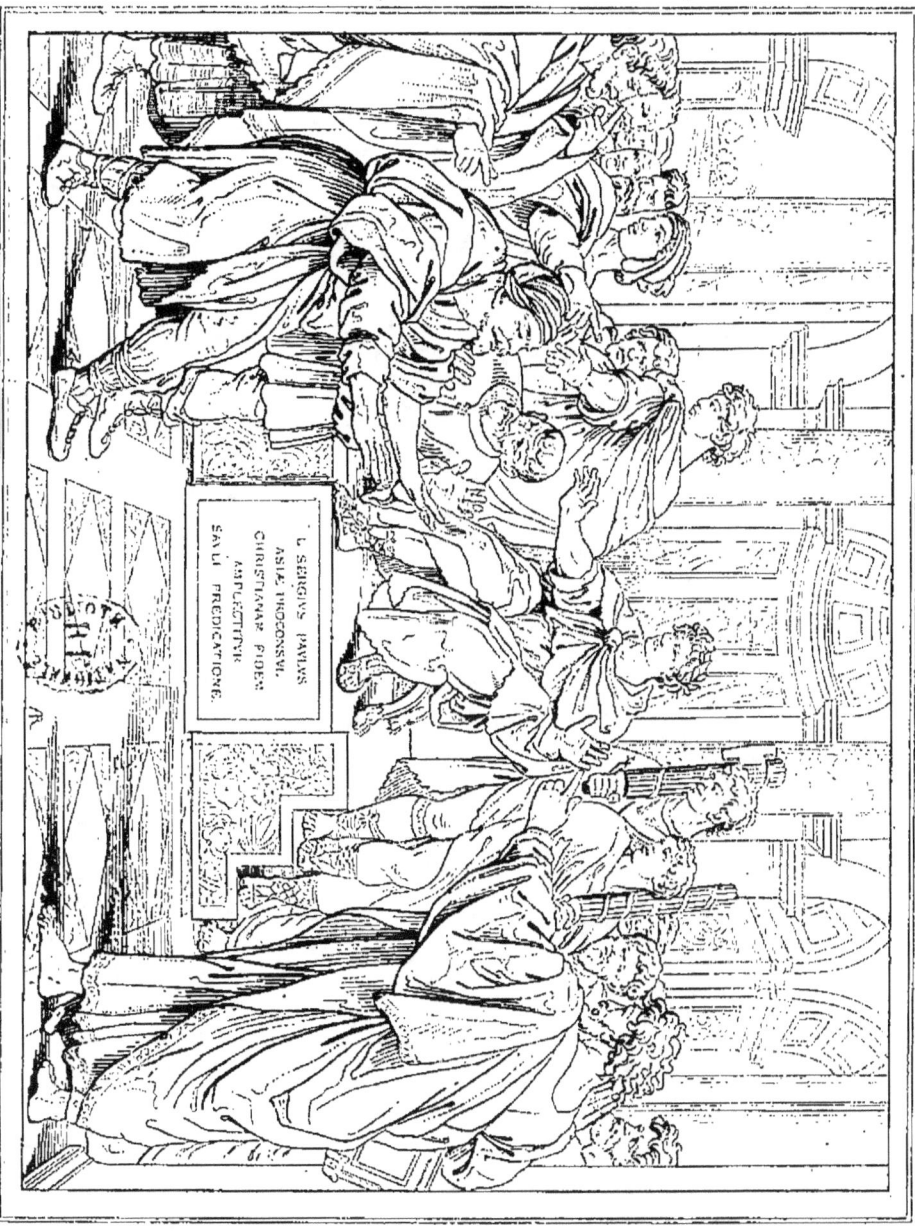

ECOLE ITALIENNE. RAPHAEL. HAMPTON COURT.

ÉLYMAS
FRAPPÉ D'AVEUGLEMENT.

Les apôtres s'étant séparés pour étendre leur prédication, saint Paul et saint Barnabé quittèrent Antioche, allèrent à Séleucie, passèrent en Chypre et arrivèrent à Paphos, où ils trouvèrent un magicien nommé Élymas, auquel on donne aussi le nom de Bar-Jéu, ce qui signifie fils de Jéu.

Le proconsul Sergius désirait entendre la parole de Dieu, et, pour cette raison, il avait fait paraître les apôtres devant lui. « Mais Élymas le magicien s'opposait à eux, tâchant de détourner le proconsul de la foi. Alors Saul, nommé aussi Paul, étant rempli du St-Esprit, le regarda fixement, et lui dit : Trompeur et fourbe que tu es, enfant du diable, ennemi de toute justice, ne cesseras-tu point de pervertir les voies droites du Seigneur? Mais voici la main de Dieu sur toi, tu vas devenir aveugle, et tu ne verras pas le soleil jusqu'à un certain temps. A l'instant des ténèbres obscures tombèrent sur lui, et il tâtonnait, cherchant quelqu'un qui pût lui donner la main. Alors le proconsul, voyant ce qui venait d'arriver, embrassa la foi, admirant la doctrine du Seigneur. »

La figure de saint Paul est pleine de noblesse, elle est drapée merveilleusement; celle du proconsul exprime bien l'étonnement que doit faire naître un semblable événement.

Ce carton est le cinquième de la suite. Marc-Antoine a gravé la même composition d'après un dessin original de Raphaël.

Larg., 14 pieds 7 pouces; haut., 11 pieds 4 pouces.

ITALIAN SCHOOL. — RAPHAEL. — HAMPTON COURT.

ELYMAS THE SORCERER
STRUCK BLIND.

The Apostles having separated to extend their preaching, St. Paul and St. Barnabas left Antioch, went into Seleucia, passed into Cyprus, and arrived at Paphos, where they found a Sorcerer, named Elymas, to whom was also given the name of Bar-Jesus, which means, the son of Jesus.

The Proconsul desired to hear the word of God, and therefore, called the Apostle before him. « But Elymas the sorcerer (for so is his name by interpretation), withstood them, seeking to turn away the deputy from the faith. Then Saul (who also is called Paul), filled with the Holy Ghost, set his eyes on him, and said, O full of all subtilty and all mischief, thou child of the devil, thou enemy of all righteousness, wilt thou not cease to pervert the right ways of the Lord? And now, behold, the hand of the Lord is upon thee, and thou shalt be blind, not seeing the sun for a season. And immediately there fell on him a mist and a darkness; and he went about seeking some to lead him by the hand. Then the deputy, when he saw what was done, believed, being astonished at the doctrine of the Lord. »

The figure of St. Paul is full of grandeur, it is wonderfully draped; that of the Proconsul expresses well the astonishment that such an event must have excited.

This Cartoon is the fifth in the Series. Marc Antoine has engraved the same subject after an original drawing by Raphael.

Width, 15 feet 6 inches; height, 12 feet.

MORT D'ANANIE.

Les apôtres, encore réunis à Jérusalem, prêchaient la venue de Jésus-Christ : ils amenaient à la foi un grand nombre de Juifs qui se convertissaient à la vue de leurs miracles. Tous ces nouveaux chrétiens n'avaient qu'un cœur et qu'une ame ; il n'y avait pas de pauvres parmi eux, parce que ceux qui avaient des biens les vendaient et en apportaient le prix aux apôtres, qui le distribuaient à chacun selon ses besoins.

« Il arriva alors qu'un homme nommé Ananie vendit un fonds de terre, lui et Saphire sa femme. De concert avec elle, il retint une partie du prix, dont il apporta le reste aux pieds des apôtres ; mais Pierre lui dit : Ananie, comment la tentation de Satan est-elle entrée dans votre cœur, pour vous faire mentir au Saint-Esprit, et retenir une partie du prix de votre terre ? Si vous l'eussiez voulu garder, n'était-elle pas à vous ? et l'ayant vendue, n'étiez-vous pas le maître du prix ? Pourquoi votre cœur a-t-il consenti à ce dessein ? Ce n'est pas aux hommes que vous avez menti, c'est à Dieu. »

« Ananie, entendant ces paroles, tomba par terre et mourut ; ce qui causa une grande crainte dans tous ceux qui en entendirent parler. »

Ce tableau est le quatrième de la suite des cartons de Raphaël à Hampton Court. Marc-Antoine a gravé le même sujet d'après un dessin du peintre.

Larg., 16 pieds 6 pouces ; haut., 10 pieds 8 pouces.

THE DEATH OF ANANIAS.

The Apostles, being yet together at Jerusalem, preached the coming of Christ: they drew a great number of Jews who were converted to the Faith, at the sight of their miracles. And those that believed were of one heart and of one soul; nor was there any among them that lacked, for, those who were possessors of lands or houses sold them, and brought the prices to the Apostles who made distribution unto every man according as he had need. « But a certain man named Ananias, with Sapphira his wife, sold a possession, and kept back part of the price, his wife also being privy to it, and brought a certain part, and laid it at the Apostles' feet. But Peter said, Ananias, why hath Satan filled thine heart to lie to the Holy Ghost, and to keep back part of the price of the land? Whiles it remained, was it not thine own? and, after it was sold, was is not in thine own power? why hast thou conceived this thing in thine heart? thou hast not lied unto men, but unto God. And Ananias hearing these words fell down, and gave up the ghost; and great fear came on all them that heard these things. »

This picture is the fourth in the series of Raphael's Cartoons at Hampton Court. Marc Antoine has engraved the same subject from a drawing by the Master.

Width, 18 feet 7 inches; height, 12 feet.

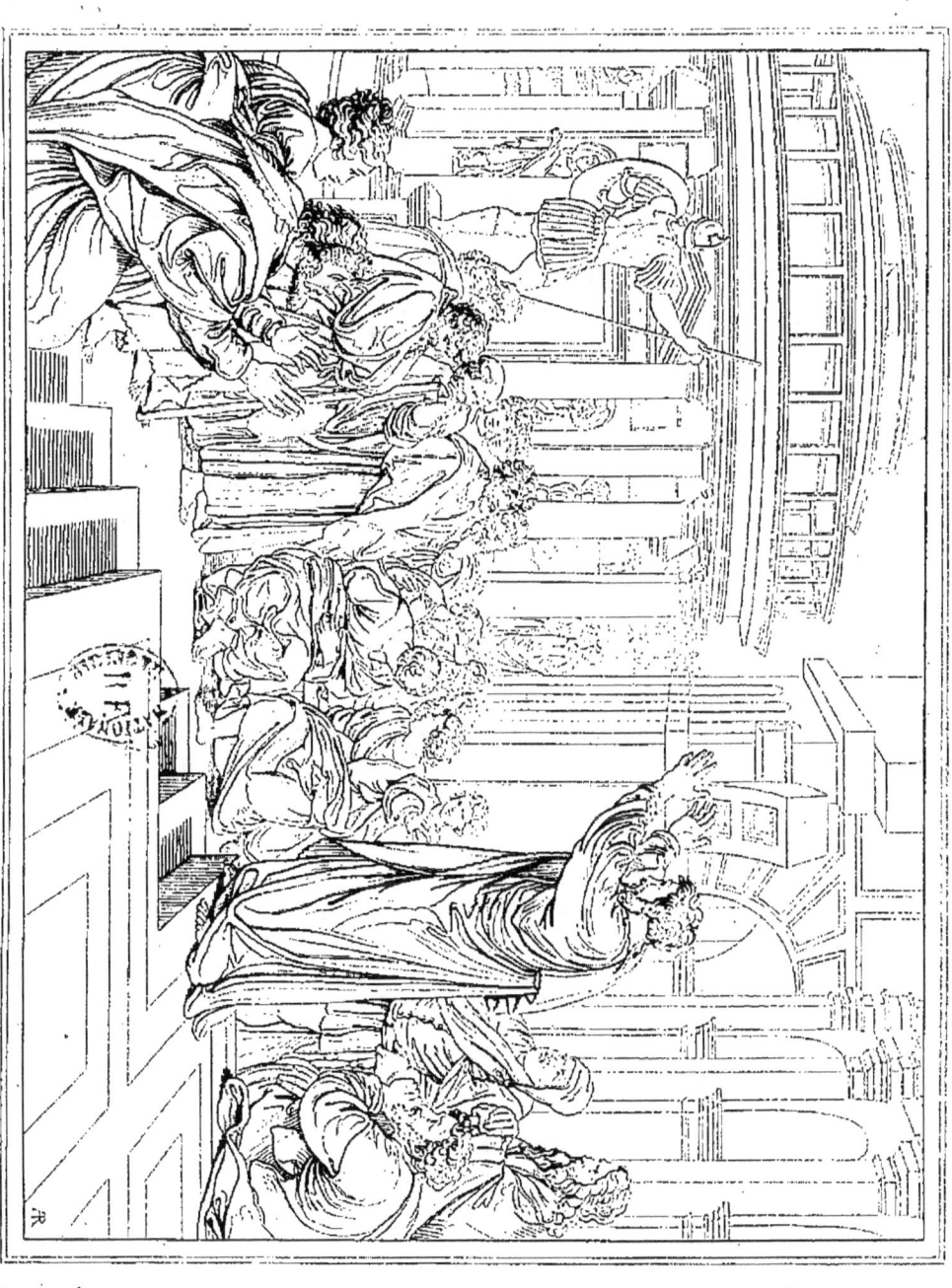

SAINT PAUL

PRÊCHANT A ATHÈNES.

Il ne faut pas confondre ce moment de la vie de saint Paul avec un autre à peu près semblable, et que l'on a gravé dans cette collection sous le n° 135. Dans celui-là Le Sueur a fait voir saint Paul à Éphèse, entraînant les payens par son éloquence, et les déterminant à brûler leurs livres. Ici Raphaël nous représente saint Paul à Athènes, « parlant tous les jours dans la place publique avec ceux qui s'y rencontraient. » Par la suite même se trouvant conduit au milieu de l'aréopage, il dit aux Athéniens : « Je remarque qu'en toute chose vous prenez un soin excessif d'honorer les dieux ; car lorsque je passais et que je considérais vos divinités, j'ai trouvé même un autel où était cette inscription : Au Dieu inconnu ; c'est donc ce que vous adorez sans le connaître que je vous annonce. Dieu qui a fait le monde et tout ce qu'il contient, étant le seigneur du ciel et de la terre, n'habite point dans les temples bâtis par les hommes, et ce ne sont point les ouvrages de leurs mains qui l'honorent. »

Quoique dans cette composition la figure principale soit de profil, cependant Raphaël a su lui donner une expression si sublime, qu'on aperçoit en elle le panégyriste inspiré de la divinité. On sent que saint Paul parle avec force ; la simplicité, le naturel de sa pose, l'élégance de sa draperie, en font une des figures les plus remarquables de celles qu'on admire dans les tableaux de Raphaël.

Cette pièce est la septième de la suite connue sous le nom de Cartons d'Hampton Court. Marc-Antoine a fait d'après le dessin du peintre une gravure qui est fort recherchée.

Larg., 13 pieds 10 pouces; haut., 10 pieds 8 pouces.

ST. PAUL

PREACHING AT ATHENS.

This trait, from the life of St. Paul, must not be mistaken for another nearly similar to it, and which has been engraved in this collection, n° 135. In the former, Le Sueur shows St. Paul, at Athens, disputing « in the market daily with them that met with him. » Subsequently also being brought unto the Areopagus, he said to the Athenians: « I perceive that in all things ye are too superstitious. For as I passed by, and beheld your devotions, I found an altar with this inscription, TO THE UNKNOWN GOD. Whom therefore ye ignorantly worship, him declare I unto you. God that made the world and all things therein, seing that he is Lord of heaven and earth, dwelleth not in temples made with hands, neither is worshipped with men's hands. »

Although the principal figure, in this composition, is in profile, yet, Raphael has given it so sublime an expression, that we perceive in it the panegyrist inspired by the Divinity. We feel that St. Paul speaks forcibly : the native simplicity of the attitude and the elegance of the drapery constitute this figure one of the most remarkable of those admired in Raphael's pictures.

This subject is the seventh in the series known under the name of the Hampton Court Cartoons. Marc Antoine, has engraved a highly finished print from the painter's design.

With, 14 feet 8 inches; height, 12 feet 5 inches.

S$^\text{t}$ PAUL ET S$^\text{t}$ BARNABÉ
A LYSTRE.

Après avoir quitté Antioche, Paul et Barnabé parcoururent différentes villes, où ils prêchaient la foi. Arrivés à Lystre, ils y virent un homme estropié dès sa naissance : saint Paul ayant opéré sa guérison, un tel miracle étonna le peuple, qui disait : « Des dieux, sous la forme d'hommes, sont descendus vers nous. » Ils nommaient Barnabé, Jupiter, et Paul, Mercure, parce que c'était lui qui portait la parole. Le sacrificateur amena des taureaux et apporta des couronnes devant leur porte, voulant leur offrir un sacrifice, aussi bien que le peuple. Mais les apôtres déchirèrent leurs vêtemens, et s'écrièrent : « Nous ne sommes que des hommes comme vous, et nous vous exhortons à quitter ces vaines superstitions, pour vous convertir. »

Tandis que l'on voit à droite saint Paul témoignant son désespoir de l'erreur dans laquelle est le peuple, on aperçoit à gauche l'estropié guéri, qui témoigne sa reconnaissance.

Ce carton, peint par Raphael, est un de ceux maintenant dans le palais d'Hampton Court. Cette suite entière se compose ainsi :

1º La Pêche miraculeuse, nº 439;

2º Jésus-Christ donnant les clefs à saint Pierre, nº 445;

3º La Mort d'Ananie, nº 451;

4º Saint Pierre et saint Paul guérissant un boiteux, nº 457;

5º Élymas frappé d'aveuglement, nº 463;

6º Saint Paul et saint Barnabé à Lystre, nº 469;

7º Saint Paul prêchant à Athènes, nº 433.

Larg., 18 pieds; haut., 11 pieds 4 pouces.

E. 3. 469.

ITALIAN SCHOOL. RAPHAEL. HAMPTON COURT.

THE SACRIFICE AT LYSTRA.

Paul and Barnabas having left Antioch went through various towns, where they preached the Gospel. Being at Lystra, they saw there a man who was a cripple since his birth : St. Paul having cured him, the people were amazed at such a miracle, and said : « The Gods are come down to us in the likeness of men. » They called Barnabas, Jupiter, and Paul, Mercury, because he was the chief speaker : and the Priest, brought oxen and garlands to the gates, wishing to offer them a sacrifice with the people. But the Apostles, rent their clothes, and cried out : We are but men like yourselves, and we preach unto you that ye should turn from these vanities unto the living God.

St. Paul is seen on the right hand side, shewing his despair at the error into which the people have fallen, whilst the cripple, who has been cured, is seen, on the left hand, testifying his gratitude.

This Cartoon, painted by Raphael, is one of those now in the Palace at Hampton Court; the Series is as follows :

1º The Miraculous Draught of fishes, nº 439;
2º Christ's charge to Peter, nº 445;
3º The Death of Ananias, nº 451;
4º St. Peter and St. Paul healing a lame man, nº 457
5º Elymas the Sorcerer struck Blind, n° 463;
6º The Sacrifice at Lystra;
7º St. Paul preaching at Athens, nº 433.

Width, 19 feet 2 inches; height, 12 feet.

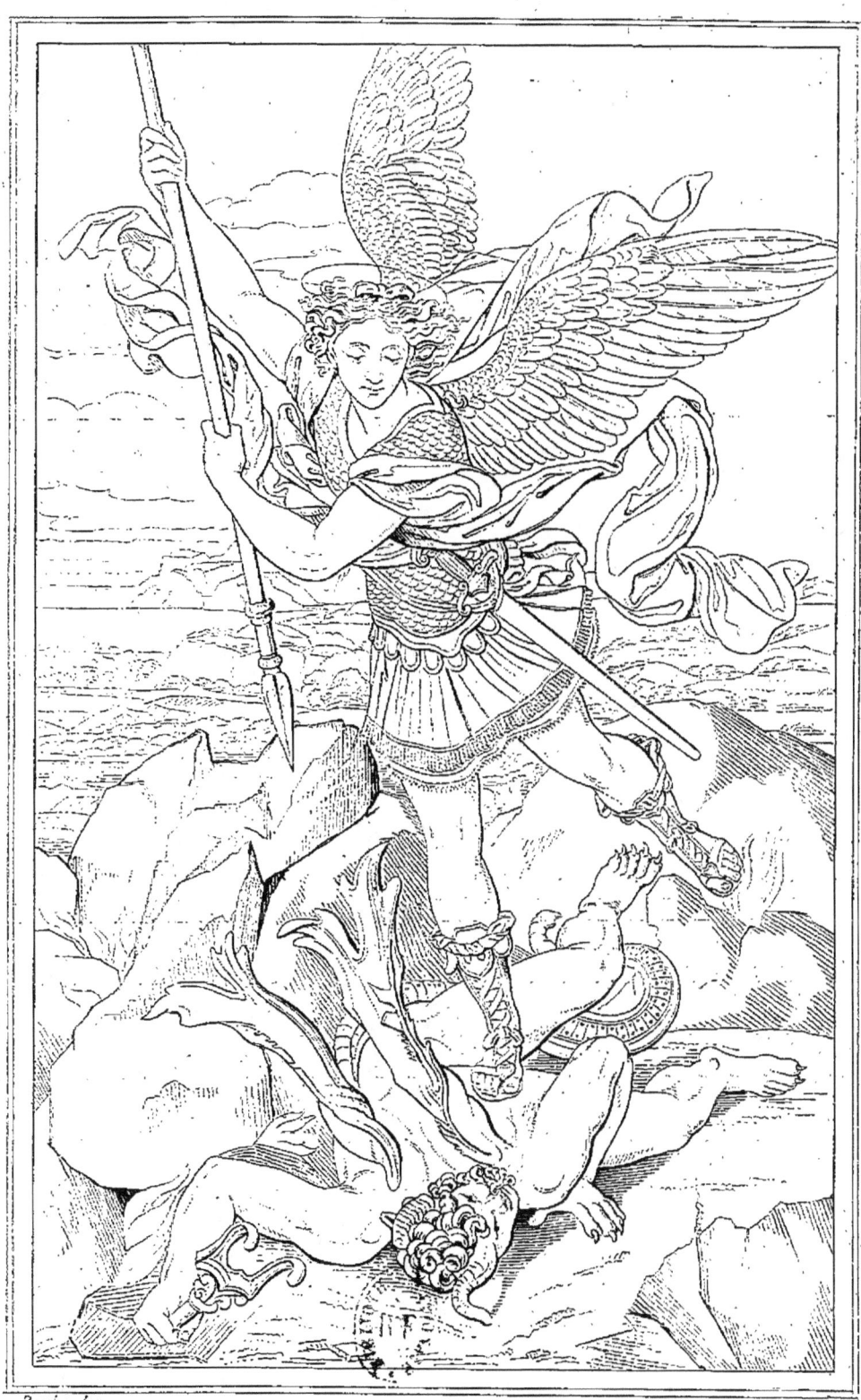
ST MICHEL.

SAINT MICHEL.

François Ier, amateur des arts aussi bien que des lettres, chargea le cardinal de Boissi, frère du fameux amiral de Bonnivet, de demander à Raphaël un tableau, en laissant au peintre le choix du sujet.

Il semblera peut-être singulier alors que le peintre n'ait pas choisi de préférence quelque scène de la fable, dont le sujet aurait été plus d'accord avec le goût d'un prince dont la galanterie était une des qualités éminentes. Mais Raphaël, qui cherchait à mériter les faveurs du saint-siége et qui se flattait d'obtenir la pourpre romaine, voulut sans doute, dans cette circonstance, faire sentir au roi de France que, comme fils ainé de l'église, comme grand-maître de l'ordre de Saint-Michel, il ne pouvait s'empêcher de terrasser le démon de l'hérésie, que Luther venait d'évoquer de l'enfer, par la réforme qui, déjà répandue en Allemagne, cherchait à s'introduire en France.

Cette allégorie, des plus ingénieuses assurément, n'en a pas moins laissé le peintre développer dans ce tableau tout le talent dont il était capable; il a été peint en 1517. La tête de l'archange est pleine de noblesse, elle est sublime; l'attitude de son corps est celle d'un vainqueur qui triomphe sans effort, et qui n'a éprouvé aucune fatigue dans le combat qu'il vient de livrer. Il est prêt à frapper son ennemi, il va l'anéantir, et cependant aucune contraction, aucune gêne ne détruit la grandeur de ses contours.

Ce tableau a été gravé par Rousselet, dans le cabinet du roi; il a été gravé depuis par Alexandre Tardieu, pour le Musée français.

Haut., 8 pieds; larg., 4 pieds 10 pouces.

I. A.

ITALIAN SCHOOL ~~~ RAPHAEL. ~~~ FRENCH MUSEUM.

SAINT MICHAEL.

Francis Ist, an amateur of the fine-arts as well as of the belles-lettres, commissioned cardinal de Boris, brother of the famous admiral de Bonnivet, to request a picture from Raphael, leaving the choice of the subject to the painter.

It seems singular perhaps that the artist should not have prefered illustrating a mythological fable, which would better have accorded with the taste of a prince in whom gallantry was a conspicious quality. But Raphael, who courted the favour of the pope and expected the purple of a cardinal, wished unquestionably, on this occasion, to make the king of France feel, as the eldest son of the church and grand-master of the order of Saint Michael, that he was bound to crush the demon of heresy, conjured by Luther out of hell when he projected the reformations, which had already spread over Germany and was endeavouring to introduce itself into France.

This allegory, assuredly one of the most ingenious, has not in the least prevented the painter from developing in his subject all the talent that he possessed: it was painted in 1517. The head of the archangel is truly noble; the attitude of the body is that of a conqueror triumphing without effort, he has experienced no fatigue during the battle which he is on the point of terminating; he is ready to strike his enemy, to annihilate him, and yet no constrained position, no painful exertion destroys the grandeur of his contours.

This picture has been engraved by Rousselet in the collection belonging to the king; it has been since engraved by Alexandre Tardieu for the French Museum.

Height, 8 feet 6 inches; breadth, 5 feet 2 inches.

I.

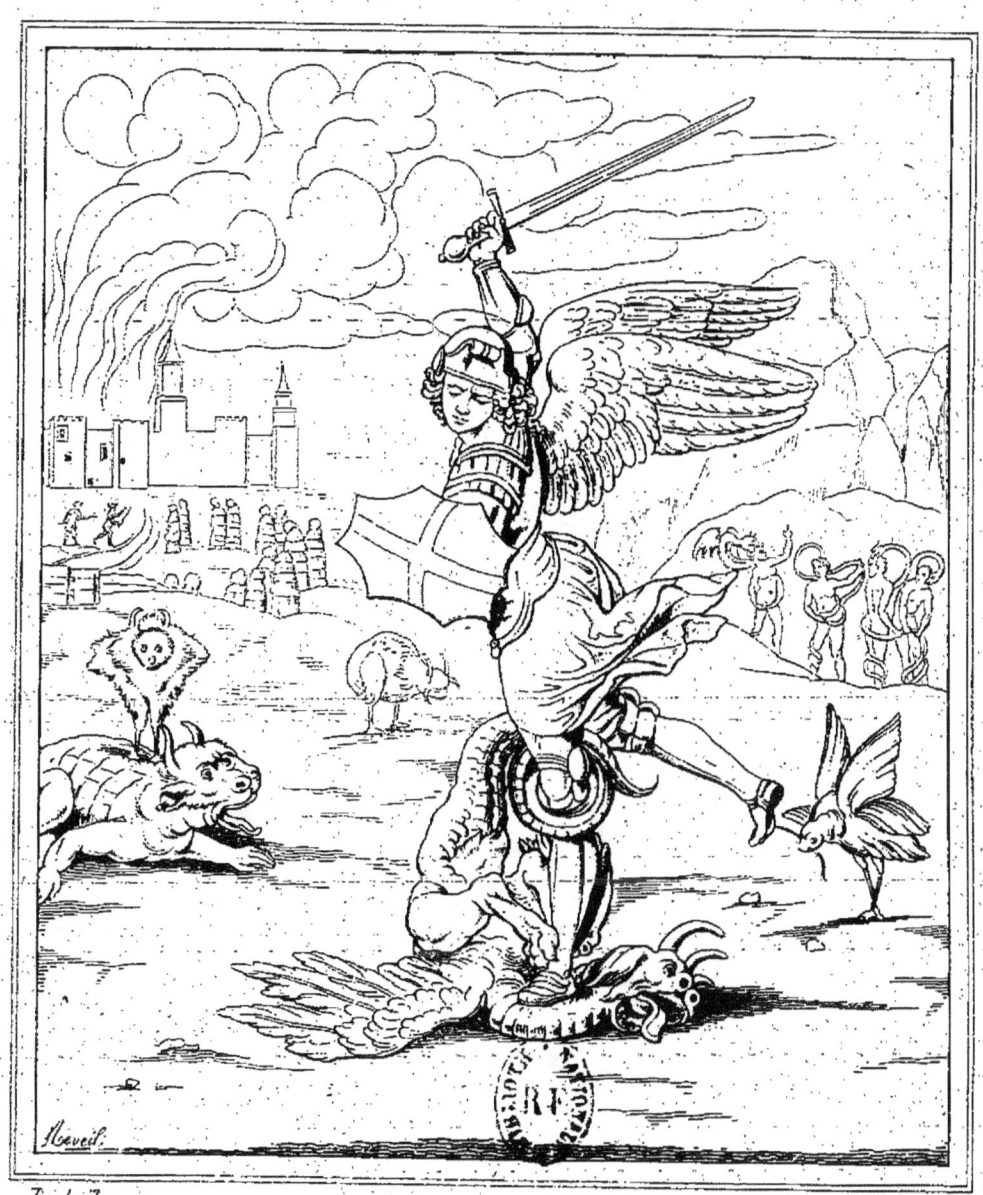

St. MICHEL.

ÉCOLE ITALIENNE.　　　RAPHAEL.　　　MUSÉE FRANÇAIS.

SAINT MICHEL.

L'archange Michel, couvert d'une cuirasse, tient d'une main un bouclier sur lequel est tracée une croix peinte en rouge, et de l'autre une épée avec laquelle il va frapper des démons représentés sous des figures monstrueuses. Ce tableau de la jeunesse de Raphaël présente beaucoup d'intérêt, puisqu'on y voit en quelque sorte le point de départ de cet artiste; mais il est loin de ces chefs-d'œuvre sublimes où l'on ne trouve que des sujets d'admiration.

Il est difficile d'expliquer l'idée de Raphaël qui a placé dans le fond du tableau, à droite, quatre figures nues enlacées par des serpens, et à gauche une procession de figures revêtues d'une grande capuche en étoffe d'or, et se dirigeant vers un édifice enflammé.

Ce tableau a été peint sur le revers d'un damier; il sert de pendant au saint Georges décrit sous le n° 55.

Haut., 11 pouces; larg., 9 pouces 6 lignes.

ITALIAN SCHOOL. •••••••••• RAPHAEL. •••••••••• FRENCH MUSEUM.

SAINT MICHAEL.

The archangel Michael, covered with a cuirass, holds in one hand a shield, on which a red cross is painted, and in the other a sword with which he is about to strike demons represented under the most hideous forms. This early picture of Raphael is very interesting as it displays in some degree the point from which he first started; it is, however, far inferior to those sublime chefs-d'œuvre where only subjects of admiration abound.

It is difficult to explain Raphael's motive for placing at the background of the picture, to the right, four naked figures entwined by serpents, and at the left a procession of figures cloathed in capuchins of gold stuff, and advancing towards a burning edifice.

This picture, painted on the reverse of a chefs-board, tallies with that of St George described under n° 55.

Height 1 foot; breadth 10 inches.

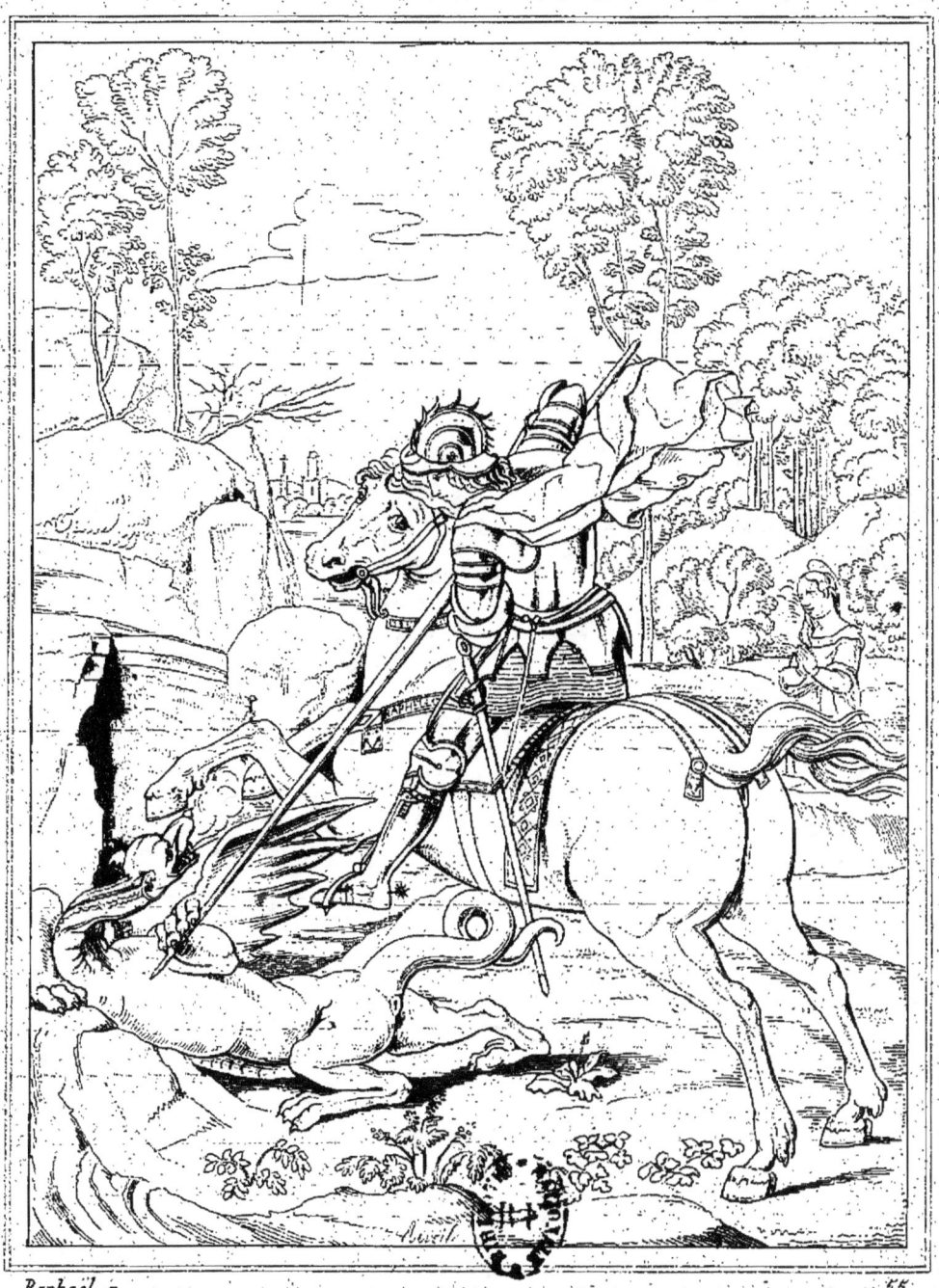

Raphaël p.

ST GEORGE.

SAINT GEORGE.

Il est peu de noms aussi connus que celui de saint George : il est peu de saints dont le culte soit plus répandu, et cependant on ne sait rien de positif sur lui ; les circonstances de sa vie sont tout-à-fait inconnues, son existence même pourrait être révoquée en doute si l'on n'en trouvait une preuve par le culte qu'on lui rendait dès le IV^e siècle dans l'église grecque, où il était placé parmi les Μεγαλομάρτυρες, *grands-martyrs*. On croit qu'il fut une des victimes de la persécution de Dioclétien.

Beaucoup d'églises de France et d'Italie possédaient des reliques attribuées à saint George ; on voyait même dans l'église de Saint-Vincent, aujourd'hui Saint-Germain-des-Prés, à Paris, un autel qui lui était consacré, et dans lequel on conservait un os que l'on regardait comme venant du bras de saint George.

L'usage est de représenter saint George à cheval, terrassant un dragon. Cette prétendue histoire n'est qu'une allégorie qui indiquerait que saint George a renversé le démon de l'hérésie, figuré par un dragon, et qu'il a ainsi délivré l'église chrétienne, que l'on voit sous la figure d'une femme remerciant Dieu de sa délivrance.

On remarque dans ce tableau une grande finesse et beaucoup de pureté de dessin, quoiqu'il y ait un peu de sécheresse : tous les détails en sont faits avec le plus grand soin.

Haut., 10 pouces 9 lignes ; larg., 9 pouces 3 lignes.

ITALIAN SCHOOL. oooooooo RAPHAEL. ooooooooo FRENCH MUSEUM.

SAINT GEORGE.

Few names are so well hnown as that of saint George. Few saints are more generally held in adoration and yet nothing positive is known respecting him; the circumstances of his life are altogether unknown, and his existence even might be called in question if a proof of it were not found in the worship rendered to him in the greek church as early as the fourth century, when he was placed among the Μεγαλομάρτυρες, *great martyrs*, and it is believed that he was one of the victims of Diocletian's persecution.

Many churches of France and Italy possessed relics which were attributed to saint George; in the church of Saint-Vincent, now Saint-Germain-des-Prés, there was an altar dedicated to him, in which was preserved a bone considered to be that of the arm of saint George.

Custom has consecrated the practice of representing saint George on horseback trampling down a dragon. This pretended history is merely an allegory which indicates that saint George overthrew the demon of heresy, represented by a dragon, and thus delivered the christian church, which is seen under the figure of a woman returning thanks to God for her deliverance.

This picture is remarkable for a high finish and great purity of design, although there is a little stiffness: all the details of it are executed with the utmost care.

Height, $11\frac{3}{4}$ inches; breadth, 10 inches.

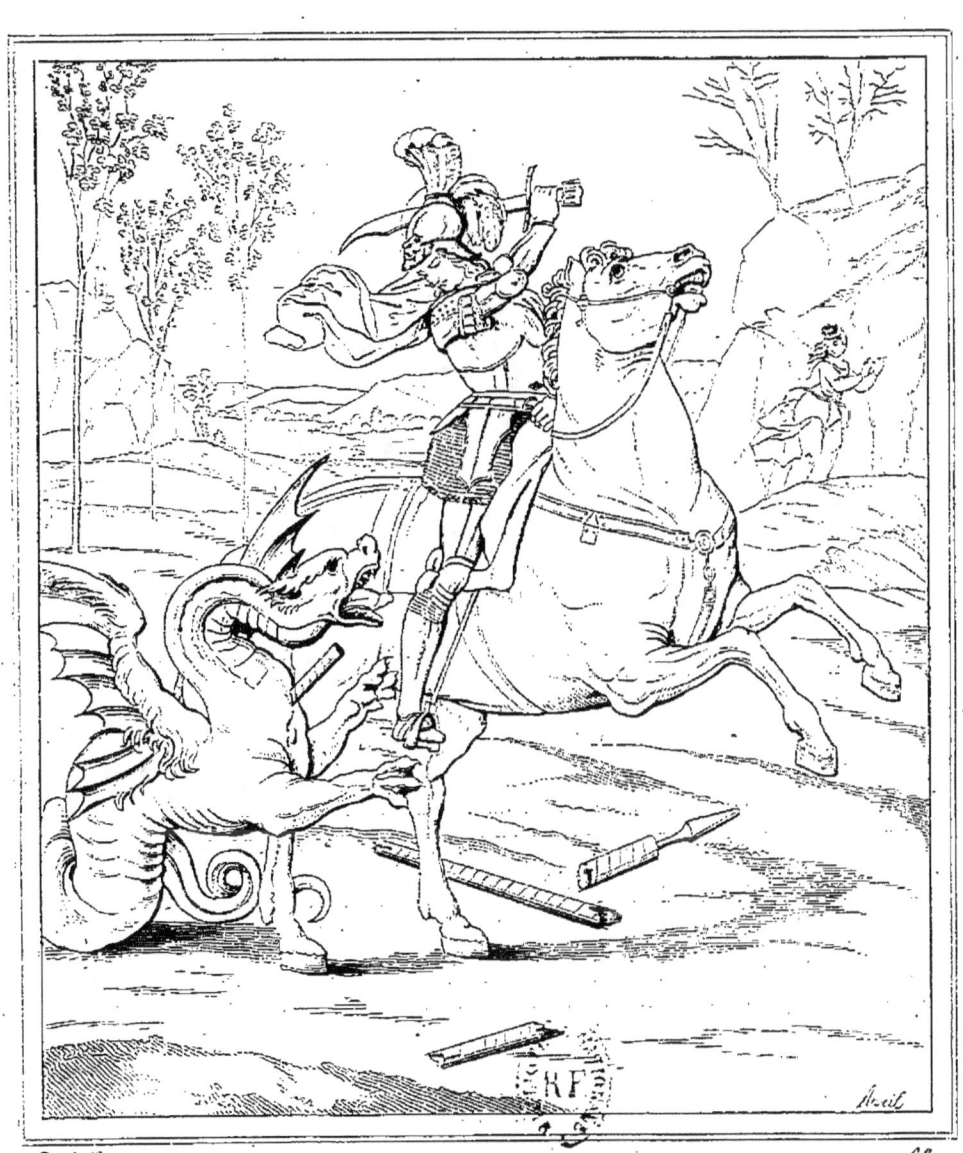

St GEORGE.

SAINT GEORGE.

Dans un article précédent, n° 55, nous avons dit combien il existait peu de notions sur la vie de saint George; et cependant plusieurs ordres religieux et militaires ont été institués sous son nom. Le plus ancien est un ordre militaire fondé en Aragon vers le commencement du xiii^e siècle, sous le nom de Saint-George d'Alfane. Il fut réuni plus tard au suivant.

Saint-George de Montesa, ordre militaire fondé en 1317 par Jacques III, roi d'Aragon, pour remplacer l'ordre des Templiers, qui venait d'être aboli.

L'ordre le plus célèbre sous l'invocation de saint George est celui que l'on désigne ordinairement sous le nom d'ordre de la Jarretière, et qui fut créé en 1350 par Édouard III, roi d'Angleterre. Il n'est composé que de vingt-cinq chevaliers : le roi est toujours le *gardien* souverain de l'ordre, l'évêque de Winchester en est le *prélat*, celui de Salisbury le *chancelier*, et le doyen de Windsor en est le *greffier*.

Il y eut aussi un ordre de Saint-George de Rougemont, institué en France, en 1390, par Philibert de Miolans.

Une congrégation de chanoines réguliers fut instituée à Venise en 1404, sous le nom de Saint-George in Algha.

L'ordre de Saint-George de Millestad fut institué en Autriche vers 1468, par l'empereur Frédéric III; il était composé de militaires et d'ecclésiastiques : on y faisait vœu de chasteté et d'obéissance, mais pas celui de pauvreté.

Ce tableau, d'une couleur brillante, montre un ouvrage qui n'est déja plus de l'enfance de Raphaël. Il a été peint pour le duc d'Urbin, et gravé par Nicolas de Larmessin.

Haut., 10 pouces 8 lignes; larg., 9 pouces 6 lignes.

SAINT GEORGE.

In a preceding article, n° 55, we stated that very little was known relative to the life of saint George. We may add that several religious and military order have been instituted under his name. The most ancient is a military order founded in Arragon about the beginning of the thirteenth century, under the denomination of SAINT-GEORGE D'ALFANE. It was subsequently united to the following.

SAINT-GEORGE DE MONTESA, a military order founded in 1317 by James III, king of Arragon, in lieu of the order of the Templars, which had just been abolished.

The most celebrated order under the invocation of saint George is that commonly denominated ORDER OF THE GARTER, which was created in 1350 by Edward III, king of England. It consists of only twenty five knights. The king is always *sovereign* of the order, the bishop of Winchester *prelate*, the bishop of Salisbury *chancellor*, and the dean of Windsor *registrar*.

There was also an order of SAINT-GEORGE DE ROUGEMONT, which was instituted in France, in 1390, by Philibert de Miolans.

A community of regular canons was instituted at Venice in 1404, under the denomination of SAINT-GEORGE IN ALGHA.

The order of SAINT-GEORGE DE MILLESTAD was instituted in Austria about 1468, by the emperor Frederick III. It consisted of military men and ecclesiastics, who made vows of chastity and obedience, but not of poverty.

This picture, the colouring of which is bright, was evidently not one of the earliest productions of Raphaël's pencil. It was painted for the duke of Urbin, and has been engraved by Nicholas Larmeslin.

Height, $11\frac{3}{4}$ inches; breadth, $10\frac{1}{2}$ inches.

Raphaël pinx.

ST SÉBASTIEN.

SAINT SÉBASTIEN.

Le martyre de saint Sébastien ayant déja été publié dans cet ouvrage sous le n° 235, nous ne reviendrons pas sur l'histoire de ce pieux guerrier.

Raphaël, en traitant ce sujet, semble avoir eu l'intention de faire une figure dans laquelle il pût mettre en action la statue de l'Apolline. En effet, la pose du martyre lui a permis de représenter dans tous leurs détails les formes élégantes d'un homme jeune encore, qui touche à l'âge viril, et qui pourtant a conservé quelques unes des graces de l'adolescence. Quoique déja le martyr soit percé d'une flèche, l'amour de Dieu soutient son ame, l'expression de sa tête est remplie d'un sourire céleste, elle semble défier les bourreaux de lui faire sentir de la douleur.

La finesse que l'on remarque dans ce tableau doit le faire regarder comme étant de la deuxième manière de Raphaël, à l'époque où il avait entièrement épuré son style par la vue des ouvrages de Léonard de Vinci.

Ce petit tableau, peint sur bois de cèdre, se trouvait à Turin en 1807; apporté alors à Paris, il est maintenant dans le cabinet de M. Migneron, ingénieur des mines. Il n'avait pas encore été gravé.

Haut., 6 pouces $\frac{1}{2}$; larg., 4 pouces.

ITALIAN SCHOOL. ~~~~~ RAPHAEL. ~~~~~ PRIVATE COLLECTION.

ST. SEBASTIAN.

The martyrdom of St. Sebastian having been already published in this work, n° 235, we shall not repeat the history of that pious warrior.

Raphael, when treating this subject, seems to have intended making a figure, wherein he could put into action the statue of Apollina. In fact, the attitude of the martyr has enabled him to represent, in all its details, the elegant form of a man still young, who has reached the age of virility, and yet has preserved the graces of youth. Altough the martyr is already pierced by an arrow, the love of God upholds his soul, the expression of the head displays a heavenly smile, it seems to defy the executioners making him feel any pain.

From the finishing, discernible in this picture, it must be considered as belonging to Raphael's second manner, at the time when he had entirely refined his style in consequence of seeing some of Leonardo's da Vinci's works.

This small picture, painted on cedar wood, was at Turin in 1807: it was then brought to Paris, and is now in the cabinet of M. Migneron. It had not yet been engraved.

Height, 6 $\frac{11}{12}$ inches; with, 4 $\frac{1}{4}$ inches.

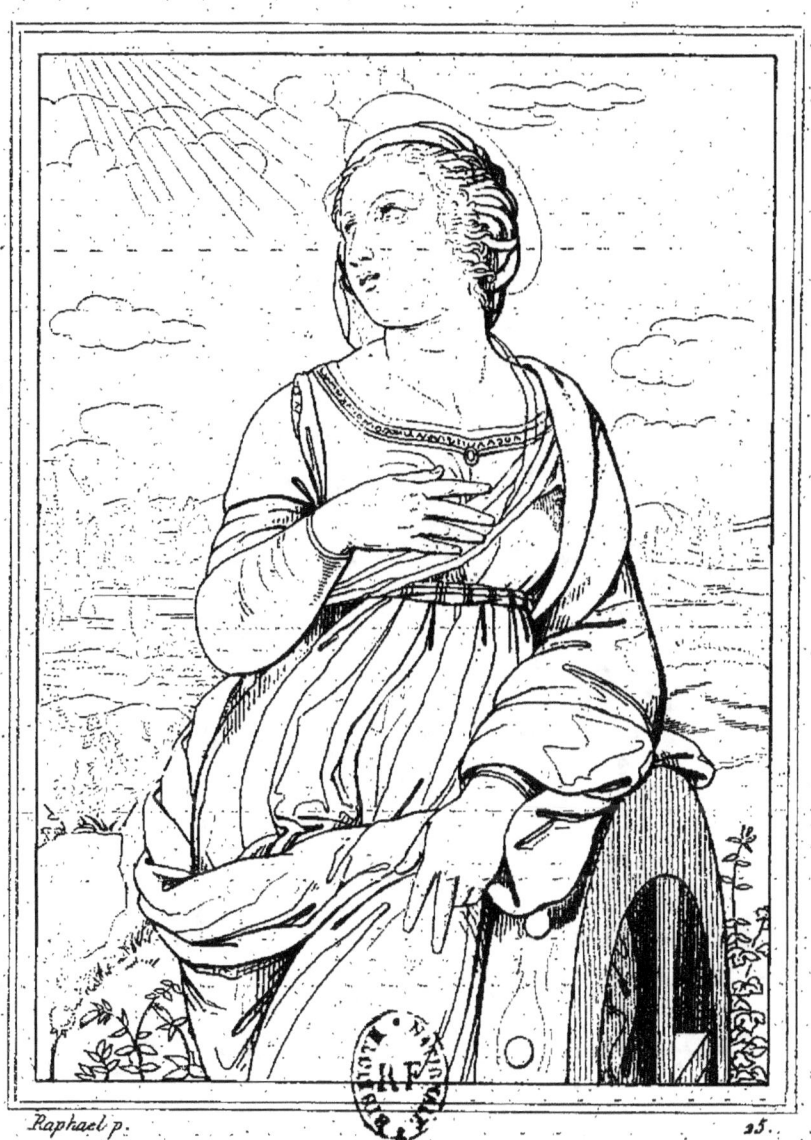

Ste CATHERINE.

SAINTE CATHERINE.

On pense que sainte Catherine naquit à Alexandrie, dans le IV^e siècle; mais on ne connaît rien de certain sur sa vie ni sur son martyre. Cependant on croit qu'elle était d'une famille noble et riche; on croit aussi qu'elle fut savante, et que sa beauté avait attiré les regards de César Maximin Daïa; mais elle résista aux propositions qu'il lui fit, et peut-être ces refus devinrent-ils la cause de sa mort ou au moins de son exil.

Demeurée inconnue pendant quatre cents ans, un corps trouvé sur le mont Sinaï fut regardé comme celui d'une sainte martyre, et un culte lui fut rendu chez les Grecs, sous le nom d'*Aicatherina*. Les actes de sa vie furent alors recherchés, et on y mêla quelques faits dont il est permis de douter.

La roue, qui est l'un de ses attributs caractéristiques, est de ce nombre : on ne peut assurer que Dieu ait fait un miracle pour briser les instrumens de son supplice, puisqu'on n'est pas même certain qu'elle ait été martyrisée.

Une gravure de ce tableau a été faite depuis peu d'années par M. Desnoyers.

ITALIAN SCHOOL. ⸺ RAPHAEL. ⸺ PRIVATE COLLECTION.

SAINT CATHARINE.

It is supposed that saint Catharine was born at Alexandria, during the 4th century, but nothing certain is known respecting either her life or her martyrdom. However it is believed that she belonged to a noble and wealthy family, also that she was learned, and that her beauty attracted the attention of Cæsar Maximin Daïa; but she resisted his proposals, and their rejection was probably the cause of her death, or at least of her exile.

After remaining undiscovered during four hundred years, a body found upon mount Sinai was regarded as that of a holy martyr, and it became an object of worship among the Greeks under the name of *Aicatherina*. It was then that the acts of her life were recapitulated, and among them circumstances were blended, which with respect to their truth may be questionable.

The wheel, one of her characteristic attributes, is among the number; it cannot be asserted that God performed a miracle in destroying the instrument of her sacrifice, when it is not certain that she suffered martyrdom.

An engraving from this picture was a few years since executed by M. Desnoyers.

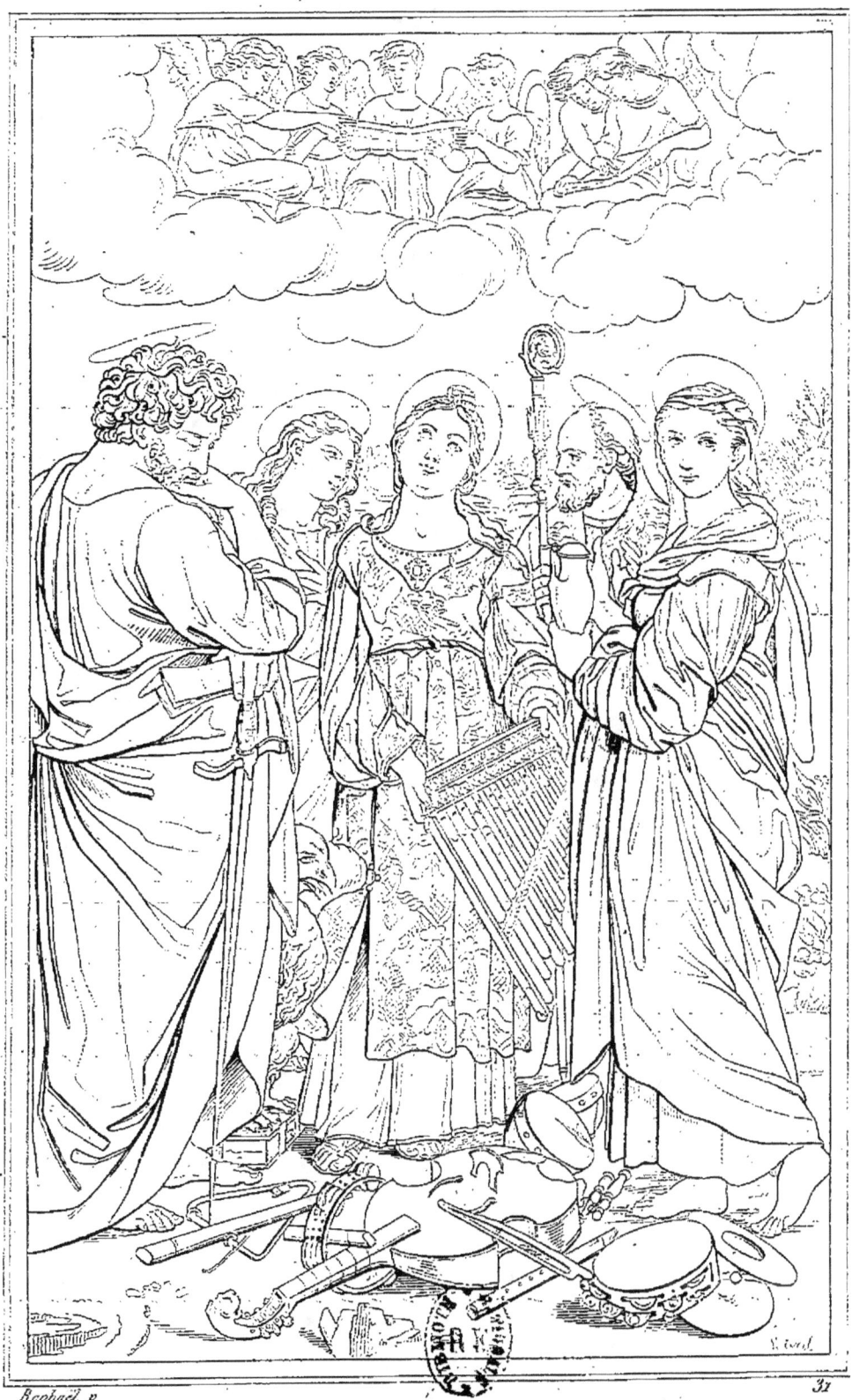

Raphaël p. 31

SAINTE CÉCILE.

Saint Paul, saint Augustin, sainte Cécile, saint Jean et sainte Madeleine, réunis pour chanter les louanges de Dieu, interrompent leurs chants pour écouter un concert céleste.

Ce tableau, qu'on a vu pendant plusieurs années au Musée de Paris, a été peint par Raphaël en 1513, pour le cardinal Laurent Pucci, qui le fit placer dans l'église de Saint-Jean *del Monte* à Bologne. On peut trouver extraordinaire de voir cinq figures à côté l'une de l'autre, toutes debout et sans aucun rapport entre elles. Il est probable que Raphaël, maître de sa composition, ne l'eût pas disposée ainsi; mais on sait que de son temps ceux qui commandaient un tableau indiquaient souvent au peintre non seulement le nombre de figures qu'ils voulaient y voir, mais aussi le nom des personnages, et encore quelquefois la position qu'ils désiraient qu'on leur donnât : la pureté du dessin, la beauté de la couleur et la vérité de l'expression, étaient les seuls moyens qui restassent au peintre pour faire connaître son talent.

Il existe une belle copie de ce tableau, faite par Guido Reni; elle se voit à Rome dans l'église de Saint-Louis des Français.

Les meilleurs gravures de ce sujet sont celles de Strange, R. U. Massard et Fr. Ét. Beisson, car la gravure de Marc-Antoine est faite d'après un dessin qui est maintenant en Angleterre, et qui faisait partie du cabinet de M. Morel de Vindé.

Haut., 7 pieds 3 pouces; larg., 4 pieds 6 pouces.

ITALIAN SCHOOL — RAPHAEL. — MUSEUM OF BOLOGNA.

ST. CECILIA.

St. Paul, St. Augustin, St. Cecilia, St. John, and St. Magdalen, assembled to sing the praises of God, suspend their songs and listen to a celestial concert.

This picture, which has been exhibited for many years at the Museum in Paris, was painted by Raphael, in 1513, for the cardinal Laurentio Pucci, who placed it in the church of St. John *del Monte* at Bologna. It may seem extraordinary to see five figures standing side by side without any connexion with each other. It is probable that if Raphael could have arranged the composition as he pleased, he would not have disposed it thus, but it is well known that, in his time, those who commanded a picture often prescribed to the artist not only the number of the figures they wished to see there, but also the names of persons to be represented, and moreover sometimes the positions which they desired might be given to them. The purity of the design, the beauty of the colouring, and the truth of the expression, were the only means left with which the painter could display his talent.

A fine copy of this picture, by Guido Reni, is to be seen at Rome in the church of St. Louis des Français.

The best engravings of this subject are those of Strange, R. U. Massard, and Fr. Et. Beisson, for the engraving of Mark-Antony was taken from a drawing which is now in England, and forms a part of M. Morel de Vinde's cabinet.

Height, 7 feet 8 inches; width, 4 feet 9 inches.

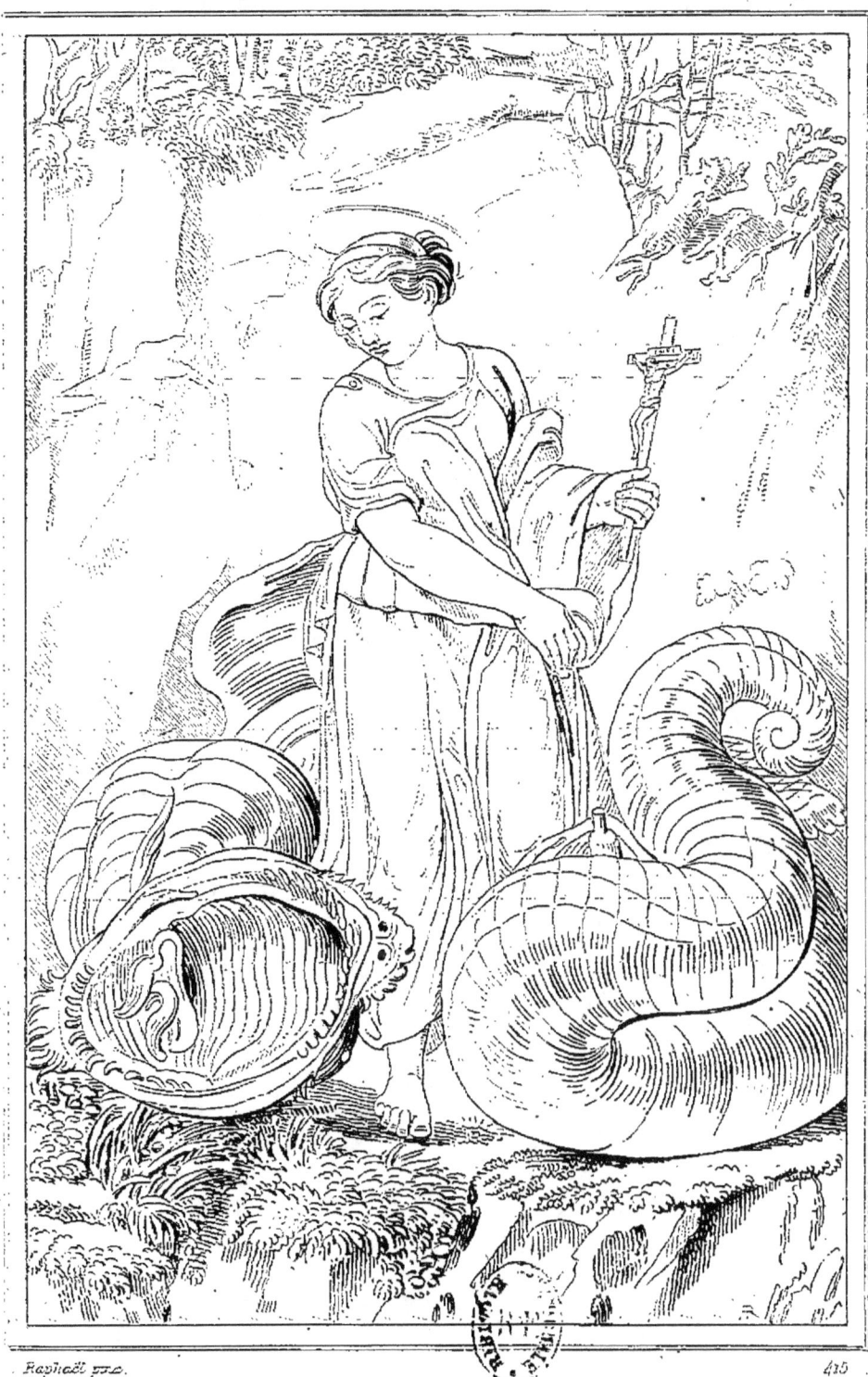

Ste MARGUERITE

SAINTE MARGUERITE.

Quoique le nom de sainte Marguerite soit très répandu, l'existence de ce personnage est fort douteuse, et son histoire est une des plus apocryphes; on croit cependant qu'elle vécut à Antioche dans le IIIe siècle, et qu'elle était la fille d'un prêtre payen. On raconte aussi que le préfet Olibrius, épris de la beauté de cette jeune vierge, voulait l'épouser; mais la sainte s'y refusa sans craindre les tourmens dont elle était menacée. On ajoute que le diable s'étant approché d'elle sous la forme d'un énorme dragon, répandait une odeur infecte, rendait les sifflemens les plus sinistres, et semblait vouloir la dévorer; mais la sainte invoqua le secours de Dieu, fit un signe de croix, et on vit périr à l'instant le reptile affreux, dont la vue inspirait l'horreur la plus grande.

Raphaël peignit ce tableau, selon toute apparence, lors de son séjour à Florence; on y retrouve dans les carnations plus de chaleur que dans les tableaux de la première manière. Il a appartenu au roi d'Angleterre Charles Ier, et fut acheté un assez grand prix, après la mort de ce prince, par l'archiduc Léopold d'Autriche. Il était, en 1656, à Bruxelles, dans la célèbre galerie qui passa depuis en entier dans la Galerie de Vienne où il est maintenant.

Il existe un autre tableau aussi sur bois, et à peu près de la même grandeur, représentant le même sujet, mais avec plusieurs différences. Vasari prétend qu'il fut peint par Jules Romain. Il fait partie du Musée du Louvre, et a été gravé par Philippe Thomassin, Giles Rousselet, et Louis Surugue.

Le tableau de Vienne est peint sur bois de cèdre; il a été gravé par Troyen, Vorstermann le jeune, A. J. Prenner et Mauuel.

Haut., 6 pieds 1 pouce; larg., 3 pieds 10 pouces.

ST. MARGARET.

Although the name of St. Margaret is so generally spread, yet the existence of that personage is very doubtful, and her history is one of the most apocryphal. Nevertheless it is thought that she lived at Antioch in the III century, and that she was the daughter of a pagan priest. It is also related that the prefect Olibrius, struck with the beauty of that young virgin, wished to marry her; but the Saint refused, fearless of the tortures with which she was threatened. To this is added, that the devil having approached her, under the form of an enormous dragon, he spread an infectious smell, hissing in the most horrid manner, and seemed to wish to devour her: but the saint, invoking the assistance of God, made the sign of the Cross, and instantly the dreadful reptile, whose appearance excited the greatest horror, was seen to perish.

According to all appearances, Raphael painted this picture during his abode at Florence. More warmth is found in the carnations, than in the pictures of his first manner. It belonged to Charles I, king of England, and after the death of that monarch, was bought at rather a high price by the archduke Leopold of Austria. In 1656, it was at Brussels in the famous Gallery, the whole of which was subsequently joined to that of Vienna, where this pictures now is.

There exists another picture, also on wood, and nearly of the same size, representing the same subject, but with several variations. Vasari pretends that it was painted by Giulio Romano. It forms part of the Louvre Museum, and has been engraved by Ph. Thomassin, Giles Rousselet, and Lewis Surugue.

The Vienna picture is painted on cedar wood: it has been engraved by Troyen, Vostermann Jun., A. J. Prenner, and Maunel.

Height, 6 feet 5 inches; width, 4 feet 1 inch.

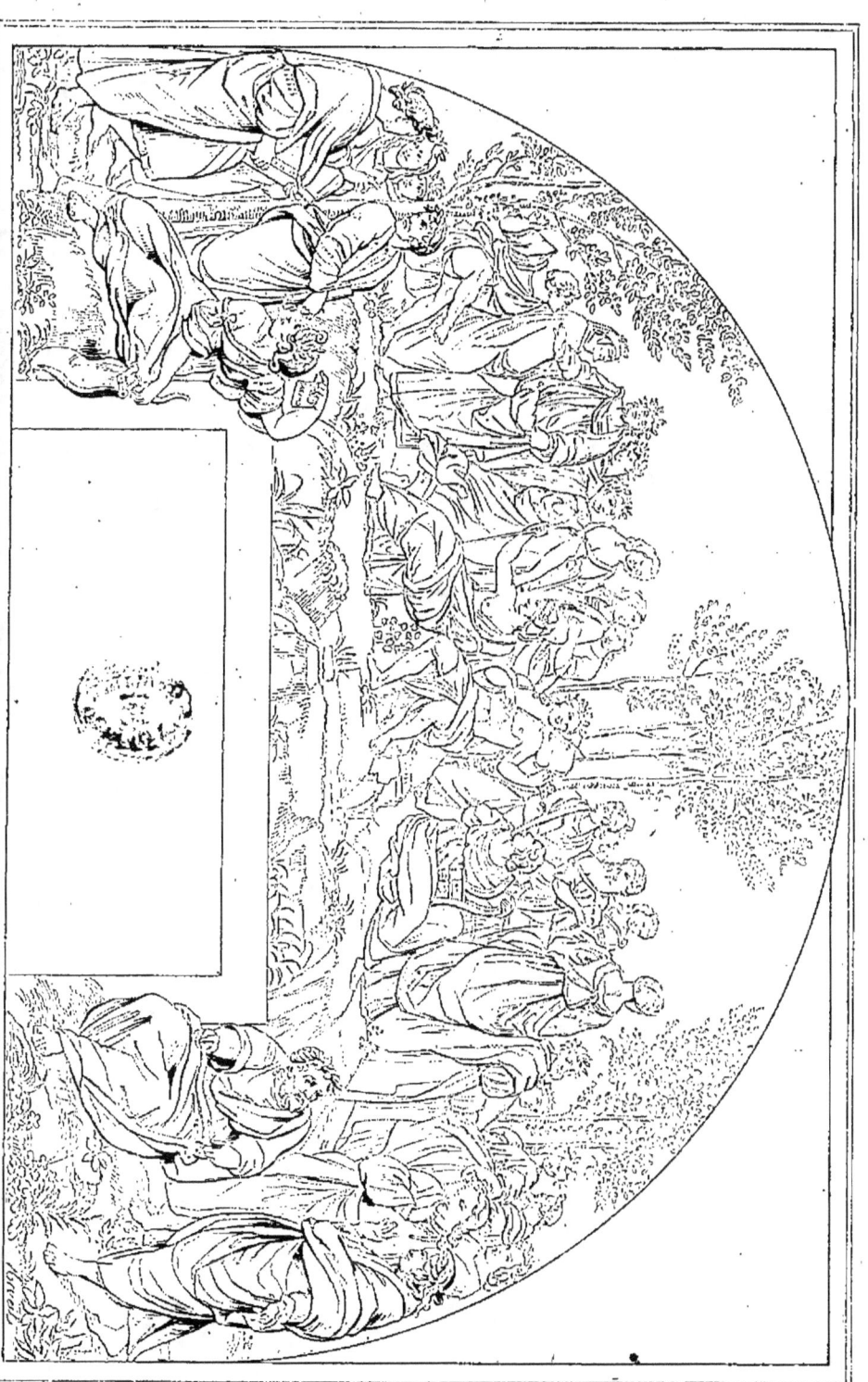

LE PARNASSE.

Après avoir représenté la Théologie et la Philosophie, Raphaël a consacré ses travaux au souvenir de la Poésie. Cette fresque orne aussi la *Chambre de la Signature* au Vatican, et les inscriptions placées dans l'embrasure de la fenêtre font voir que ces peintures ont été terminées en 1511 sous le pontificat de Jules II.

Raphaël sut joindre à un dessin pur le mérite d'une imagination ardente, et celui d'une composition sage, dans laquelle on retrouve toute la grace et la noblesse de l'antique, au lieu de la petitesse et de la mesquinerie des peintres ses prédécesseurs. Cependant, avec un sentiment exquis, il ne possédait pas l'instruction nécessaire, pour toujours bien rendre les nombreuses idées dont il s'est occupé, et il est bon de rappeler ici qu'il fut aidé et quelquefois dirigé par des personnages d'un grand mérite, tels que Ange Politien, le comte Balthazar Castiglione, le cardinal Bembo, et même l'illustre Léon X. On connaît même une lettre de Raphaël, dans laquelle il consulte l'Arioste relativement aux peintures de cette salle.

Sur le milieu du mont Parnasse est Apollon, accompagné des Muses, et entouré des principaux poëtes de l'antiquité et des temps modernes. A gauche on remarque Homère récitant son Iliade, derrière lui Virgile et le Dante; près d'eux se trouve une figure qui est celle de Raphaël. On ne peut se dispenser de faire remarquer ici la singularité de la figure d'Apollon tenant un violon : on assure que le peintre ne l'a fait que pour rappeler un musicien de son temps, qui avait acquis une grande célébrité sur cet instrument.

Larg., 21 pieds ; haut., 13 pieds 6 pouces.

ITALIAN SCHOOL. RAPHAEL. VATICAN.

PARNASSUS.

After having represented Theology and Philosophy, Raphael consecrates his works to the Muses. These paintings are in fresco, they likewise ornament *the Court of Signature* at the Vatican, and the inscriptions placed in the embrasure of the window inform us, that these designs were completed in 1511, under the pontificate of Julius II.

Raphael united in his drawings a pure taste, with an ardent imagination accompanied by all the grace and nobleness of antiquity, instead of following the paltry and mean style of the painters his predecessors. Nevertheless, with this exquisite taste, he did not possess sufficient knowledge to enable him always properly to render his inexhaustible stock of ideas, and it is but just to remark, that he was sometimes assisted, and even directed by persons of great merit, such as Ange Politien, the count Balthazar Castiglione, cardinal Bembo, and even the illustrious Leo X; and there is still extant a letter written by Raphael to Ariosto, consulting him relative to the paintings of that hall.

In the midst of mount Parnassus is Apollo accompanied by the Muses, and surrounded by the best of the ancient and modern poets. To the left is Homer reciting his Iliad, behind are Virgil and Dante, near to whom is a figure which is that of Raphael. We cannot forbear remarking here the singularity of the figure of Apollo holding a violin; it is asserted that the design of the author was to give a reminiscence of a musician of his day, who had acquired great celebrity upon that instrument.

Breadth, 22 feet 8 $\frac{1}{2}$ inches; height, 14 feet 11 inches.

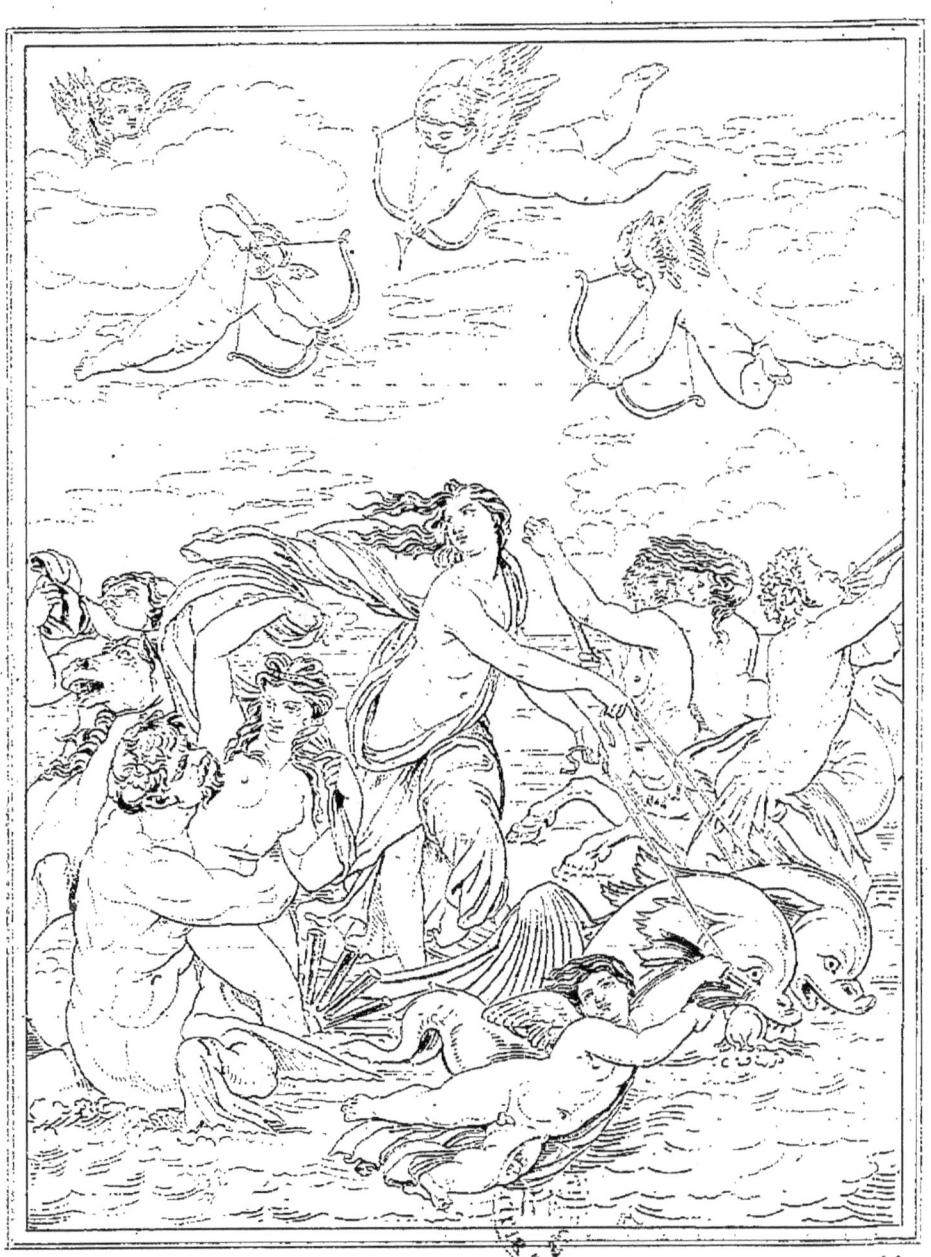

GALATHÉE.

GALATÉE.

Ovide, en parlant de Galatée, de ses amours avec Acis et de la jalousie qu'en éprouva Polyphème, ne dit rien du triomphe qu'elle reçut ensuite des divinités marines. Mais les poëtes italiens du XVIe. siècle ont continué, changé et varié les fictions des anciens; c'est donc en lisant leurs ouvrages que Raphaël a conçu l'idée de cette composition pleine de charme, que l'on croirait véritablement inspirée par la vue de quelque peinture antique, tant elle a de rapport avec la manière de faire des anciens.

C'est dans le palais d'Augustin Chigi que Raphaël peignit cette fresque; elle orne l'un des bouts de la galerie où se trouve peinte l'histoire de Psyché. On sera curieux sans doute de voir la manière dont Raphaël lui-même s'est exprimé relativement à ce tableau, dans une lettre qu'il adressa à son ami le comte Balthasar Castiglione. Après avoir dit qu'il lui envoie plusieurs dessins, il ajoute : « Pour la Galatée, je me croirais un grand maître s'il y avait seulement la moitié de tout ce que vous m'écrivez ; mais je reconnais dans vos éloges l'amitié que vous me portez, et je dis que, pour peindre une belle, il me faudrait en voir plusieurs, avec la condition que vous seriez avec moi pour m'aider à faire choix du meilleur. Mais les bons juges et les bons modèles sont rares, j'opère donc d'après une certaine idée qui me vient à l'esprit. A-t-elle quelque excellence sous le rapport de l'art, je ne sais, mais je m'efforce d'y arriver. »

Le triomphe de Galatée a été gravé par Marc-Antoine, par Dorigny, et par M. Richomme.

Haut., 10 pieds; larg., 8 pieds.

ITALIAN SCHOOL. RAPHAEL. ROME.

GALATHÆA.

When speaking of Galathæa and of her amours with Acis, and the jealousy felt in consequence by Polyphemus, Ovid says nothing of the Triumph afterwards offered her by the Sea Divinities. But the Italian poets of the XVI century have continued, altered, and varied the fictions of the ancients; it is therefore in reading their works that Raphael conceived the idea of this charming composition, which might be thought to be truly inspired by the sight of some antique painting, so much resemblance does it bear with the style of working of the ancients. Raphael executed this fresco in the palace of Agostino Chigi : it adorns one of the ends of the Gallery where the History of Psyche is painted. No doubt the reader will be curious to see the manner Raphael expressed himself, relative to this picture, in a letter to his friend Balthazar Castiglione. After mentioning that he sends him several designs, he adds : « As to the Galathæa, I should consider myself a great master, if there was in it only half of what you write to me : but I discover in your praises the friendship you bear me, and I must say that to paint a beauty, I ought to see several, with the condition that you should be there to assist me in making the best choice. But good judges and good models are scarce, I therefore am obliged to work after some random idea that comes athwart my mind. I know not if it has any excellence with respect to art, yet I endeavour to attain it. »

The Triumph of Galathæa has been engraved by Marc Antonio, by Dorigny, and by M. Richomme.

Height 10 feet 7 inches ? width 8 feet 6 inches ?

ALEXANDRE ET ROXANE.

ALEXANDRE ET ROXANE.

Raphaël a puisé ce sujet dans Lucien, qui rapporte que le peintre Aétion, exposa aux jeux Olympiques le tableau des amours de Roxane et d'Alexandre.

Il ajoute, on la voit « assise sur un lit, tout éclatante de gloire, mais plus brillante encore par sa beauté : elle baisse les yeux par modestie, au moment où Alexandre paraît; cependant mille petits amours voltigent autour d'elle, les uns levent son voile par derrière, comme pour la montrer au prince, les autres la déshabillent : quelques-uns tirent Alexandre par le manteau, et l'amènent près de sa maîtresse. Le conquérant *met sa couronne aux pieds de Roxane;* Éphestion est à ses côtés, il tient un flambeau à la main, et s'appuie sur l'hyménée. A côté d'autres amours folâtrent avec les armes d'Alexandre; les uns portent sa lance, et semblent courbés sous un fardeau si pesant; d'autres, assis sur son bouclier, sont conduits comme en triomphe, tandis que l'un d'eux en embuscade, et caché dans la cuirasse du prince, semble les attendre au passage pour leur faire peur. »

Raphaël a préféré faire offrir la couronne par Alexandre, plutôt que de la mettre aux pieds de Roxane. Cette peinture se voit à Rome dans le palais Olgiati, près de la porte Pie. Elle a été gravée en 1774, par Jean Volpato. Le peintre en fit deux dessins, l'un d'eux apporté en France par le cardinal Bentivoglio, fut donné par lui au graveur Mellan; il passa ensuite dans les cabinets de M. Vanrose, du célèbre ébéniste Boule et de M. de Crozat.

ALEXANDER AND ROXANA.

Raffaelle borrowed the hint of this composition from Lucian; who says that the painter Aetion exhibited, at the Olympic Games, a picture of the loves of Roxana and Alexander.

« The Princess, he adds, is seen resplendent with glory and beauty, seated on a bed, and modestly bending her eyes to the earth, at the appearance of Alexander. A thousand little Loves flutter round her: some lift her veil behind, as if to shew her to the Prince; others are busy in undressing her; and others still, are pulling Alexander by the mantle, as if to draw him towards his mistress. The conqueror is laying his crown at Roxana's feet. By his side stands Hephestion, holding a torch, and leaning upon Hymen. Another group of Loves are playing with Alexander's arms; some of them are bending beneath the weight of his lance; others are riding in triumph on his buckler; while one lies ambushed in his cuirass, as if to frighten them as they pass. »

Raffaelle has represented Alexander offering his crown to Roxana, instead of laying it at her feet. He made two designs of this composition, one of which was brought to France by Cardinal Bentivoglio, and given by him to the engraver Mellan; after whom it belonged to M. Vanrose, to Boule, the celebrated cabinet-maker, and to M. de Crozat. The picture itself is in the Olgiati palace, near the *Porta Pia*, at Rome: it was engraved in 1774, by Volpato.

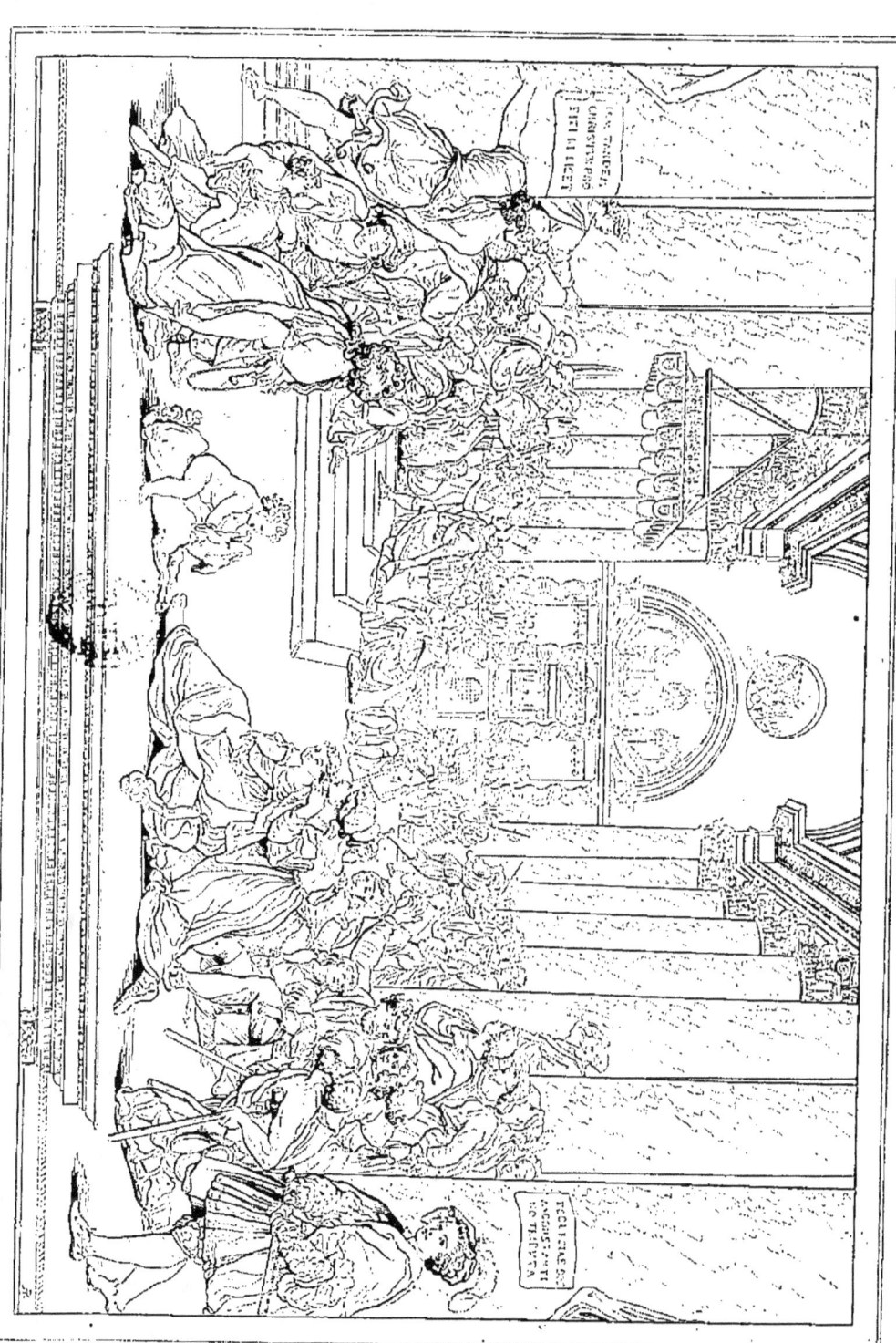

CONSTANTIN

DONNE LA VILLE DE ROME A L'ÉGLISE.

Après la bataille dans laquelle Constantin défit les troupes de Maxence son rival, rien ne s'opposant plus à ce qu'il fût reconnu comme empereur, il fit son entrée dans Rome le 29 octobre 312. Afin d'en perpétuer le souvenir, il fit ériger cet arc célèbre qui porte encore son nom, et que l'on voit auprès du Colysée.

L'année suivante, sous le pontificat du pape Miltiade, l'empereur Constantin voulant assurer à l'église une indépendance convenable, il lui fit don de la ville de Rome et de la campagne environnante. Pour rendre cette donation plus sensible, Raphaël a représenté l'empereur remettant au pape une petite statue de Rome.

Cette grande et belle composition a été peinte à fresque d'après les dessins de Raphaël, par un de ses élèves, Jean-François Penni, souvent nommé *il Fattore*, dans la première des chambres du Vatican; elle est placée au dessus de la cheminée entre les fenêtres, en face de la Bataille de Constantin.

On peut reprocher au peintre de n'avoir pas donné assez de noblesse à la figure du pape et à celle de Constantin; les autres groupes sont tous bien disposés; mais il est permis de voir de la trivialité dans la figure du mendiant estropié, et quelque singularité dans celle de l'enfant jouant avec un chien.

Cette peinture a été gravée par Aquila.

Larg., 20 pieds? haut., 15 pieds?

ITALIAN SCHOOL. RAFFAELLE. VATICAN.

CONSTANTINE

GIVING THE CITY OF ROME TO THE CHURCH.

After the battle in which Constantine defeated the troops of Maxentius, his rival, nothing opposing itself to the former being recognised emperor, he made his entry into Rome, october 29, 312, and to perpetuate the remembrance of that event, he caused to be erected that famous arch, which still bears his name, and is near the Coliseum.

The following year, under the pontificate of pope Miltiades, the emperor Constantine, wishing to insure to the church a suitable independance, made it a gift of the city of Rome, with the surrounding country. To render this donation more palpable, Raffaelle has represented the emperor delivering to the pope a small statue of Rome.

This great and beautiful composition, in the third chamber of the Vatican, was painted in fresco, from Raffaelle's drawings, by one of his pupils, Giovanni Francesco Penni, often called *il Fattore*: it is placed above the chimney piece, between the windows, facing the Battle of Constantine.

The artist may be reproached with not having given sufficient grandeur to the figures of the Pope and of Constantine: the other groups are all well arranged; but it is allowable to indicate a slight triviality in the figure of the lame mendicant, and some singularity in that of the child, playing with a dog.

This picture has been engraved by Aquila.

Width, 21 feet 3 inches; height, 15 feet 11 $\frac{1}{4}$ inches.

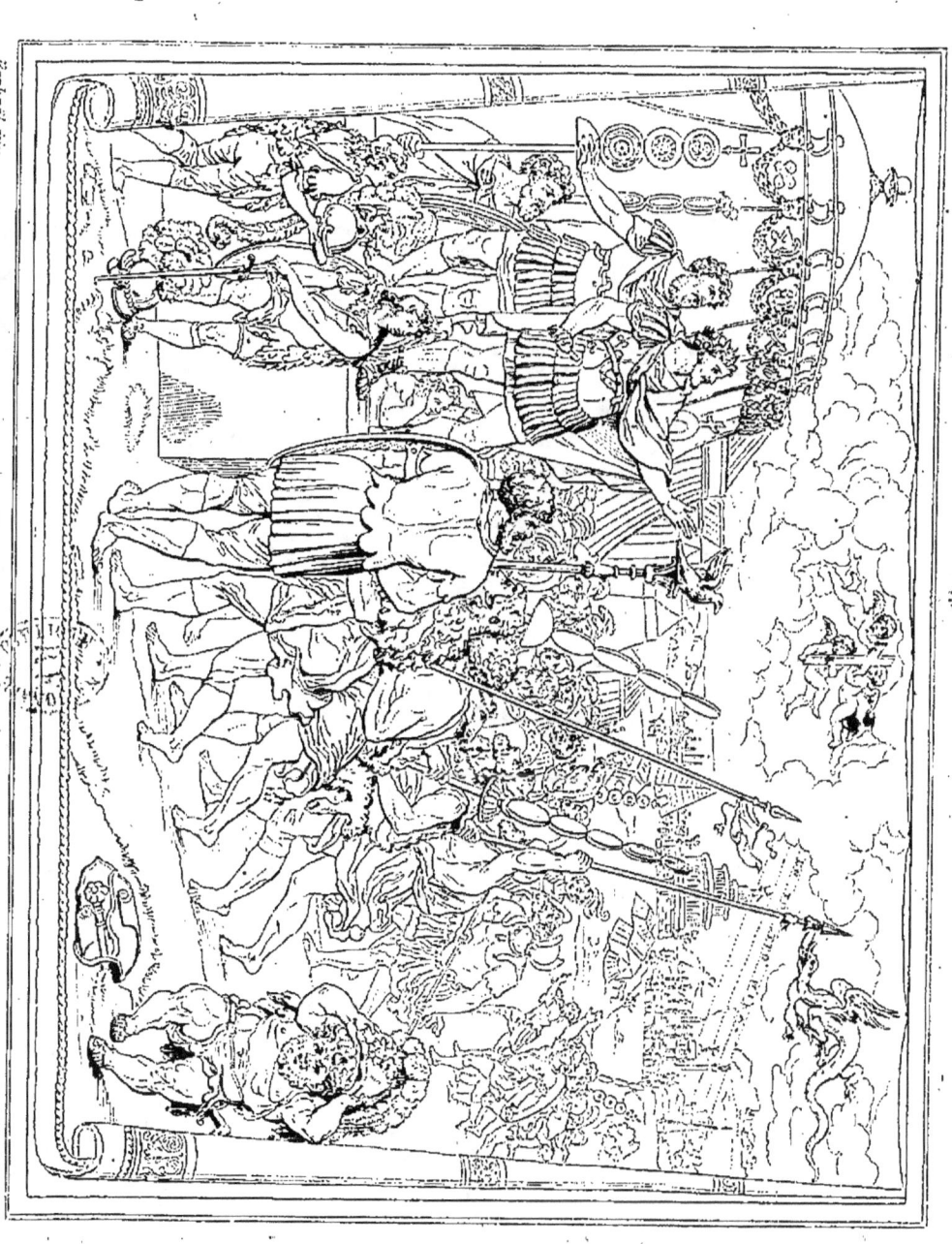

ALLOCUTION DE CONSTANTIN.

La salle de Constantin précède les chambres du Conclave, elle touche à la galerie des Loges, où se voient les arabesques peintes par Raphael. Son nom lui vient des sujets qui y sont représentés, et qui tous ont rapport à l'histoire de cet empereur. Cette peinture est à gauche en entrant; elle représente un événement qui eut lieu lorsque Constantin, revenant d'Angleterre, traversait les Gaules en 311 ou 312. Marchant à la tête de son armée, il aperçut au dessous du soleil une croix lumineuse, avec cette inscription : EN TOY TΩ NIKA : *Soyez vainqueur par ce signe.* Il est facile de comprendre que c'est là le motif de l'allocution, qui est composée dans le goût antique.

On peut cependant s'étonner d'y voir une figure aussi ridicule que celle de ce nain qui cherche à s'affubler d'un casque. Les deux figures de jeunes gens sur le devant à gauche sont également déplacées, mais on croit que ces figures ne sont point de l'invention de Raphaël; du moins elles ne se trouvent pas dans le dessin de ce maître, qui passa successivement entre les mains des peintres Lely et Flinck, et vint depuis dans le cabinet du duc de Devonshire. Il est à présumer que Jules Romain, en faisant cette fresque, y aura ajouté ces personnages pour plaire au cardinal Hippolyte de Médicis, ces deux jeunes gens faisant partie de la cour de ce prince. C'est aussi une idée singulière d'avoir imité une tapisserie dont les deux bouts se roulent sur eux-mêmes.

Larg., 20 pieds? haut., 15 pieds?

ITALIAN SCHOOL. ~~~~~ RAFFAELLE. ~~~~~ VATICAN GALLERY.

THE ALLOCUTION OF CONSTANTINE.

The hall of Constantine is the first of the chambers of the Vatican; it leads to the *galleria delle Loggie,* where are seen some Arabesques, painted by Raffaelle. Its name is derived from the subjects represented in it, and which all relate to the history of that emperor. This painting is to the left, on entering : it represents an event which took place when Constantine, returning from England, crossed Gaul, in 311 or 312. Whilst marching at the head of his army, he perceived, below the sun, a luminous cross with this inscription : EN TOY TΩ NIKA : *Thou shalt conquer through this sign.* It is easy to understand, that this is the motive of the allocution, which is composed in the antique taste.

We may, however, feel some astonishment, to find in it, a figure so ridiculous, as that of the dwarf, who is endeavouring to put on a helmet. The two figures of the young men in the fore-ground on the left, are equally ill-placed, but they are thought not to be of Raffaelle's invention; at least they are not in that master's design, which has successively past through the hands of the painters Lely and Flinck, and has since been in the duke of Devonshire's cabinet. It is presumable that Giulio Romano, when painting this fresco, added those personages to please the cardinal Hippolytus de Medicis, both these young men forming part of that prince's retinue. It is also an excentric idea to have imitated a tapestry, the two ends of which roll on themselves.

Width, 21 feet 3 inches; height, 15 feet 11 $\frac{1}{4}$ inches.

BATAILLE DE CONSTANTIN.

BATAILLE DE CONSTANTIN.

L'empereur Constantin, ayant embrassé la religion chrétienne, poursuivait toujours l'armée païenne, qui lui était opposée; il avait déja passé les Alpes, forcé la ville de Suze, traversé celles de Turin, de Brescia et de Vérone; il s'approchait de Rome lorsque, le 28 octobre 312, Maxence vint à sa rencontre, et engagea une nouvelle bataille qu'il perdit encore.

Constantin est à cheval au milieu de la mêlée, sur les bords du Tibre. Maxence est déja tombé dans le fleuve, et s'il parvenait à remonter sur le rivage, il serait bientôt atteint par le javelot dont l'empereur le menace.

En transportant dans cette belle et grande composition le goût qu'on admire dans les bas-reliefs antiques de l'arc de Constantin et de la colonne Trajane, Raphaël n'en a pas moins le mérite entier de l'invention, mais la mort l'ayant surpris au milieu de son travail, c'est Jules Romain, son élève, qui fut chargé de peindre cette fresque. La couleur a peut-être un peu de crudité et les ombres quelque chose de trop noir; cependant Poussin, en l'admirant, disait à Bellori que cette peinture lui plaisait, et lui paraissait d'accord avec le caractère d'une si fière mêlée.

Cette fresque est en face des fenêtres dans la première des chambres du Vatican. Elle a été gravée en quatre feuilles par Aquila.

Larg., 35 pieds; haut., 15 pieds.

THE BATTLE OF CONSTANTINE.

The Emperor Constantine having embraced the christian religion, continued pursuing the pagan army that was inimical to him: he had already crossed the Alps, forced the town of Suza, and gone through those of Turin, Brescia, and Verona. He was approaching Rome, when, October 28, 312, Maxentius came to oppose him, and engaged in another battle, which he again lost.

Constantine appears in the conflict on horseback, near the banks of the Tiber. Maxentius has already fallen into the river, and should he succeed in getting on shore, he would soon be reached by the javelin with which the emperor threatens him.

By introducing in this beautiful and grand composition the taste, that is admired in the antique Bassi-Relievi of the arch of Constantine and in the column of Trajan, Raffaelle has not the less, the entire merit of invention: but death having snatched him off, in the midst of his labours, it was Giulio Romano, his pupil, who was chosen to paint this fresco. The colouring is perhaps rather dry, and the shading somewhat too dark: yet Poussin admired it, and used to say to Bellori, that this picture pleased him, and that it appeared in unison with the character of so terrible a contest.

This fresco is opposite to the windows, in the first chamber of the Vatican. It has been engraved on four plates by Aquila.

Width, 37 feet $2\frac{1}{4}$ inches; height, 15 feet $11\frac{1}{4}$ inches.

ATTILA REPOUSSÉ PAR ST LÉON.

ATTILA
REPOUSSÉ PAR SAINT LÉON.

Attila, roi des Huns, surnommé le *fléau de Dieu*, avait déjà dévasté plusieurs pays, et s'apprêtait à la conquête de Rome sans qu'on pût espérer de lui opposer aucune résistance, lorsqu'en 452, saint Léon-le-Grand vint le trouver près de Mantoue, sur les bords du Mincio. Le chef de ces hordes barbares n'avait jusque là rien connu qui pût lui résister; mais il céda à l'éloquence du pape Léon, qui dans sa négociation était accompagné d'Avienus, consul; Triget, préfet; Carpilion, et d'autres notables de la ville de Rome. Attila accepta les propositions de paix qui lui étaient faites, et consentit à retourner par-delà le Danube. Ces faits, avérés dans l'histoire, furent bientôt dénaturés et accompagnés de circonstances miraculeuses, qui furent regardées comme vraies : Raphaël cédant aux croyances de son siècle les a représentées dans sa composition. On voit donc Attila effrayé à la vue des apôtres saint Pierre et saint Paul, qui, placés dans le ciel, paraissent accorder leur appui au pape; et, tenant l'épée à la main, semblent dire au général de renoncer à ses prétentions sur Rome, s'il ne veut s'exposer à périr.

Pour faire reconnaître la scène, Raphaël a placé dans le fond la colonne Trajane et le Colisée, quoique l'entrevue d'Attila et de saint Léon ait eu lieu fort loin de là. La figure du pape représente celle de Léon X, qui étant cardinal avait également réussi par ses négociations à repousser d'Italie les troupes étrangères prêtes à subjuguer la cour de Rome.

Ce sujet est peint à fresque dans la première chambre du Conclave, qui précède celle de la Signature.

Larg., 24 pieds? haut., 12 pieds?

ITALIAN SCHOOL. ~~~~~~~ RAPHAEL. ~~~~~~~~ VATICAN.

ATTILA

REPULSED BY S^t. LEON.

Attila, king of the Huns, surnamed the Scourge of God, having already devastated many countries, prepared himself for the conquest of Rome, no resistance being expected on the part of its inhabitants; when, in the year 452, saint Leon the Great sought him near Mantua upon the borders of Mencio. The chief of the barbarians had never until that moment found any body to oppose him; he yielded to the eloquence of pope Leon, who in this negociation was accompanied by Avienus, the consul, Triget, the prefect, Carpilion, and other chief men of Rome. Attila accepted the propositions of peace that were made, and agreed upon returning to the other side of the Danube. These historical facts were soon perverted from the truth and mingled with supernatural circumstances, which were adopted as facts. Raphael, yielding to the superstitions of his time, made use of them in this composition. Attila is represented as terrified at the appearance of the apostles saint Peter and saint Paul; who, are placed in the firmament, and appear to be giving their support to the pope, who, holding a sword in his hand, desires the general to renounce his pretensions upon Rome, if he would save himself from destruction.

That the scene may be better recognised, Raphael has placed in the background the Trajan column and the Coliseum, although the interview between Attila and saint Leon was held far distant from them. The figure of the pope represents that of Leon X, who when cardinal had in the same manner succeeded in repulsing from Italy the foreign troops who were ready to subdue the court of Rome.

This subject is painted in fresco in the first chamber of the Conclave, which precedes that of Signature.

Width, 25 feet 6 inches; height, 12 feet 9 inches.

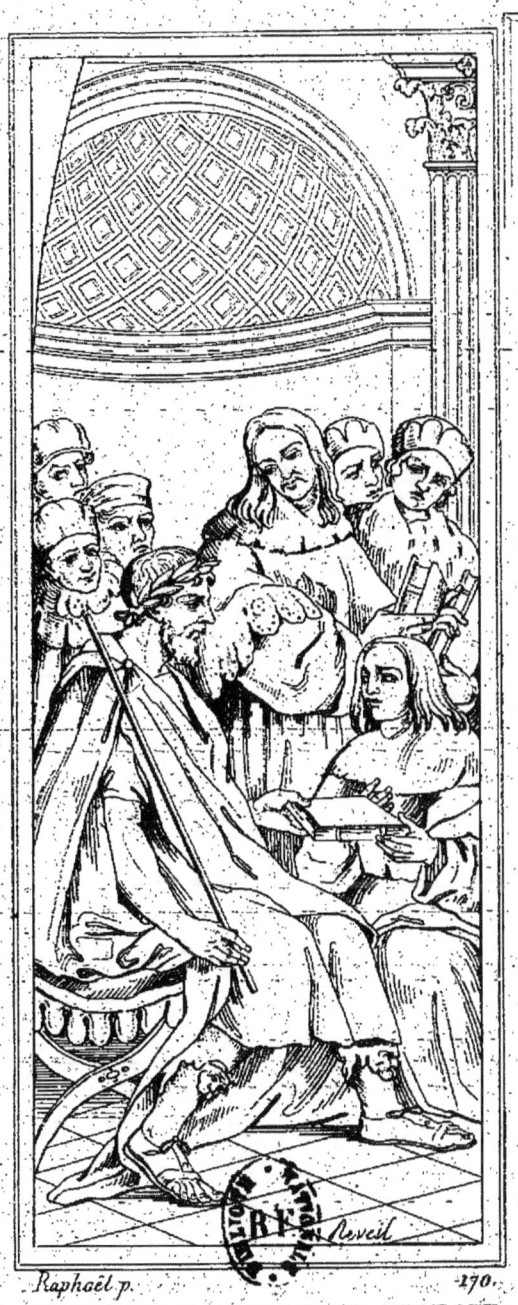
Raphaël p. 170.
JUSTINIEN DONNANT LE DIGESTE.

ÉCOLE ITALIENNE. RAPHAEL. VATICAN.

JUSTINIEN
DONNANT LE DIGESTE.

L'empereur Justinien ayant voulu réunir en un seul corps, les lois qui régissaient l'empire, ordonna à Tribonien son chancelier, de rassembler d'habiles jurisconsultes pour faire ce travail: ces savans compulsèrent deux mille volumes épars, et les réunirent en un seul corps divisé en cinquante livres; ce recueil fut publié sous le nom de *Digeste* en l'an 533. L'empereur fit précéder cette compilation d'un édit qui lui donnait force de loi; et ce code, le plus ancien qu'on connaisse, forme la première partie du droit romain, dont l'enseignement a encore lieu dans nos écoles. Cet ouvrage est connu aussi sous le nom de Pandectes, ce nom vient du grec Πανδέκται qui signifie compilation.

Raphaël a représenté l'empereur assis remettant le Digeste à Tribonien qui le reçoit à genoux. Le même sujet vient d'être traité par M. Delacroix, pour l'une des salles du conseil d'état au Louvre.

Ce tableau peint à fresque est à gauche de la fenêtre dans la chambre de la Signature, en pendant avec celui de Grégoire IX, n° 171, et au-dessous du tableau de la Jurisprudence, qui a été donné sous le n° 163.

Haut., 6 pieds? larg., 2 pieds 6 pouces?

ITALIAN SCHOOL. RAPHAEL. VATICAN.

JUSTINIAN
GIVING THE ABRIDGMENT.

The emperor Justinian wishing to unite in one body the laws which regulated the empire, ordered Tribonins his chancellor, to gather together the most able lawyers for the purpose of achieving the work; these learned men compressed about 2000 volumes into one body which they divided into fifty books; this collection was published under the title of the Abridgment in the year 535. The emperor caused this compilation to be preceded by an edict that it might be received as the law; and this code, the most ancient that is known, forms the fourth part of the roman law, the study of which is still retained in our colleges. This work is also known under the name of Pandectes, derived from the greek word Πανδέκται, which signifies compilation.

Raphael has represented the emperor as seated, and giving the Abridgment to Tribonius, who receives it upon his knees. The same subject has been designed by M. Delacroix for one of the council chambers of state at the Louvre.

This picture, painted in fresco, is to the left of the window in the chamber of the Signature, under the picture of Jurisprudence, given at n° 163.

Height, 6 feet $4\frac{1}{2}$ inches; breadth, 2 feet 8 inches.

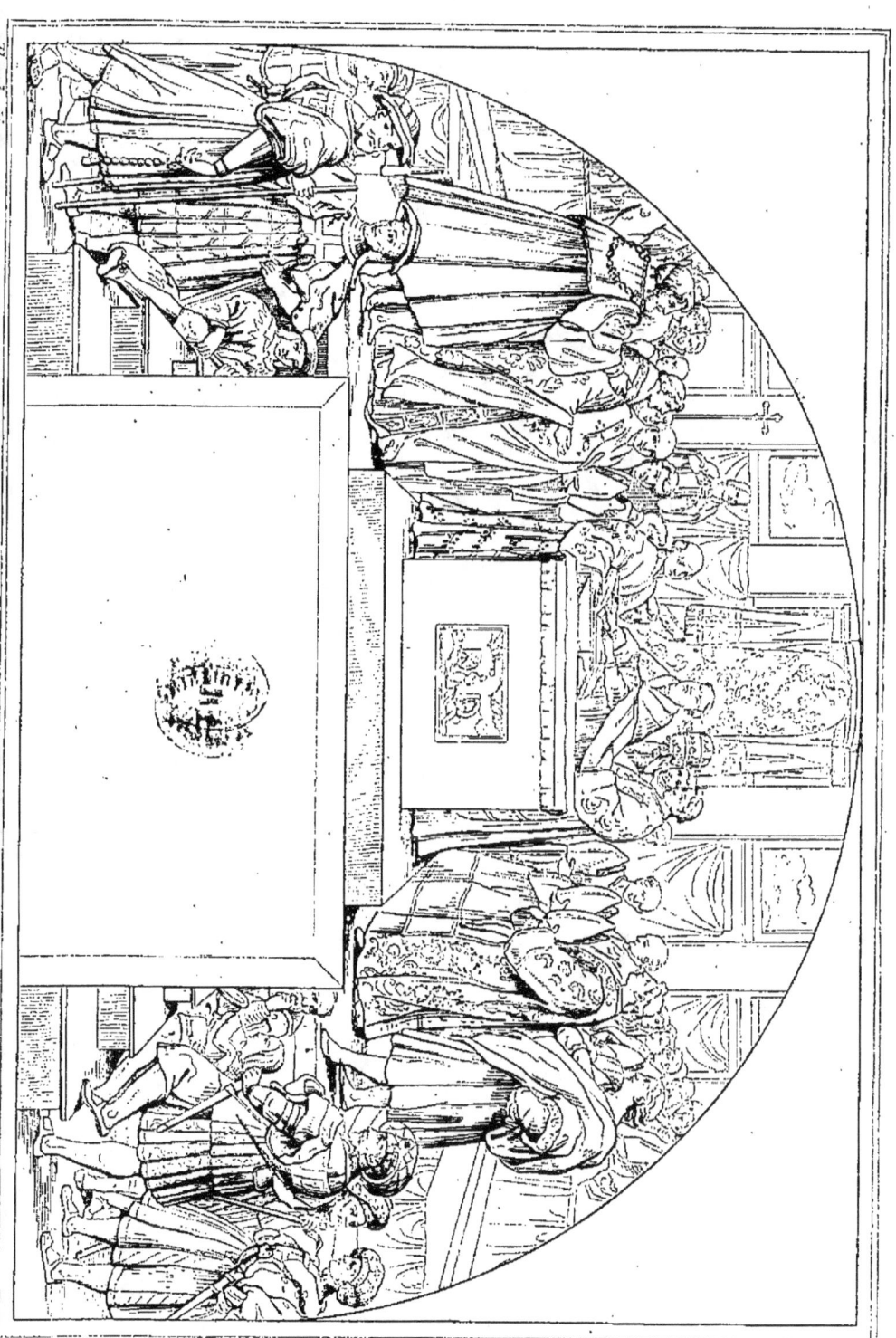

JUSTIFICATION DE LÉON III.

Aussitôt après sa consécration, Léon III envoya une députation à Charlemagne pour se gagner son affection; mais la protection d'un prince aussi éloigné ne put empêcher le neveu du dernier pape de conspirer contre lui. Il parvint même à s'emparer de sa personne; mais tiré de sa prison, le pape vint à Paderborn trouver le roi de France et lui demander son appui. Il rentra en triomphe à Rome, et Charlemagne ayant convoqué pour le 15 décembre 800 un concile pour examiner les accusations portées contre le pape, personne n'osa les soutenir, et le souverain pontife alors fit le serment qu'elles étaient fausses.

Le jour de Noël suivant, le roi étant venu entendre la messe au Vatican, le pape approcha et lui mit sur la tête une couronne précieuse; alors il fut par trois fois proclamé auguste, empereur des Romains, et le pape le reconnut pour son seigneur et son souverain.

Ce tableau, peint dans la troisième chambre du Conclave, dite *de Torre Borgia*, est au dessus d'une fenêtre, et Raphaël a adopté une disposition semblable à celle que l'on a vue dans la Messe de Bolsène. Dans l'embrasure de la fenêtre on voit l'année 1517, qui est la quatrième du pontificat de Léon X.

Quoique cette peinture offre des parties fort intéressantes, on ne saurait dissimuler qu'elle est inférieure à plusieurs de celles qui ornent les autres chambres du Vatican.

Larg., 21 pieds? haut., 15 pieds?

THE JUSTIFICATION OF LEON III.

Directly after his consecration, Leon III sent a deputation to Charlemagne, for the purpose of courting his friendship; but the countenance of a prince whose kingdom was so distant, prevented not the nephew of the preceding pope from conspiring against Leon. He even contrived to seize upon his person; when released the pope went to Paderborn, and finding the king of France there he solicited his support. He entered Rome in triumph, and Charlemagne, on the 15th of december 800, convoked a council for the examination of the accusations brought against the pope, but nobody appeared to support them, and the sovereign pontiff declared upon oath that they were false.

On the succeeding Christmas, the king having come to hear mass in the Vatican, the pope placed upon his head a costly crown; he then three times proclaimed him the august emperor of the Romans, and acknowledged him as his sovereign and lord.

This picture, which decorates the third chamber of the Conclave called *de Torre Borgia*, is over a window, and Raphael has arranged it similarly to the Mass of Bolsene. In the embrasure of the window appears the year 1517, being the fourth of Leon the tenth's pontificate.

Although this picture is interesting in some parts, it is decidedly inferior to many which ornament the other chambers of the Vatican.

Breadth, 22 feet 9 inches; height, 16 feet 2 inches.

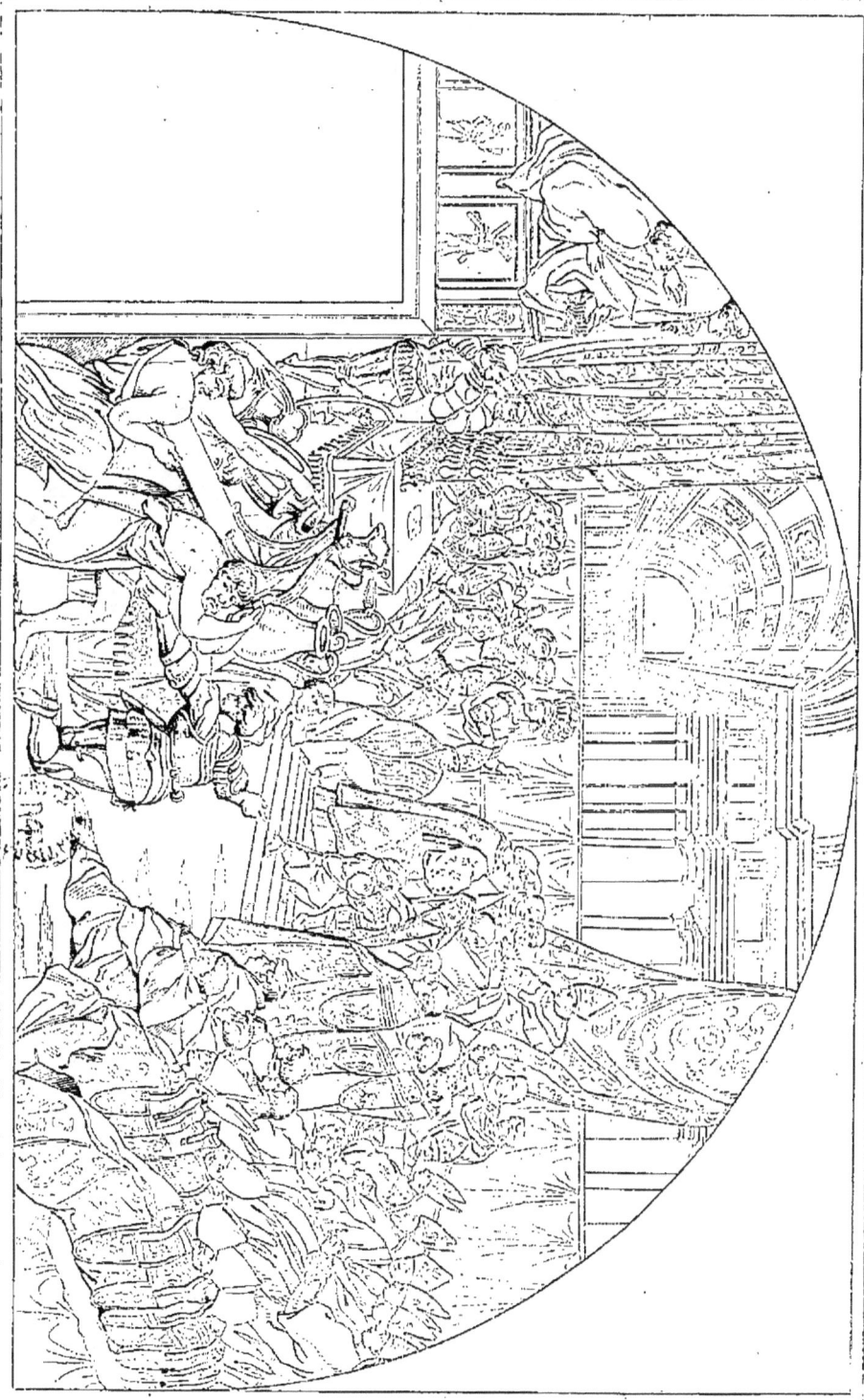

COURONNEMENT DE CHARLEMAGNE.

COURONNEMENT
DE CHARLEMAGNE.

Nous avons déjà dit, dans le n° 193, que Charlemagne vint à Rome, à la fin de l'an 800, pour consolider la puissance du pape Léon III, et que le souverain pontife, en lui mettant sur la tête une couronne d'or, le proclama par trois fois auguste et empereur des Romains. C'est cette scène même que le peintre a représentée ici ; mais voulant toujours faire allusion au temps où il vivait, il a donné aux principaux personnages les traits de Léon X et de François Ier. La ressemblance de ces deux personnages est même tellement frappante, que Vasari, en décrivant cette fresque, la nomme le Couronnement de François Ier. C'est une erreur, Raphaël a seulement voulu montrer le rapport qui se trouvait entre les deux monarques, par les grands biens dont ils comblèrent l'église de Rome.

Dans l'embrasure de la fenêtre on lit cette inscription : LEO. X. P. M. A. CHR. MCCCCXVII., et c'est de 1515 à 1516 qu'eurent lieu le traité d'alliance entre Léon X et François Ier, leur entrevue à Florence, et le fameux concordat qui, en abolissant la pragmatique-sanction, donna au roi de France le droit de nommer les évêques, et au pape celui de les instituer ; tandis qu'en vertu des anciens canons, les évêques étaient élus par le clergé sans la participation du roi.

Larg., 21 pieds ? haut., 15 pieds ?

THE CORONATION OF CHARLEMAGNE.

We have already mentioned, in n° 193, that Charlemagne came to Rome, at the end of the year 800, to consolidate the power of pope Leo III, and that the sovereign pontiff, in putting a crown of gold upon his head, three times proclaimed him the august emperor of the Romans. It is the same scene that the painter has here represented; but always anxious for an allusion to the time in which he lived, he has given to the principal personages the features of Leo X and Francis I. The resemblance to them both was so singularly striking, that Vasari in elucidating this fresco, called in the Coronation of Francis I. It is an error, Raphael wished merely to show the similarity he found between these two monarchs, relative to the benefits they heaped upon the church of Rome.

In the embrasure of the window this inscription may be read: LEO. X. P. M. A. CHR. MCCCCCXVII., and it was during 1515 and 1516, that the treaty of alliance between Leo X and Francis I, their interview at Florence, and the famous concordate occured, the concordate that in abolishing the *pragmatique-sanction*, gave the king of France the right of naming the bishops, and the pope that of instituting them; whilst in virtue of ancient canons, the bishops were elected by the clergy without the participation of either the pope or the king.

Width, 21 feet 4 inches; height, 15 feet 11 inches.

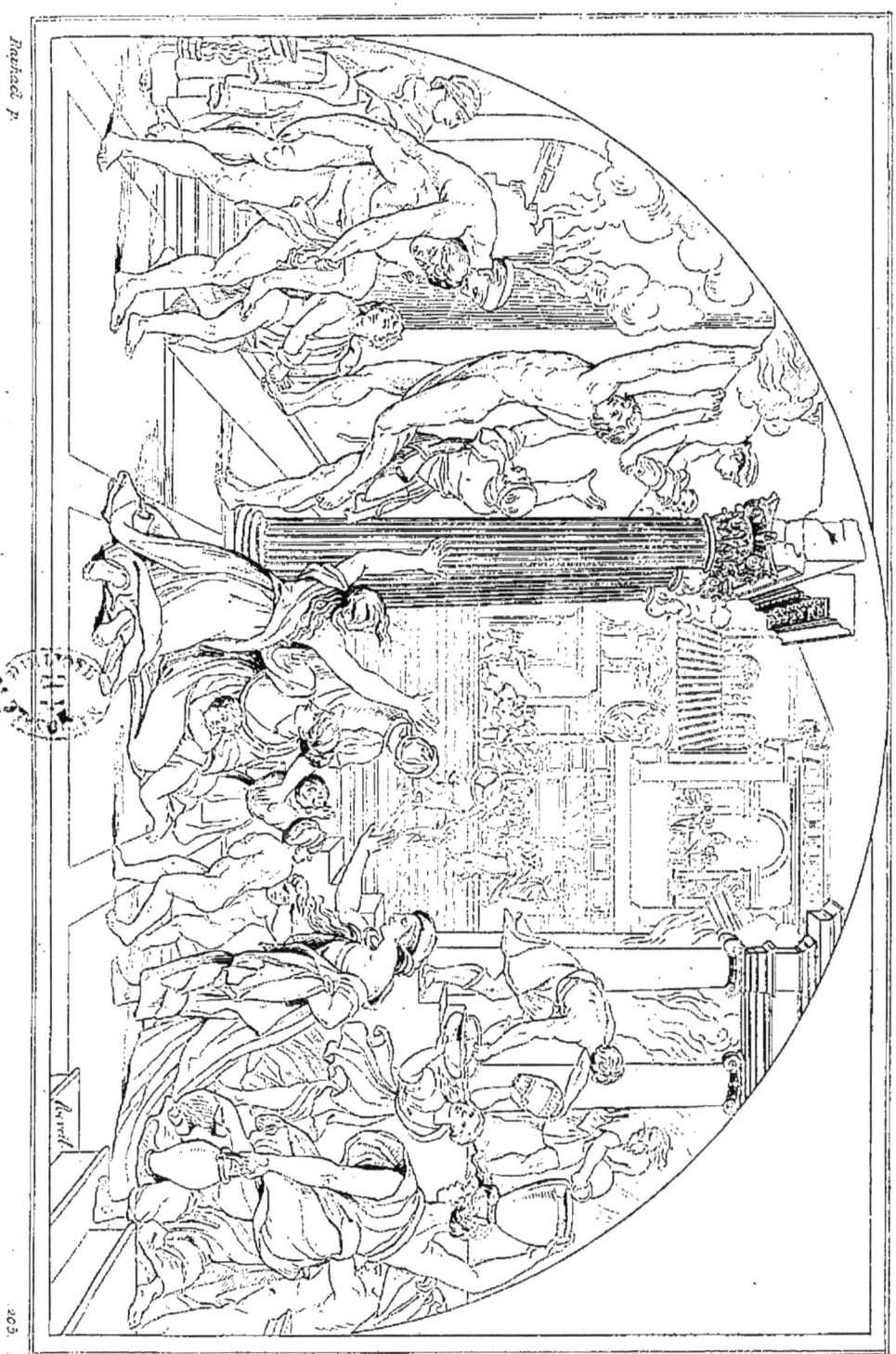

INCENDIE DE BORGO VECCHIO.

Vers le milieu du ixe siècle, sous le pontificat de Léon IV, un incendie considérable consuma une partie du quartier nommé *Borgo Vecchio*, qui avoisine Saint-Pierre ; ses ravages même menaçaient cette basilique, mais le pape parut en grande pompe dans la loge pontificale, galerie qui se trouve au péristyle du Vatican, et après sa bénédiction les progrès du feu s'arrêtèrent.

Raphael, en retraçant un événement déplorable, au lieu de faire voir des effets de flammes et de fumée, a représenté les scènes touchantes qui peuvent arriver dans une semblable occasion. A gauche, sur le devant, est un groupe que le nombre de figures a fait prendre pour Énée sauvant son père Anchise, et accompagné d'Ascagne ; près de lui est un homme qui, suspendu seulement par les mains, va se laisser glisser à terre ; plus loin une femme tient un petit enfant qu'elle va jeter à son père, qui élève les bras pour le recevoir. A droite plusieurs personnes portent des secours : parmi ces figures une femme, tenant un vase à la main et un sur sa tête, est connue dans les études sous le nom de porteuse d'eau du capitole. Les groupes du milieu mettent tout leur espoir dans le pape, que l'on voit dans le fond.

De toutes les fresques du Vatican c'est celle où l'on trouve le plus de figures nues ; c'est aussi celle dont on s'est servi pour comparer Raphael à Michel-Ange dans la correction du dessin et la science de l'anatomie.

Le Musée de Paris possède une copie à l'huile et de la même grandeur que l'original.

Larg., 24 pieds ? haut., 15 pieds ?

THE BURNING OF BORGO VECCHIO.

Towards the middle of the ixth century, under the pontificate of Leo IV, a considerable conflagration consumed a part of the quarter called *Borgo Vecchio*, which borders on Saint-Peter; its ravages even menaced that cathedral, but the pope appeared with great magnificence in the pontifical lodge, a gallery at the peristyle of the Vatican, and after his benediction the progress of the conflagration ceased.

Raphael, in illustrating this deplorable event, instead of displaying the effects of flame and smoke, has represented the affecting scenes which might probably occur upon a similar occasion. To the left, in front, is a group that from the number of its figures might be taken for Eneas saving his father Anchises, accompanied by Ascanius; near them is a man who, supported only by his hands, is upon the point of dropping to the ground; farther off, a woman holds an young infant, she is in the act of throwing to her father, who holds up his arms to receive it. To the right many persons are coming with succour : among these figures, is a woman, holding a vessel in her hand and with another upon her head; she was known in the academies by the name of the water-carrier of the Capitol. The groups in the middle put their confidence in the pope, who is seen in the background.

Of all the frescoes in the Vatican, the present specimen is that in which the greatest number of naked figures is to be found; it is also that which had been used in comparing Raphael with Michael-Angelo in regard to correctness of drawing and a knowledge of anatomy.

A copy in oil, the same size as the original is in the Paris Museum.

Breadth, 26 feet; height, 16 feet 3 inches.

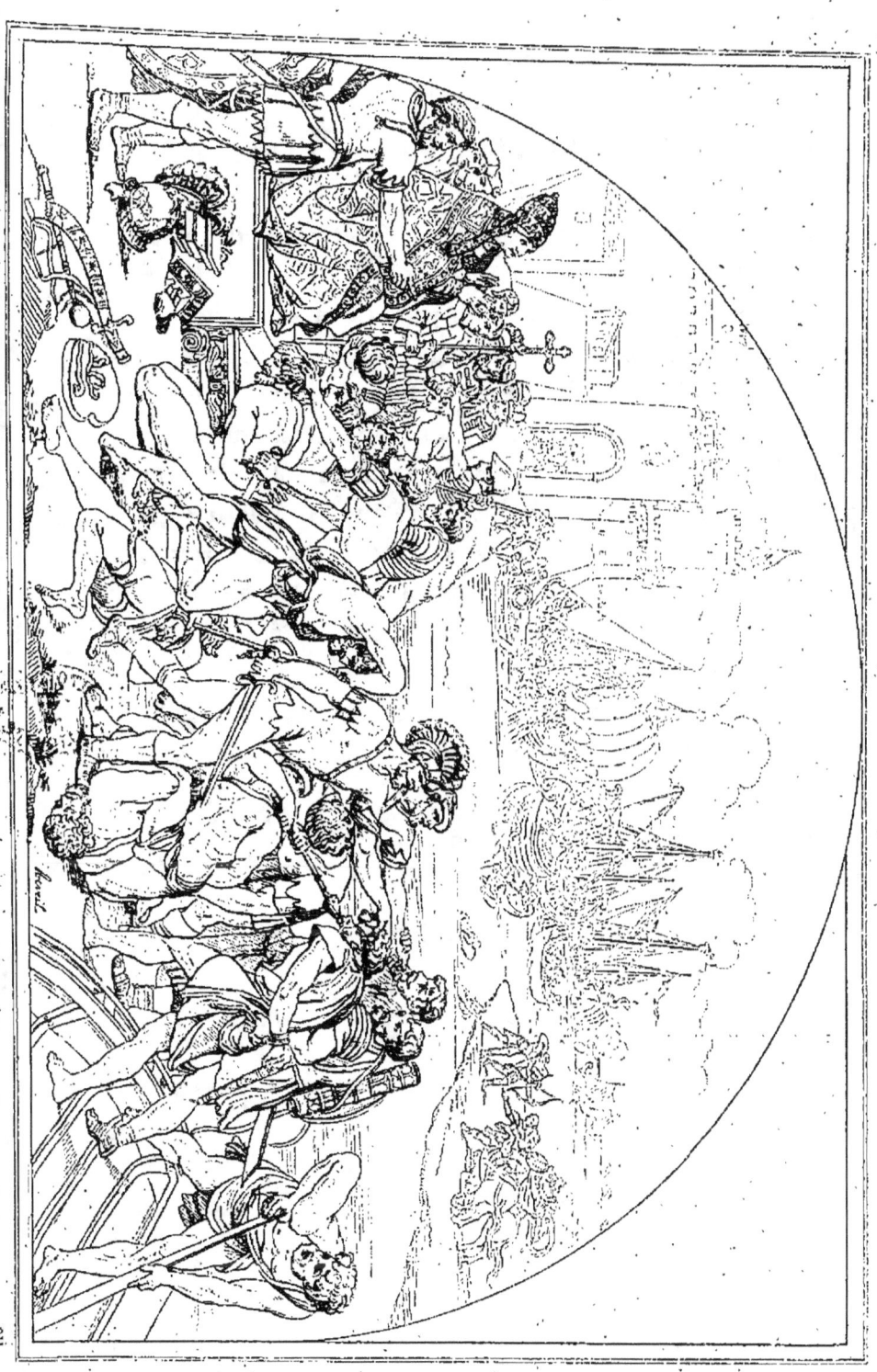

VICTOIRE D'OSTIE.

Les Sarrasins débarqués en Italie s'étant répandus aux environs de Rome, il furent complétement défaits près du port d'Ostie, en 849, par les alliés du pape Léon IV, qui employa la prière pour invoquer le secours de Dieu contre ces infidèles. Ce sujet de l'histoire de l'Église a quelque rapport avec ce qui se passa du temps de Raphaël, sous le pontificat de Léon X, où la flotte ottomane s'était présentée sur les côtes de l'Italie, prête à envahir les états de l'Église. Pour faire sentir cette allusion, le peintre a représenté le pape Léon IV sous les traits de Léon X, et les cardinaux qui l'accompagnent, sont ceux du cardinal Bibiena, et du cardinal Jules de Médicis, devenu pape sous le nom de Clément VII.

La manière dont cette fresque est peinte donne lieu de croire que si la composition est de Raphaël, il a eu peu de part à son exécution.

Larg., 21 pieds? haut., 15 pieds?

ITALIAN SCHOOL. ⋅⋅⋅⋅⋅⋅⋅⋅⋅⋅⋅⋅ RAPHAEL. ⋅⋅⋅⋅⋅⋅⋅⋅⋅⋅⋅⋅ VATICAN.

THE VICTORY OF OSTIE.

The Saracens disembarked in Italy and reached the neighbourhood of Rome, they were completely defeated near the port of Ostie, in 849, by the allies of the pope Leo IV, who by prayer invoked the assistance of God against the infidels. This subject drawn from the history of the Church has some resemblance to an occurence that happened in the time of Raphael, under the pontificate of Leo X, when the ottoman fleet appeared upon the coasts of Italy, ready to invade the dominions of the Church. To make this allusion felt, the painter has represented pope Leo IV under the feature of Leo X, and the cardinals who accompany him, bear the features of cardidal Bibiena, and those of cardinal Julius de Medicis, who became pope under the name of Clement VIII.

By the manner in which this fresco is designed it may probably be the composition of Raphael, but it has little resemblance to his style of execution.

Height, 22 feet 4 inches; breadth, 15 feet 11 inches.

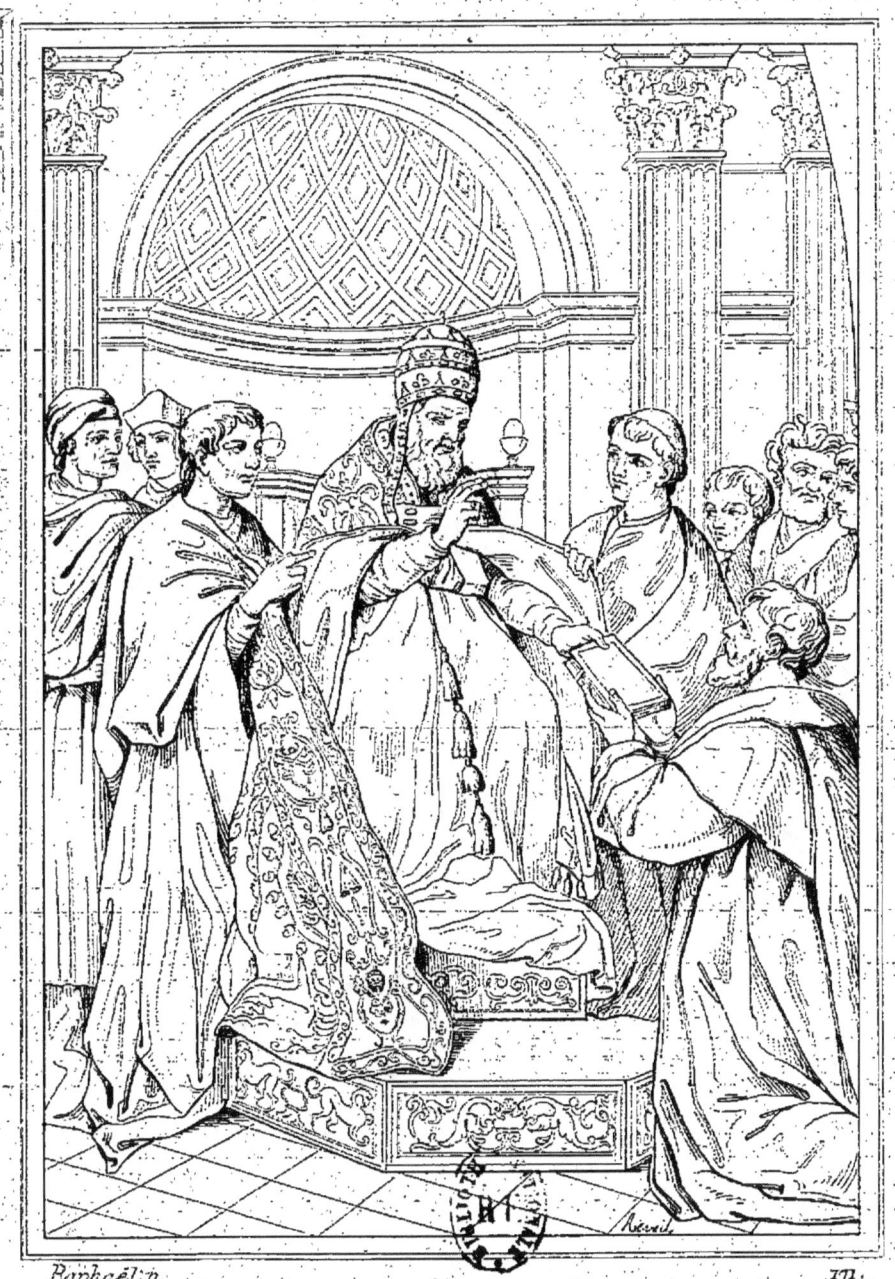

GRÉGOIRE IX DONNANT LES DÉCRÉTALES

GRÉGOIRE IX
DONNANT SES DÉCRÉTALES.

Le nom de Décrétales appartient réellement à tous les rescrits ou épîtres donnés par les papes, *Epistolæ decretales* : mais cependant lorsqu'on parle des Décrétales, on entend la compilation que le pape Grégoire IX fit faire en 1234 par son chapelain Raimon, frère de l'ordre de saint Dominique. Les Décrétales de Grégoire IX étaient autrefois les seules autorisées en France; les autres collections de cette nature, publiées par Boniface VIII, sous le nom de *Sextes*, et par Clément V, sous celui de *Clementines*, avaient peu de crédit. Quant aux Décrétales des premiers papes jusqu'à Sirice en 398, quoiqu'elles aient pu servir à élever la puissance romaine, il est évident qu'elles ont été supposées et personne maintenant ne doute de leur fausseté.

Cette peinture à fresque est dans la chambre de la Signature, qui est la deuxième du Conclave, elle est à droite de la fenêtre en pendant avec celle de Justinien donnant le Digeste, et au dessous de la Jurisprudence. Voy. n. 163 et 170.

Haut., 6 pieds? larg., 4 pieds?

GREGORY IX
DELIVERING HIS DECRETALS.

The name of Decretals belongs properly to all the edicts and letters coming from the popes: *Epistolæ decretales;* but however when we speak in general of Decretals, that compilation is supposed to be alluded to which pope Gregory IX caused to be made in 1234 by his chapelain Raimon, brother of the order of saint Dominic. Those of Gregory IX were formerly the only Decretals authorised in France; the other collections of this nature published by Boniface VIII, under the name of *Sexte,* and by Clement V, under the name of *Clementines,* were little esteemed. As for the Decretals of the early popes down to Sirice in 398, although they may have contributed to the elevation of the roman power, it is evident that they were forgeries, and every body at present is persuaded of it.

This picture in fresco ornaments the chamber of Signature, which is the second of the Conclave; it is to the right of the window, uniform with the picture of Justinian giving the Abridgment, and under that of Jurisprudence. See nos 163 and 170.

Height, 6 feet 4 inches; width, 4 feet 3 inches.

LA MESSE DE BOLSÈNE.

Cette peinture à fresque est dans la première chambre du Conclave, entre la salle de Constantin et celle de la Signature, dont on a déja vu les peintures : elle avait été décorée par d'autres peintres avant l'arrivée de Raphaël à Rome; mais le grand talent qu'il avait fait voir dans ses premiers travaux engagea le pape Jules II à faire abattre les peintures déja faites.

Les fresques de la chambre de la Signature sont des compositions allégoriques; dans les autres chambres, les sujets sont puisés dans l'histoire; mais tous ils offrent une application particulière à l'église de Rome.

Dans cette composition, Raphaël a représenté le miracle arrivé dans la ville de Bolsène en 1264, lorsqu'un prêtre qui ne croyait pas à la présence réelle dans l'eucharistie fut surpris de voir, au moment de la consécration, le corporal taché du sang sorti de l'hostie.

Ce tableau, coupé d'une manière irrégulière par une fenêtre, aurait pu gêner la composition; Raphaël a su en tirer parti de manière à ce qu'il semblerait difficile de remplir autrement le grand vide du milieu. La représentation de ce miracle fut certainement donnée à Raphaël pour combattre d'une manière indirecte le schisme de Luther, qui se répandait alors dans la chrétienté; et pour mieux faire sentir l'allégorie, le pape Urbain IV est représenté sous les traits de Jules II.

Raphaël, dans cette peinture, s'est montré habile coloriste; on y trouve une imitation de la manière de l'école Vénitienne, et plusieurs des têtes pourraient soutenir la comparaison avec celles du Titien.

Larg., 21 pieds? haut., 14 pieds 6 pouces?

THE MASS OF BOLSENE.

This picture in fresco adorns the first chamber of the Conclave, which is situated between the hall of Constantine and that of Signature, the pictures of which we have already considered; the first chamber alluded to had been decorated by artitsts, before Raphael's arrival at Rome, but, on account of the great talents displayed in his first undertakings, he was engaged by Julius II to displace the pictures it contained for his own compositions.

The frescos in the chamber of Signature are allegorical, in the other rooms the subjects are drawn from history; but contain, nevertheless, undoubted references to the church of Rome.

Raphael has represented, in this composition, a miracle which happened in the city of Bolsene, during the year 1264: a priest who doubted the divine presence during the Lord's supper, was surprised, in consecrating the body, to see blood issue from the sacred wafer.

This picture, being cut in an irregular manner, by a window only gave more scope to the genius of Raphael, who turned it to such advantage, that it would seem difficult to have otherwise filled the great space in the middle. The subject of this miracle was certainly given to Raphael for the purpose of combating in an indirect manner Luther's schism, which was then spreading over christendom; and to make the allegory more felt, pope Urban IV is represented under the features of Julius II.

Raphael in this picture has shown himself an able colourist and has imitated the style of the Venetian school: many of the heads are whorthy of Titian.

Width, 22 feet 3 inches; height, 15 feet 4 inches.

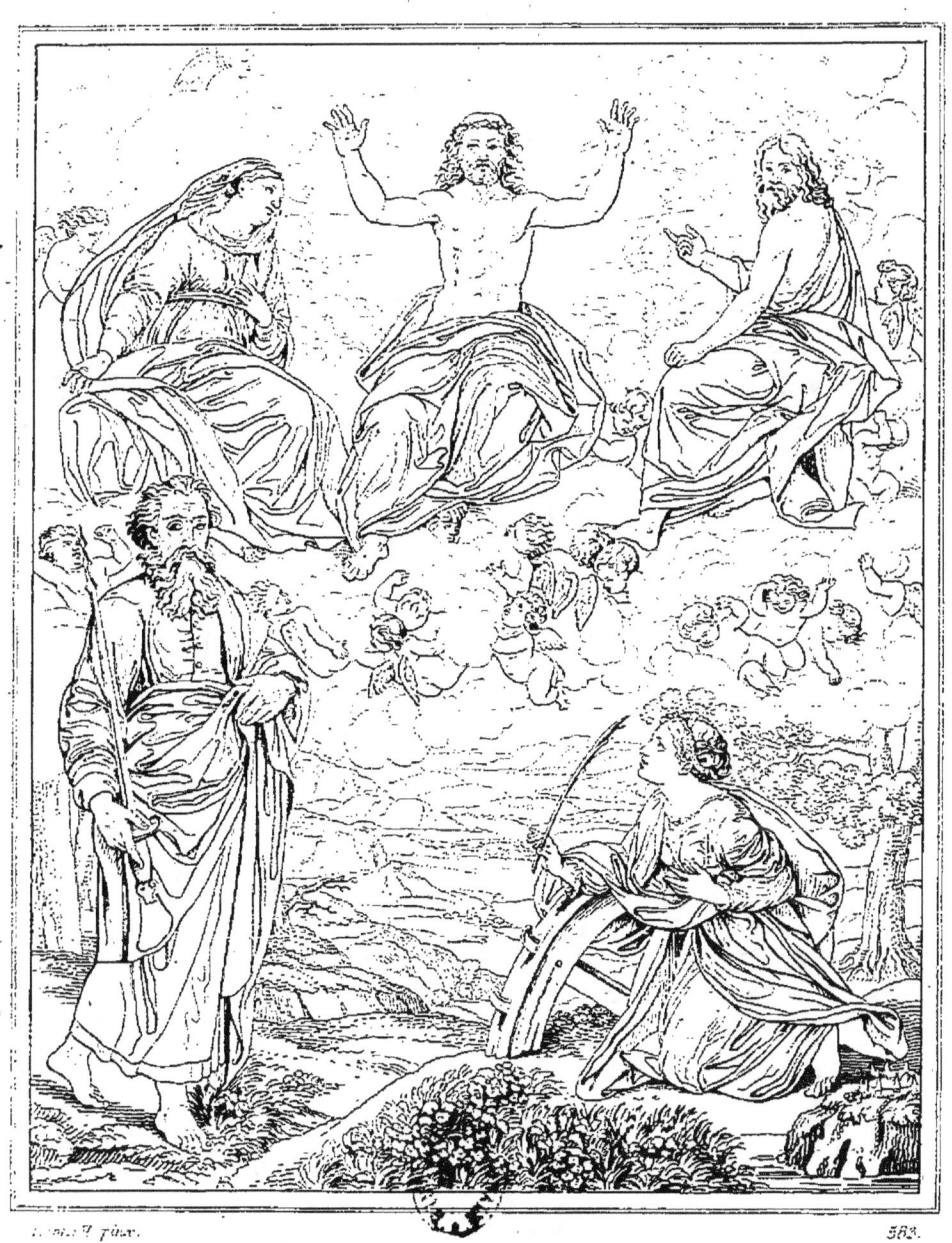

LES CINQ SAINTS.

LES CINQ SAINTS.

La singularité de cette composition et la difficulté de l'expliquer sont causes que l'on a donné à ce tableau un nom dont la consonnance est désagréable et ne présente rien à l'esprit. Mais on sait qu'à l'époque où vivait Raphaël la personne qui, par piété, commandait un tableau, au lieu d'indiquer au peintre un sujet historique, se contentait de demander que l'on réunît ses patrons, ou tels autres saints, en qui elle avait une dévotion particulière. Ces personnages n'ayant aucun rapport entre eux, l'artiste se trouvait dans l'impossibilité de faire autre chose qu'une composition allégorique, dont quelquefois on ne peut deviner le sujet.

On voit dans le haut du tableau le Sauveur assis sur les nuées, ayant près de lui, la Vierge et saint Jean-Baptiste assis; au bas, à gauche, est saint Paul debout, et à droite sainte Catherine à genoux.

Ce tableau, peint sur bois, fut placé long-temps au maître-autel de l'église des religieuses de Saint-Paul, à Parme. Apporté au Musée de Paris en 1798, il fut repris en 1815 et placé au Musée de Bologne. Quelques personnes pensent avec assez de raison que c'est en voyant ce précieux ouvrage que Corrége s'écria : *Anche io son pittore*. Moi aussi je suis peintre.

M. Massard et M. Richomme ont gravé tous deux ce tableau; mais la gravure de Marc-Antoine a été faite d'après un dessin, aussi offre-t-elle quelques différences.

Haut., 3 pieds 9 pouces; larg., 3 pieds 1 pouce.

ITALIAN SCHOOL. — RAPHAEL. — BOLOGNA MUSEUM.

THE FIVE HOLIES.

The singularity of this composition and the difficulty of explaining it, have occasioned this picture to receive a name, offering nothing to the mind. But it is known that at the time Raphael lived, the individual, who, out of piety, ordered a picture instead of pointing out to the painter an historical subject, merely required that his patronal, or other Saints, for whom he had a peculiar devotion, might be placed together. These personages having no connexion with each other, the artist was in the impossibility of representing any thing but an allegorical composition, the subject of which sometimes cannot be guessed.

In the upper part of this picture our Saviour is seen sitting upon the clouds; near him are seated the Virgin and St. John the Baptist: in the lower part, on the left, stands St. Paul; and, on the right, St. Catherine is on her knees.

This picture, which is painted on wood, was, for a long time placed over the high altar of the Church of the Nuns of of San Paolo, at Parma. It was brought to the Paris Museum in 1798, and returned in 1815, when it was put in the Museum of Bologna. Some persons have thought, perhaps with reason, that it was, when seeing this precious picture that Correggio exclaimed : *Anche io son pittore*, and I also am a painter

Both M. Massard and M. Richomme have engraved this picture: but the engraving by Marc Antonio was done from a drawing, and thus offers some variations.

Height 4 feet; width 3 feet 3 inches.

DISPUTE DU S^T SACREMENT.

Raphaël, âgé de vingt-cinq ans, fut appelé à Rome par le pape Jules II, et cette peinture est la première qu'il fit au Vatican dans une pièce dite *Chambre de la Signature*. Cette composition se sent encore de la jeunesse de son auteur; elle est peinte d'une manière sèche, et qui rappelle l'école du Pérugin, on y trouve même quelque chose de gothique; les auréoles et quelques ornemens sont rehaussés d'or, suivant la coutume des anciens maîtres, mais les têtes sont nobles et remplies d'expression.

On a donné à ce tableau le nom de *Dispute du Saint Sacrement;* quelques personnes ont prétendu qu'il avait été fait à l'occasion de la réforme de Luther; c'est une erreur, ce schisme n'eut lieu que plusieurs années après, sous le pontificat de Léon X. Le but de ce tableau a été de représenter le plus grand des mystères de la religion. On y remarque près de l'autel les quatre pères de l'église; puis derrière eux, du côté droit, saint Thomas, saint Bonaventure, Le Dante, qui est de profil et couronné de lauriers, et le célèbre prédicateur dominicain, Jérôme Savonarole; à gauche est Raphaël debout, regardant Bramante appuyé sur une barrière.

Dans le haut, Jésus-Christ occupe le milieu; à droite se voient saint Jean-Baptiste, saint Michel, saint Étienne, Moïse, saint Mathieu, saint Barthélemy et saint Paul; de l'autre côté sont placés la Vierge, saint Laurent, David, saint Jean-l'Évangéliste, Adam et saint Pierre. Tout en haut est Dieu le père, accompagné d'un grand nombre d'anges.

Larg., 25 pieds; haut., 15 pieds.

ITALIAN SCHOOL. ~~~~~~~ RAPHAEL. ~~~~~~~~~ VATICAN.

CONTROVERSY
ON THE HOLY SACRAMENT.

Raphael, in the 25th years of his age, was summoned to Rome by the pope Julius II, and this picture was the first he executed at the Vatican in a room called *the Court of Signature*. It gives evident proofs of the youth of its author; the style is dry and completely in the manner of Perugino; there is even something gothic in its appearance; the crown of glory with some of the ornaments are tipped with gold after the manner of the ancient, artists, but the heads are noble and full of expression.

This picture is entitled *the controversy on the Holy Sacrament:* some persons have asserted that it was executed upon the event of Luther's reform, but this is an error, that schism did not occur till several years after, under the pontificate of Leo X. The object of this painting is to represent the greatest of the mysteries in religion. Near the altar are the four fathers of the church, behind them, on the right hand, are saint Thomas, saint Bonaventure, Dante, in profile crowned with laurel, and the celebrated dominican preacher Jerôme Savonarole; to the left stands Raphael contemplating Bramante, who is leaning against a rail.

In the centre is Jesus-Christ; to the right are seen, saint John-Baptist, saint Michael, saint Stephen, Moses, saint Mathew, saint Bartholemy and saint Paul; on the other side the Virgin Mary is represented, with saint Laurent, David, saint John the Evangelist, Adam and saint Peter. Above is God the father, accompanied by numerous angels.

Breadth, 26 feet 6 ½ inches; height, 15 feet 11 inches.

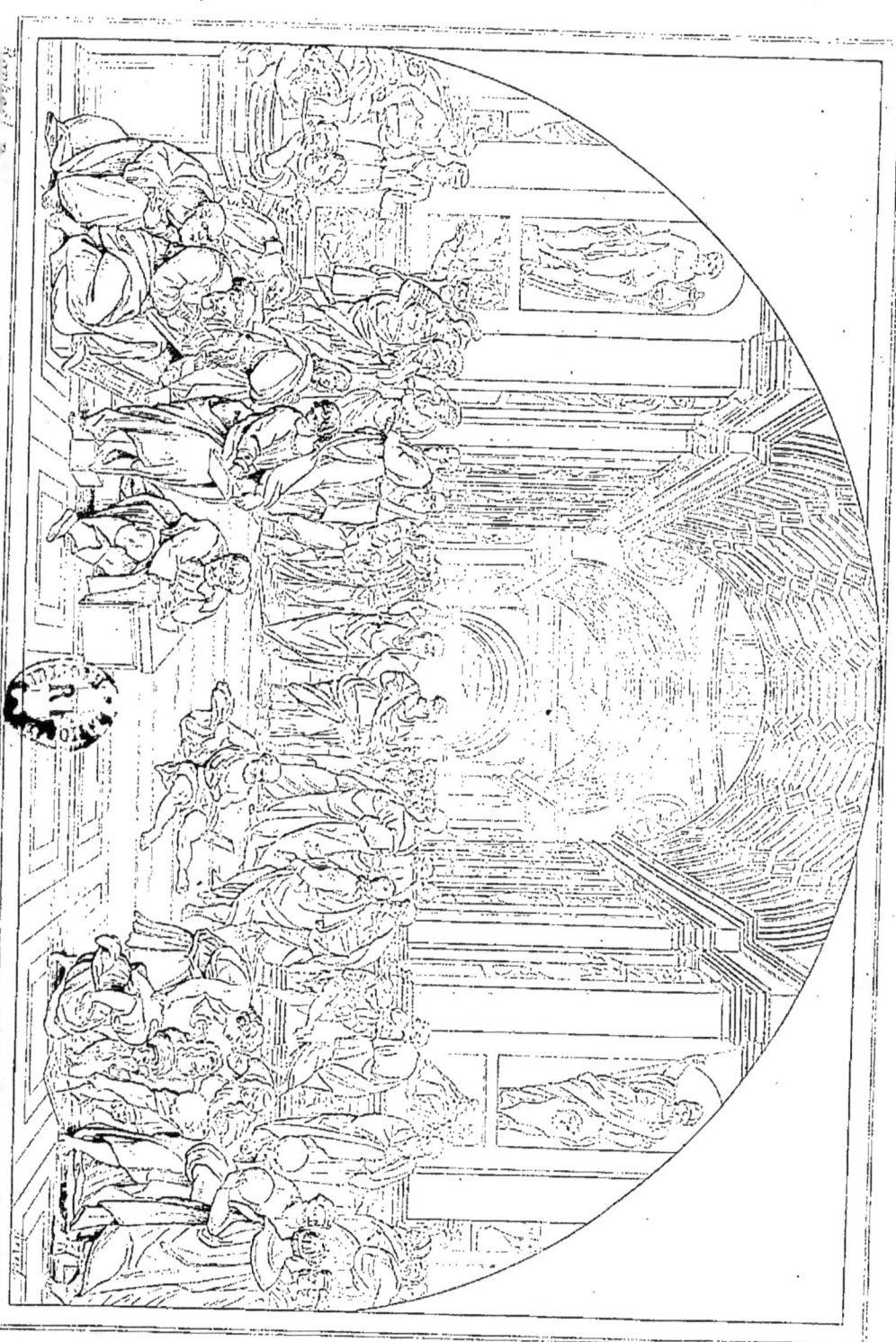

L'ÉCOLE D'ATHÈNES.

Vaste et magnifique composition, qui pourrait à elle seule donner la plus haute idée du talent de Raphaël, l'École d'Athènes est la seconde peinture qu'il fit à Rome, n'ayant pas encore trente ans; c'est une des fresques qui ornent la *Chambre de la Signature*, au Vatican. Dans la dispute du Saint Sacrement, on trouve encore quelque chose de la simplicité, de la froideur des anciens maîtres, où les têtes étaient souvent des portraits, où les figures étaient placées l'une auprès de l'autre sans aucune liaison entre elles, où chaque personnage enfin restait vêtu comme le modèle dont le peintre s'était servi.

Ici tout est grand, tout est noble, tout est en mouvement. Une foule de philosophes et leurs élèves sont réunis dans une salle immense décorée convenablement. Platon et Aristote sont debout au milieu : à demi couché sur les degrés, est le cynique Diogène; tout-à-fait à gauche est Archimède, sous les traits de Bramante, parent et protecteur de Raphaël : ce célèbre mathématicien trace une figure géométrique. Près de lui, la figure à genoux est celle du duc de Mantoue; celle vue par le dos, avec une couronne sur la tête et tenant un globe à la main, est Zoroastre, regardé comme astrologue et roi des Bactriens. Tout-à-fait à droite se voient Raphaël et Pérugin, son maître. De l'autre côté, près de la statue d'Apollon, on voit Socrate parlant à Alcibiade, et lui faisant sur ses doigts la démonstration d'un raisonnement à plusieurs propositions; sur le devant est Pythagore assis écrivant; debout près de ce groupe, le jeune homme à longs cheveux est le duc d'Urbin, neveu du pape.

Larg., 25 pieds? haut., 15 pieds?

ITALIAN SCHOOL. ◆◆◆◆ ◆◆◆◆◆◆◆◆ RAPHAEL: ◆◆◆◆◆◆◆◆◆◆◆◆◆◆◆◆◆ VATICAN.

THE SCHOOL OF ATHENS.

It is a vast and a magnificent composition, which of itself gives us the highest idea of Raphel's talents; the school of Athens is the second picture that he executed at Rome, when under 30 years of age; it is in fresco and embellishes the *Court of Signature,* at the Vatican. In the Controversy on the Holy Sacrament, we still perceive the simplicity, and want of expression characteristic of the ancient masters; where the heads are often portraits, where the figures are huddled together, without any arrangement, and where each personage is dressed like the model used by the artist.

Here all is great, all is noble, all is action. A concourse of philosophers and their pupils are assembled in an immense hall, suitably decorated. Plato and Aristoteles are standing in the midst: upon the steps, in a reclining position, is seen Diogenes the Cynic; to the extreme left is Archimedes, to whom is given the features of Bramante, the relation and patron of Raphael; this celebrated mathematician is tracing a figure in geometry. The person nearest to him upon his knees is the duke of Mantua; he whose back is towards us, with a crown upon his head and holding a globe in his hand, is Zoroaster, considered as astrologer and king of the Bactrians. To the extreme right are seen Raphael and his master Perugino.

At the other side, near the statue of Apollo, Socrates is conversing with Alcibiades, and demonstrating on his fingers a theorem, including several propositions; in the foreground Pythagoras is seated writing; near this latter group, the young man whith flowing locks is the duke of Urbin, nephew to the pope.

Height, 26 feet 6 $\frac{1}{3}$ inches; width, 15 feet 11 inches.

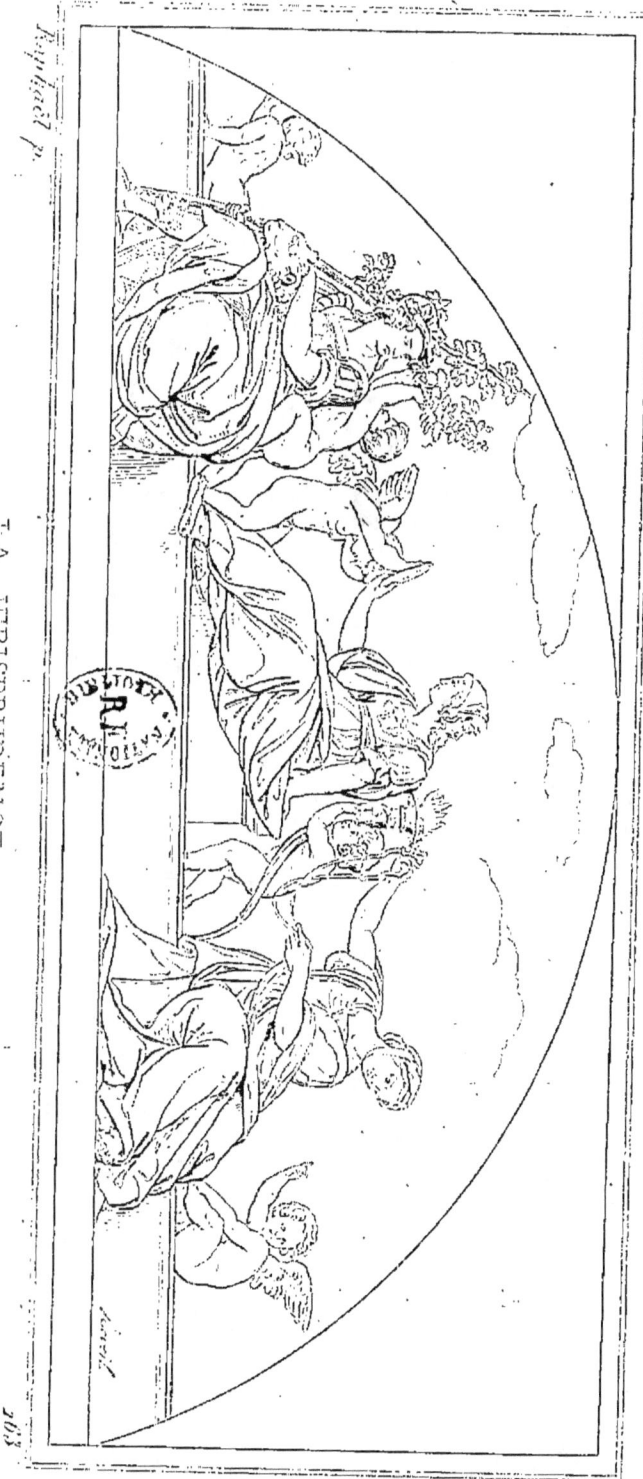

LA JURISPRUDENCE

LA JURISPRUDENCE.

Cette fresque est aussi dans la chambre de la Signature, en face du Parnasse; mais, au lieu de tenir presque toute la hauteur de la pièce, elle n'occupe que la partie au dessus de la fenêtre, dont les deux côtés représentent l'empereur Justinien donnant le Code, n° 170, et le pape Grégoire IX donnant les Décrétales, n° 171.

La composition de cette partie est cintrée, elle offre trois grandes figures allégoriques de femmes, accompagnées de quatre petits génies. La figure du milieu, assise plus haut que les deux autres, est la jurisprudence personnifiée; sa tête est à deux visages : l'un de femme, l'autre est celle d'un vieillard barbu, ce qui indique qu'elle a connaissance du passé. Un petit génie lui présente le niveau, symbole de la science, et le flambeau tenu derrière elle par un autre génie signifie la clairvoyance. D'un côté de la Jurisprudence siége la Force, reconnaissable à son caractère de tête, à sa coiffure, à son armure, à la branche de chêne qu'elle tient d'une main, au lion sur lequel son autre main s'appuie. De l'autre côté est la Tempérance désignée par le mors qu'elle tient et qui est son symbole.

Raphaël, dans cette fresque, a donné une preuve de l'agrandissement de son talent : il y a plus de largeur et plus de facilité dans la manière de faire; le style du dessin est aussi plus pur, le caractère des têtes semble participer davantage des beautés de l'antique, dont Raphaël faisait une grande étude

Larg., 20 pieds ? haut., 7 pieds ?

ITALIAN SCHOOL. RAPHAEL. VATICAN.

JURISPRUDENCE.

This fresco is also in the chamber of Signature, opposite that in which Parnassus is depicted; but, instead of occupying all the height of the room, it occupies only the centre part over the window; on its two sides, the emperor Justinian giving the Code, n° 170, and pope Gregory IX giving the Decretals, n° 171, are represented.

Three noble, allegorical figures of women, compose the centre design, accompanied by four small genii. The milddle figure is seated higher than the two others, it is Jurisprudence personified; the head has two faces, one of a female, the other of a bearded, old man, indicating knowledge of the past. The latter is indicative of her knowledge and penetration. One of the genii presents her with a level, the symbol of science; the torch held behind her by another of the genii, signifies clear-sightedness. On one side of Jurisprudence, Strenth is seated, and may be recognised by the character of the features, her head-dress and her armour, by the oak-branch she supports in one hand, and by the lion which supports the other. The bit held by the third female shows her to be a personification of Temperance.

Raphael has in this fresco given a proof of the enlargement of his genius; he has displayed here a greater power and facility of execution than hitherto; the style of the design is also purer, and the characters of the heads partake more of that antique beauty which Raphael studied so devotedly.

Width, 21 feet 2 inches; height, 7 feet 5 inches.

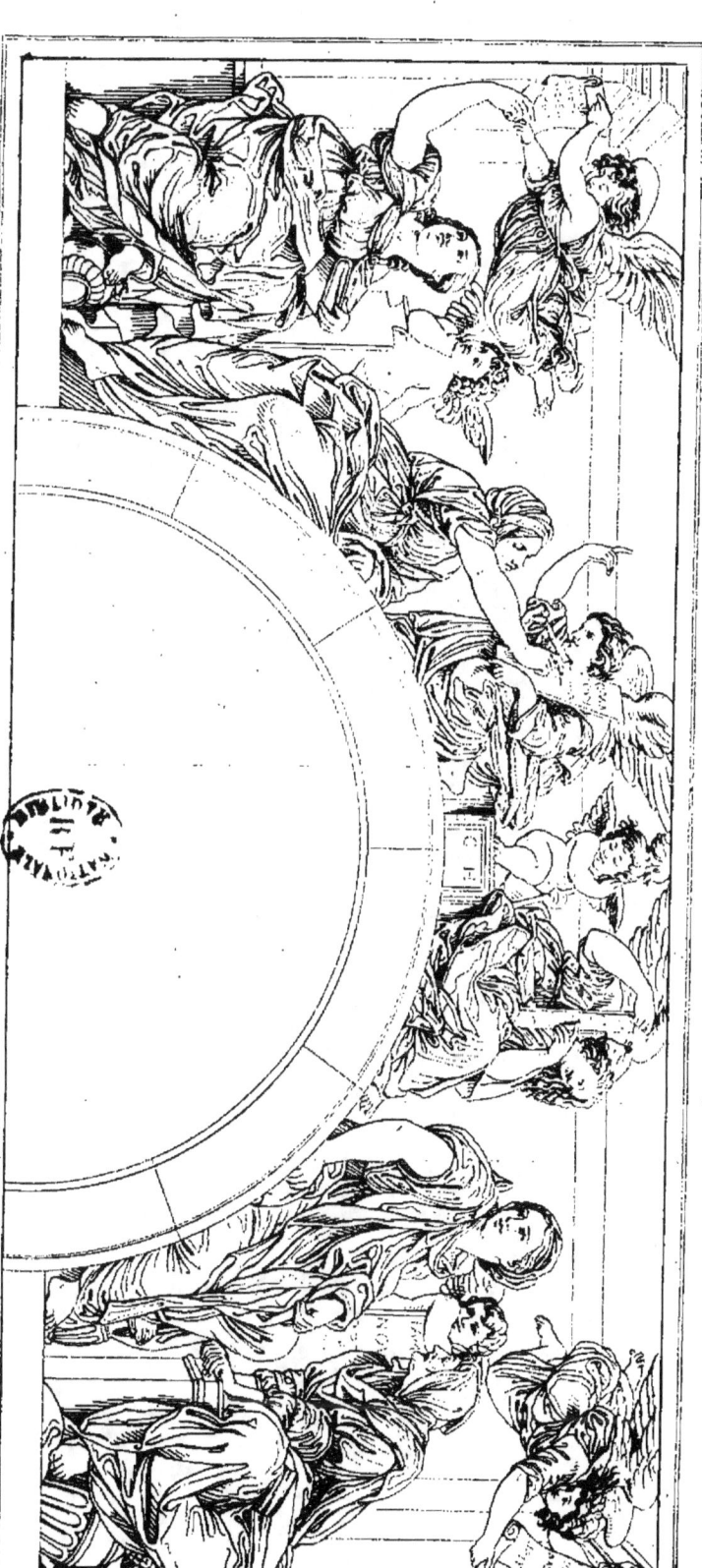

LES SYBILES.

ÉCOLE ITALIENNE. RAPHAËL. ROME.

LES SIBYLLES.

Les anciens ont donné le nom de Sibylles à des filles que l'on croyait capables de connaître l'avenir, et dont les prédictions avaient, dit-on, été recueillies et étaient quelquefois consultées par ordre du sénat, pour connaître l'issue d'un rébellion, d'une défaite, ou pour tout autre événement extraordinaire. De même que les oracles, les livres des Sibylles offraient la solution de tout, dans le sens que l'on désirait avoir. Les chrétiens y trouvèrent donc la prédiction de la venue de Jésus-Christ, et c'est pour cela que ces personnages se trouvent placés avec des anges, dans une fresque peinte dans une chapelle de la petite église de Sainte-Marie-de-la-Paix.

La figure à gauche qui donne à un ange un des feuillets de son livre, est la Sibylle de Cumes; auprès d'elle est la Sibylle persique traçant une oracle sur une tablette. De l'autre côté son la Sibylle de Phrygie et la Sibylle Tiburtine, regardant toutes deux la tablette que leur présente un ange.

Augustin Chigi, à qui appartenait cette chapelle, chargea Raphaël d'y peindre à fresque les Prophètes et les Sibylles. On a cru que les peintures de la chapelle Sixtine avaient pu servir de modèles à Raphaël; mais M. Quatremère de Quincy démontre avec raison que ces deux ouvrages n'ont d'autre rapport que le titre du sujet, et que, loin de trouver aucune ressemblance dans le travail, on y voit au contraire la disparité qui distingue le talent de Raphaël de celui de Michel-Ange.

Ces fresques, peintes vers 1511, ont beaucoup souffert; la composition que nous donnons ici a été gravée par Jean Volpato en 1772.

ITALIAN SCHOOL. ⁕⁕ RAPHAEL. ⁕⁕⁕⁕⁕⁕⁕ ROME.

THE SIBILS.

The ancients gave the name of Sibils, to certain women whom they believed capable of foretelling future events, and whose predictions were as they say, collected, and even by the Senate consulted, to know the issue of a rebellion, or of a defeat, or any other extraordinary circumstance. Like the oracles, the books of the Sibils, offered the solution of every question in that sense, which those who consulted them were desirous of obtaining. The Christians find in them a prediction of the coming of Christ, which accounts for these persons being found placed amongst angels, in a fresco painted in a chapel of the little church of Sainte-Marie-de-la-Paix. The figure on the left who is giving a leaf of her book to an angel, is the sibil of Cumes, near her is the persian sybil tracing an oracle on a tablet.

On the other side is the Sybile of Phrygia and the Tiburtine Sibil; both looking in the tablet which the angel presents them with.

Augustin Chigi to whom this chapel belonged, engaged Raphael to paint in fresco the Prophets and the Sibils. It was supposed that the paintings of the Sixtine chapel had furnished Raphael with models; but M. Quatremère de Quincy proves correctly, that these two works have no other resemblance, than merely that of the title of the subject, and that so far from finding any analogy in the execution, the disparity of Michael Angelo compared with Raphael is on the contrary perceptible.

These frescos which were painted in 1511 have suffered greatly, the composition here given, has been engraved by John Volpato in 1772.

www.ingramcontent.com/pod-product-compliance
Lightning Source LLC
Chambersburg PA
CBHW051353220526
45469CB00001B/227